呼蔥覓蒜———繪

白落梅———著

朝暮集

瑞昇文化

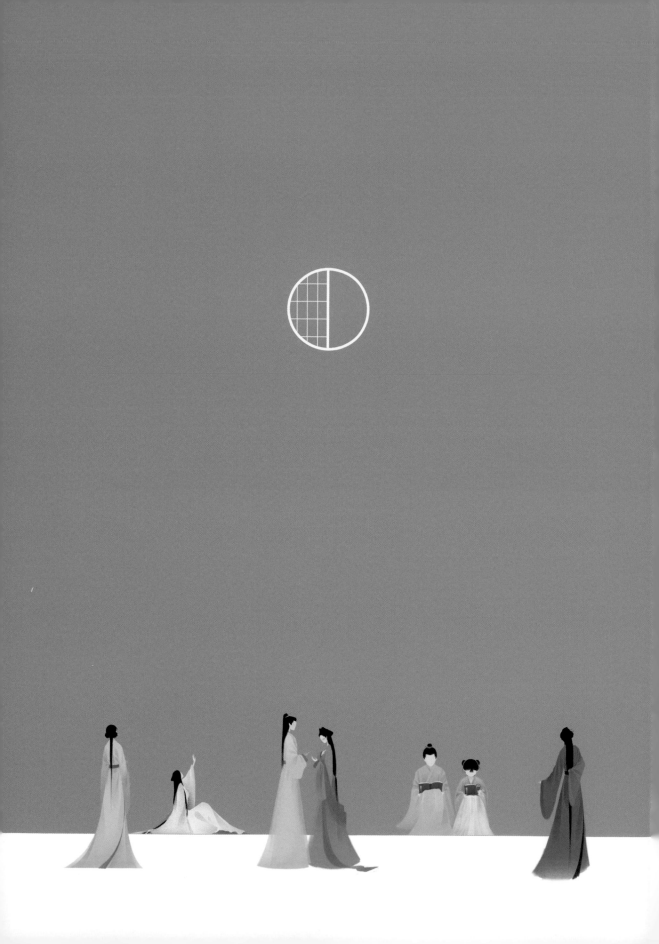

朝暮集

目錄

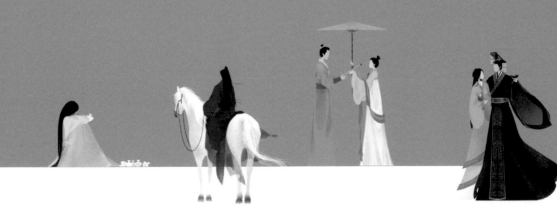

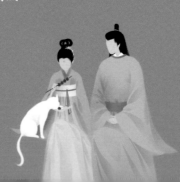

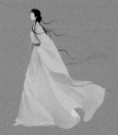

目
錄

目
錄

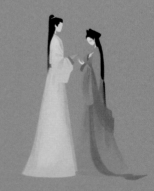

卷七

弱水三千，
只取一瓢飲

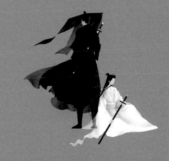

目
錄

卷八

人生如逆旅，
我亦是行人

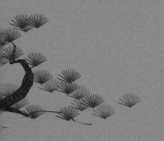

卷九

邀青山入畫，
與清風為朋

目
錄

卷十

你看月時很遠，
我看你時很近

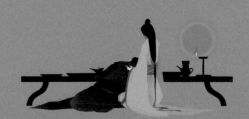

朝暮集

一生很長，有走不盡的萬水千山
一生很短，不過是晨曉到黃昏的距離

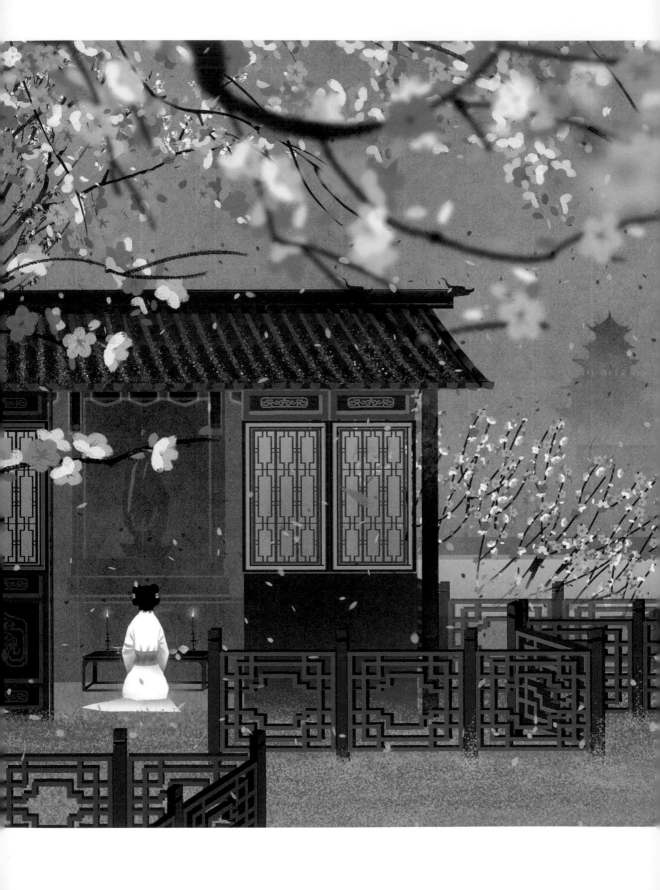

胭脂用盡時，桃花就開了

卷一

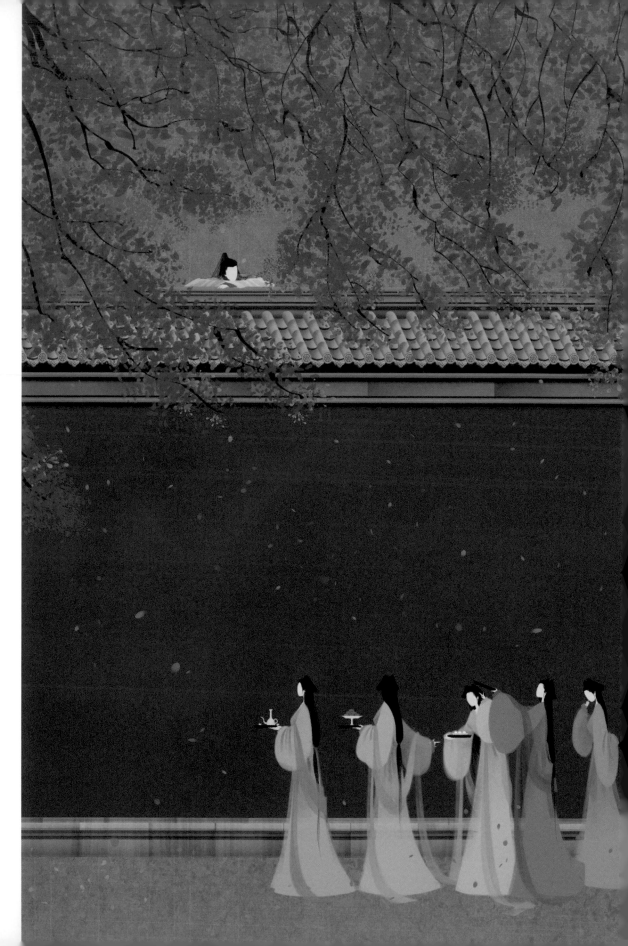

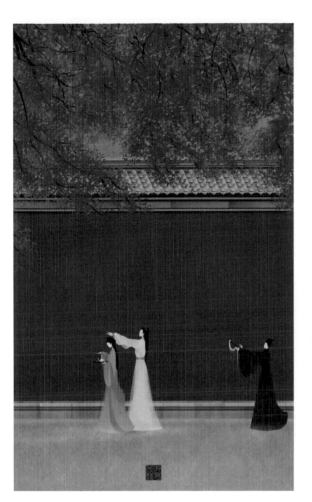

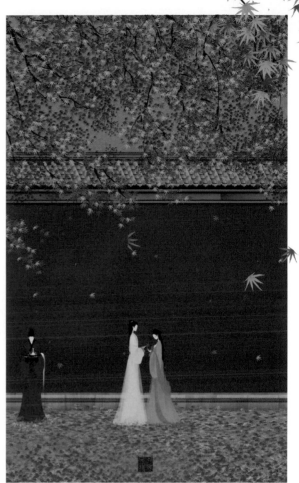

你途經過我傾城的時光

『寥落古行宮，宮花寂寞紅。
白頭宮女在，閑坐說玄宗。』
說的是幽閉於深宮的女子，在那高庭深院，
芳華老去，寥落無主。

『銀燭秋光冷畫屏，輕羅小扇撲流螢。
天階夜色涼如水，坐看牽牛織女星。』
說的也是深宮女子，守著寂寞秋光，持輕羅
小扇撲螢取樂，於如水月夜，看璀璨星空。

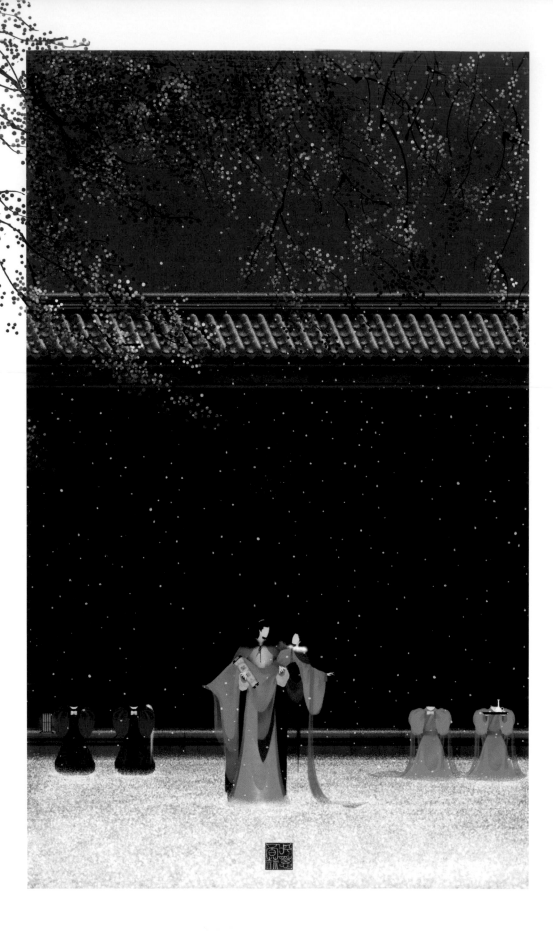

遇見他之前，我亦只是一個尋常卑微的宮女。柴門小院，是我此生的歸宿。

紅牆綠瓦，已成前世的記憶。

雖說，後宮粉黛三千，所經歷的，無不是清寂酷冷的光陰。我卻『寧可抱香枝上老，不隨黃葉舞秋風』。

若非我巧用心機，亦換取不了他多情的回眸。只因，這風煙不息的後宮，我需要藤一樣地將他依附。

他陪我候風賞月，觀雲煮雪。我為他平凡生養，紅袖添香。

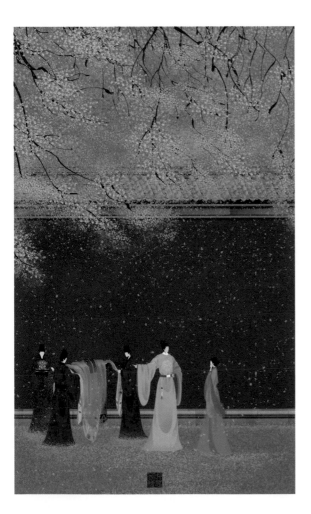

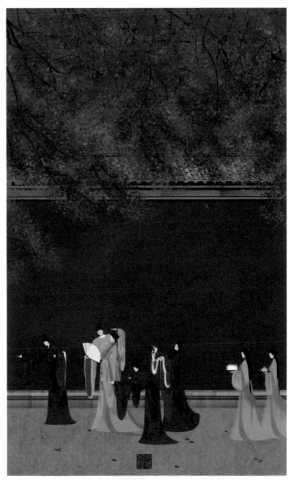

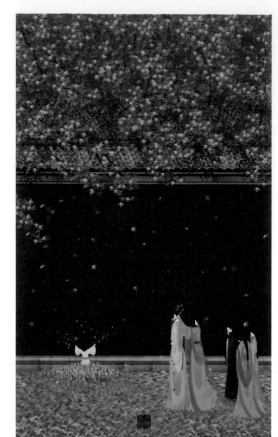

他坐擁天下，山河錦繡、逶迤連綿。我執掌後宮，燦若明珠，風雲不盡。

這裡高牆依舊，這裡花木深深。這裡，重複著朝代更迭、江山易主的故事。

這裡，有我和他一起走過的傾城時光。

抬眉，淺笑。幾載深宮歲月，人世已過千年。

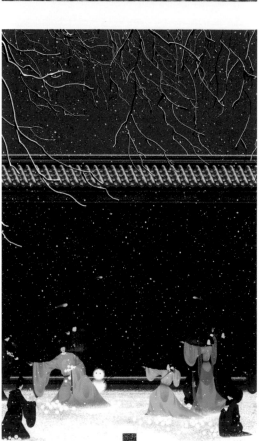

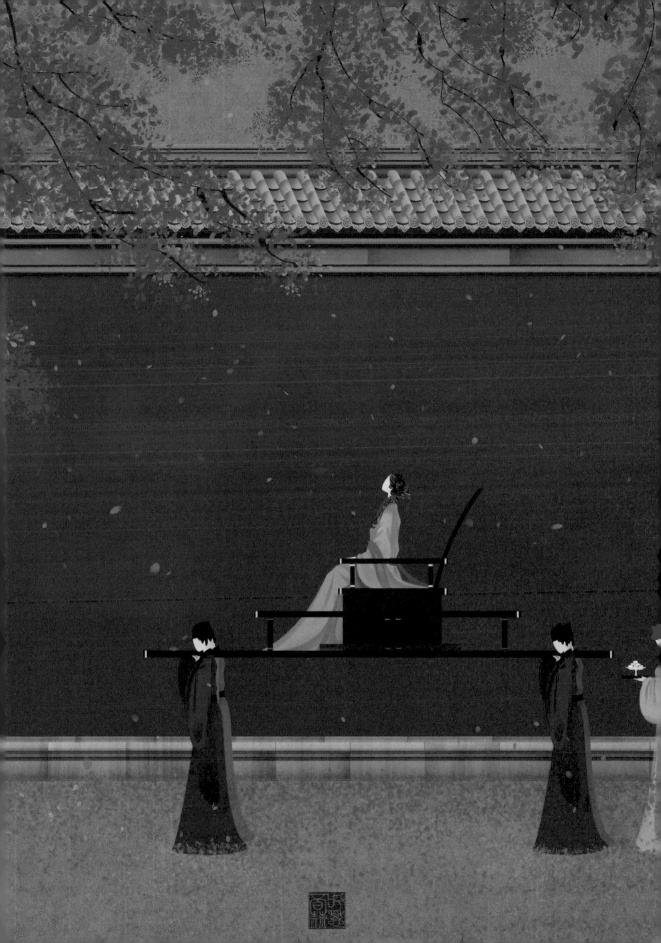

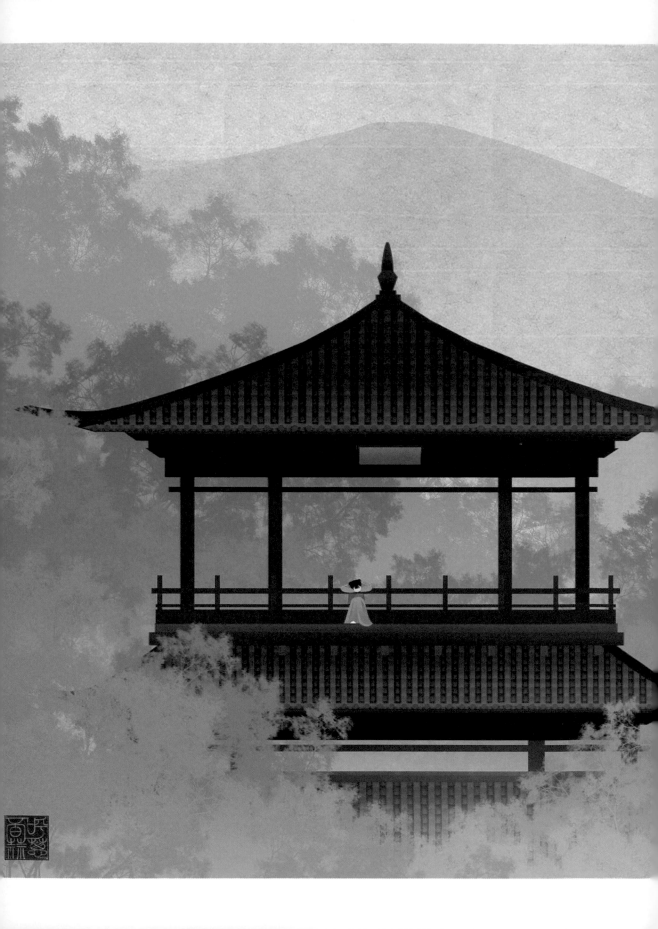

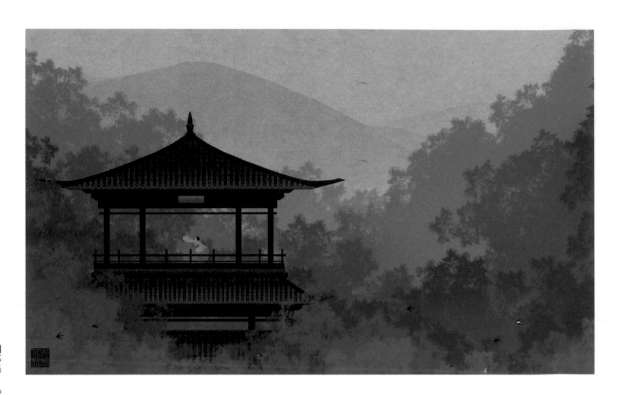

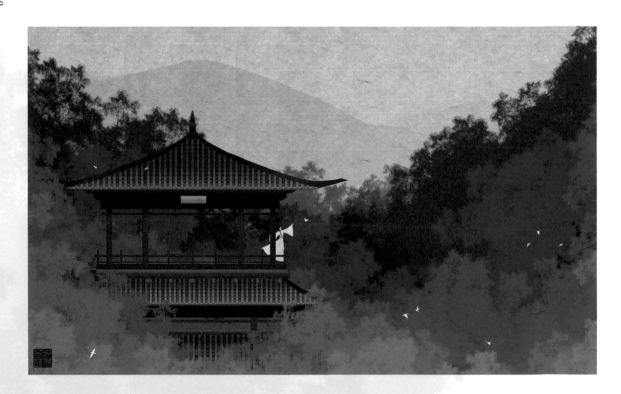

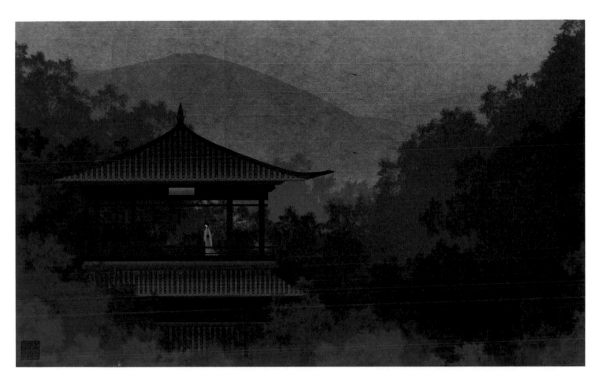

她為風景而生

「長亭外，古道邊，芳草碧連天。

晚風拂柳笛聲殘，夕陽山外山。」

自古長亭多是依依送別，

有灞陵柳折盡，有啼鳥淚沾襟。

此處的亭台，卻成了她生命的歸依。

亭台為過客而生，她為風景而生。

多少人，為一簾夢想、一片心情，遠赴天涯，餐風飲露。

而她，只守著這小小亭閣，看遠山飛鳥，觀近水月明。

她從小小女孩，長成娉婷少女。從孤影形單到執手相依，兩情纏綿。

其間，有欣喜，有悲傷，有熱烈，有落寞。

賞流雲煙霞，也看清風白雪。

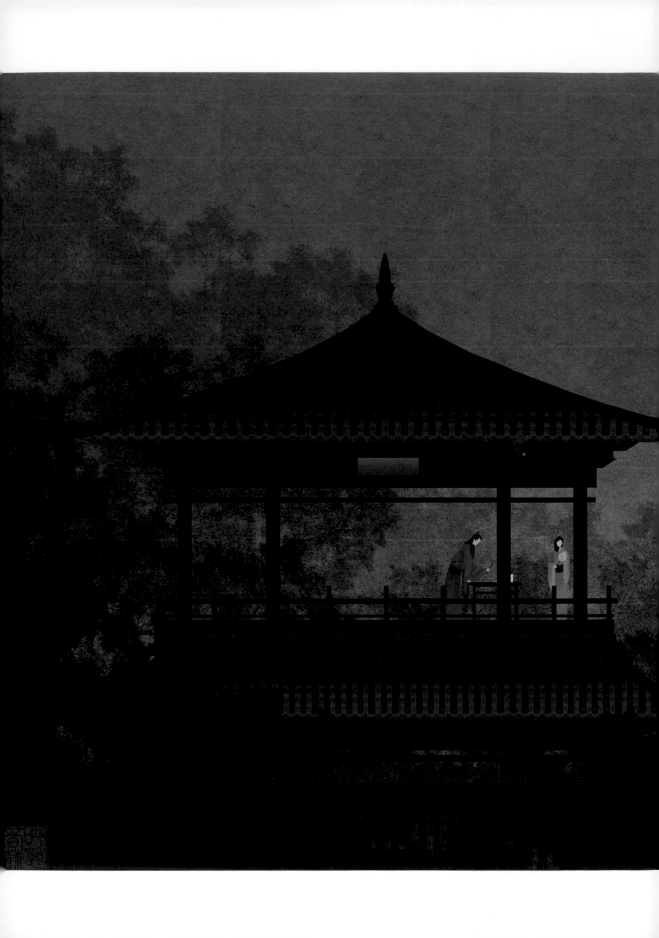

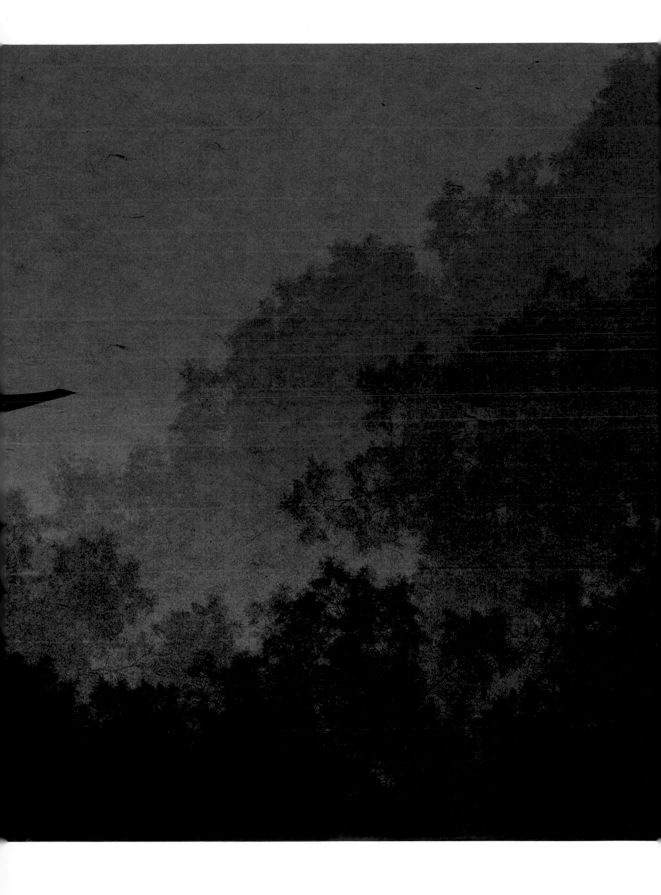

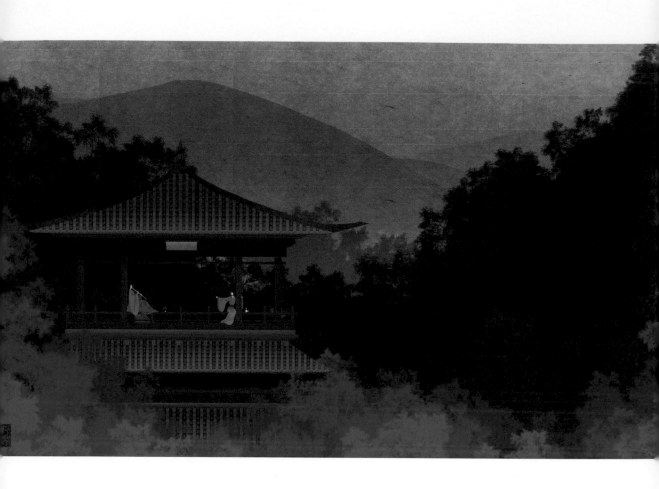

歲月倏然而過，她的世界一如既往，溫潤美好。

刻骨銘心的愛戀，亦是光陰裡輕描淡寫的一筆。

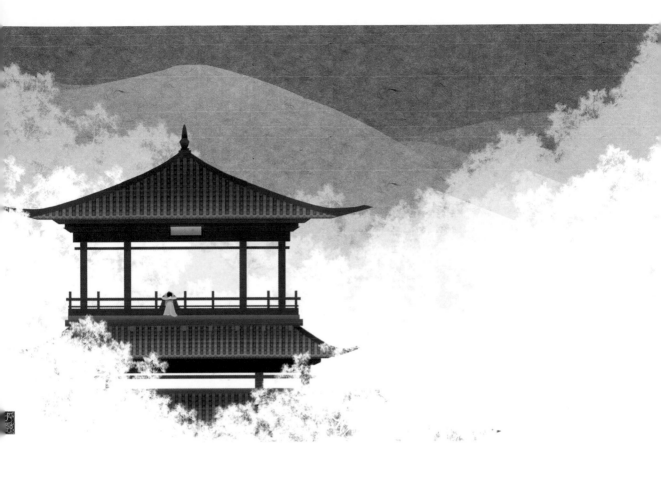

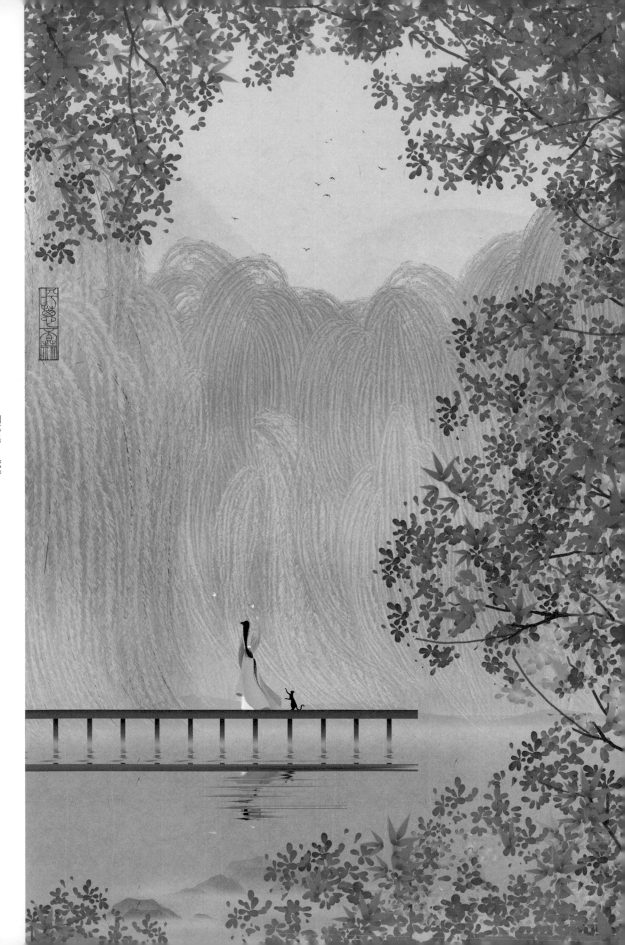

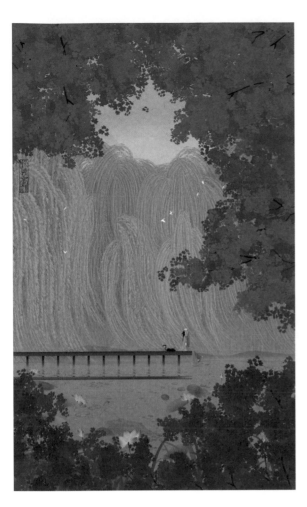

癡情的女子

『桃葉尖上尖，柳葉兒遮滿天，

眾明公你們不知細聽我來言……』

清水河一如往昔，靜靜流淌，不問人世興亡，

怎管炎涼愛恨。

她落尋常百姓家，容顏姣好，美若嬋娟。

她名為蓮，寄寓了詩一般的輕靈和妙意。

奈何父母耽擱，誤了好良緣，青春漸行漸遠。

月上柳梢，他的到來，令她芳心蕩漾，夢縈魂牽。

她是那庭院雨後的牡丹，

他便是那與之相倚的翠竹青石。

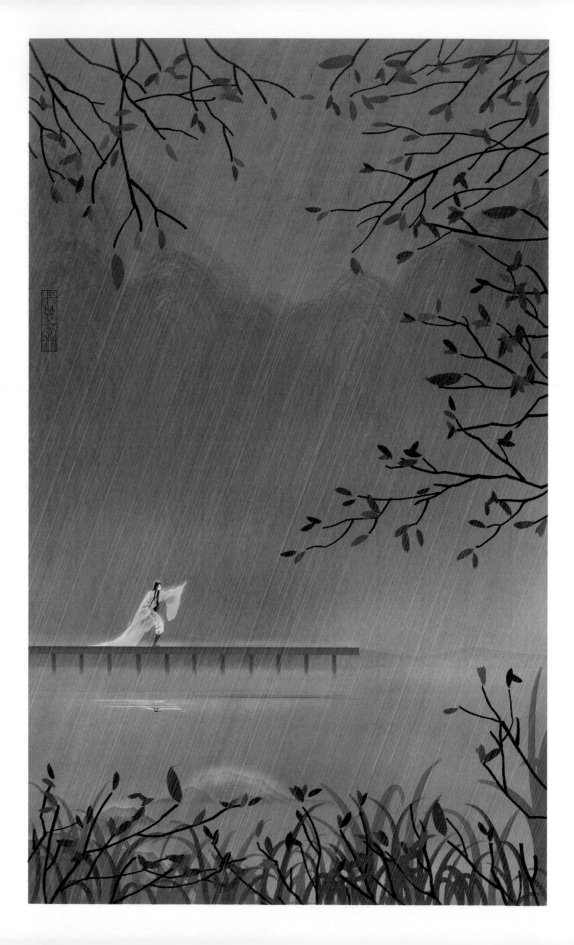

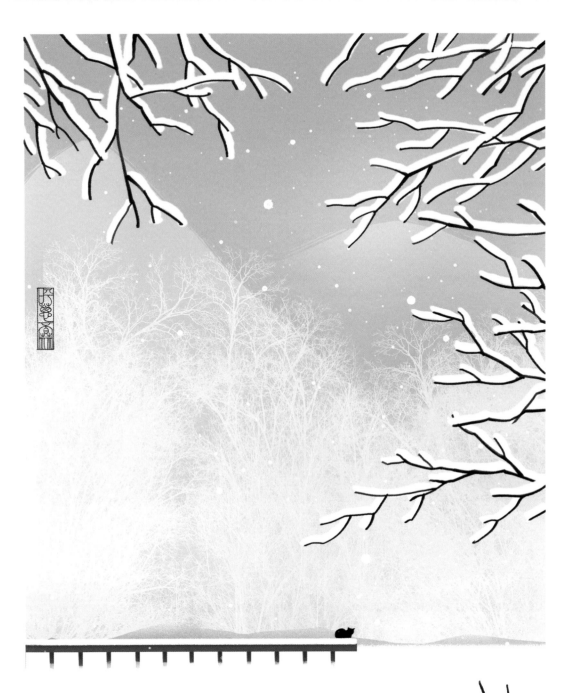

清風陣陣，情意無限。鴛鴦枕上，溫柔繾綣。

二老知細情，怪她不懂廉恥，敗壞門庭。

她羞愧難當，投河自盡，帶著些許不捨，些許遺憾。

他驚聞噩耗，行去清水河探看尋之。

可憐一縷芳魂，雲中飄蕩，往來無根。人間天上，何以相見。

他悲慟欲絕，縱身一躍，滾滾江河，淘盡浮沉愛恨。

有一種情感，她生，他亦生。她死，他亦死。

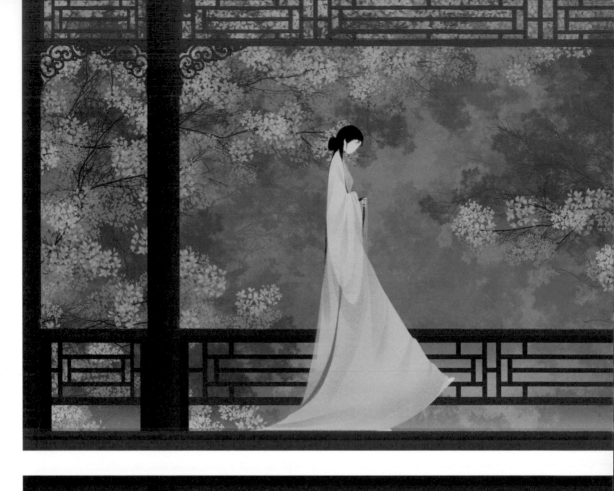

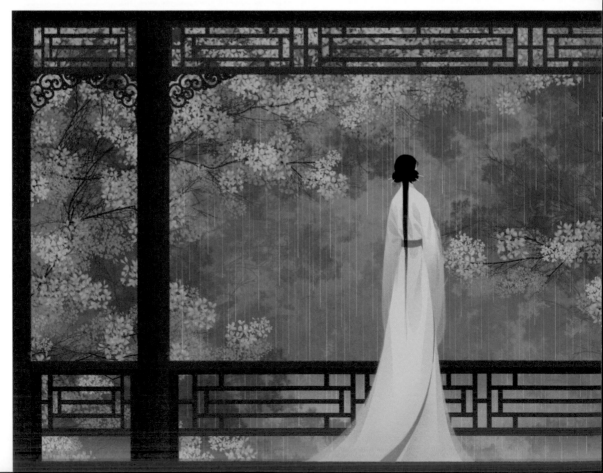

人世千年，不及當下的情意

繁花錦簇，韶華勝極。

女子正值妙年，衣袂翩翩，雲鬢峨峨。

於涼亭下細細踱步，等候她的少年。

瞬間疾風驟雨，她匆匆返家取來雨傘，

坐於廊下，癡心守候。

等待的時光，總是太過漫長難挨，

她聽著細雨，於清風下打盹。

他是晚歸的少年，見女子依著欄杆，淺淺入夢。

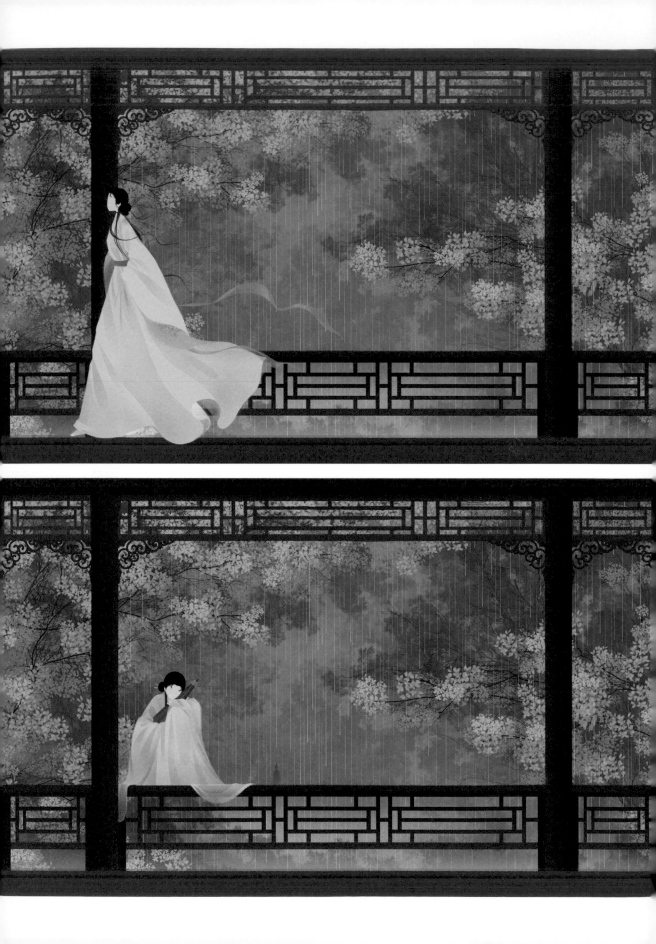

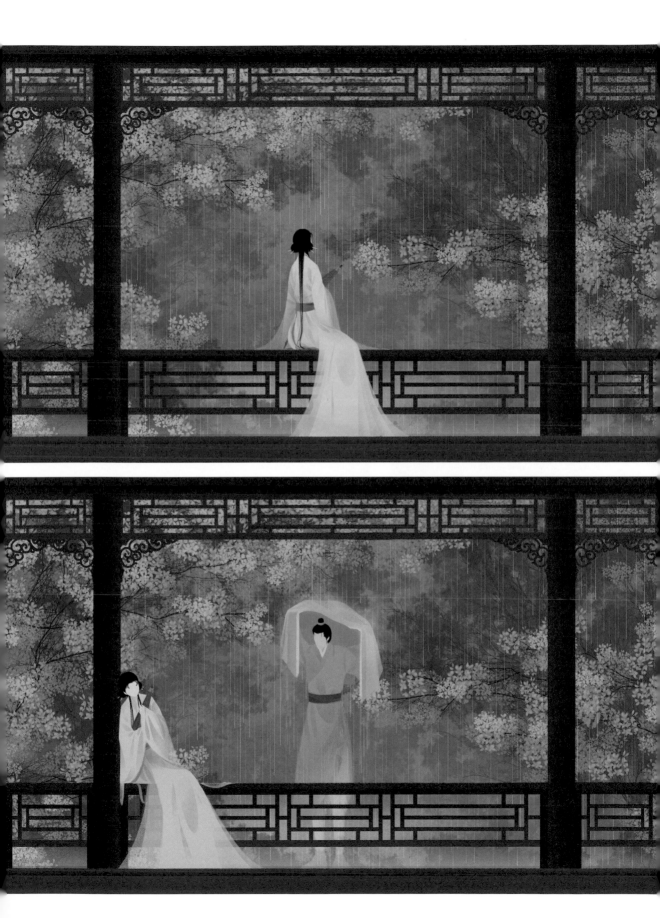

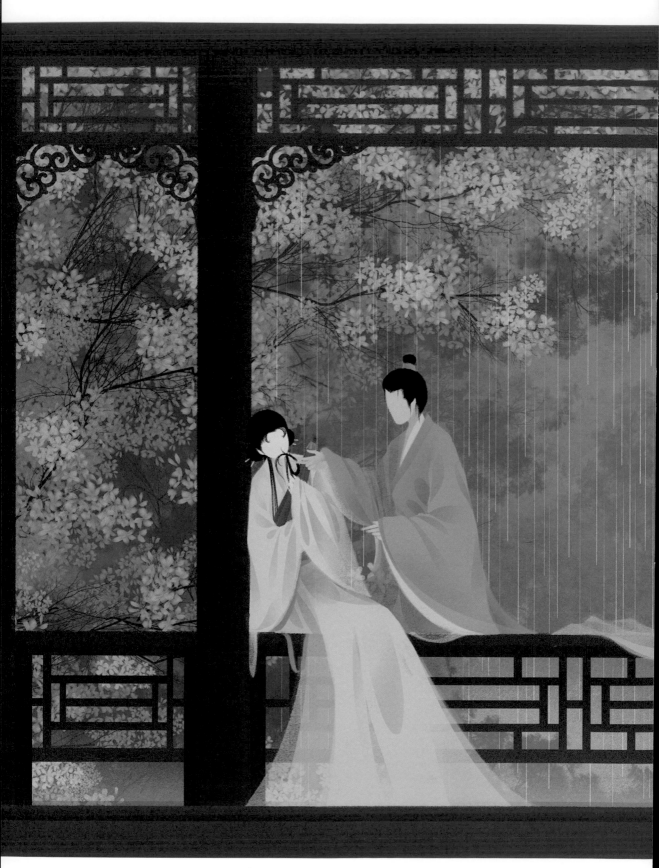

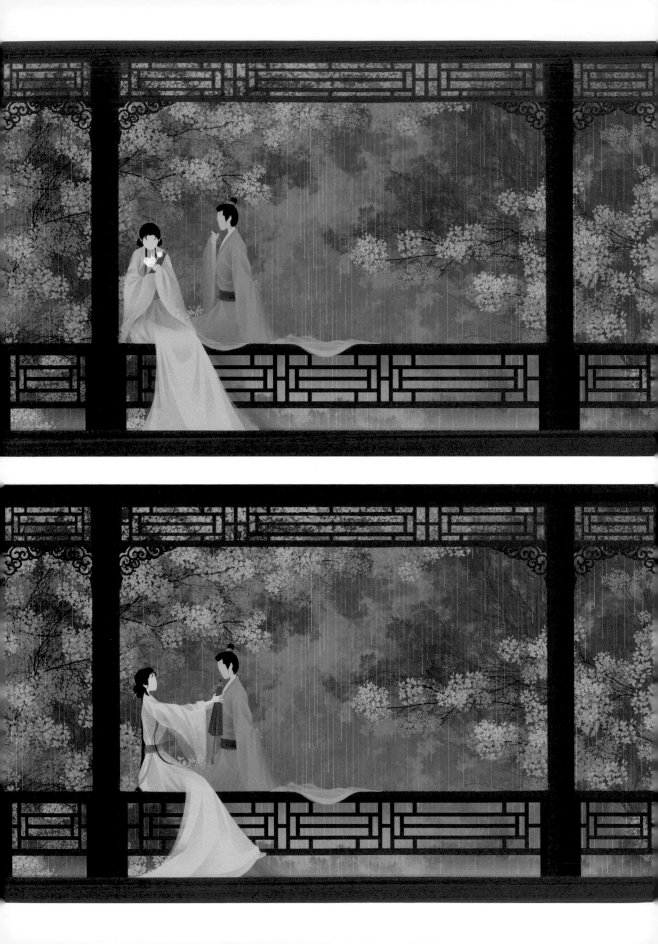

内心生出些許憐愛，些許柔軟。

調皮的他，撩起她的髮梢，試圖將她逗醒。

女子睜開惺忪的眼，看著明淨的少年，芳心湧動。

嬌羞地遞過雨傘，深情款款。

人世千年，不過是長廊下流轉的一縷清風，

皆不及當下這真實可依的情意。

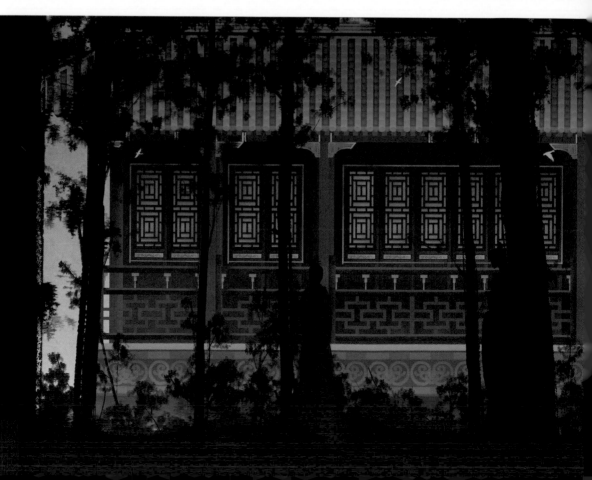

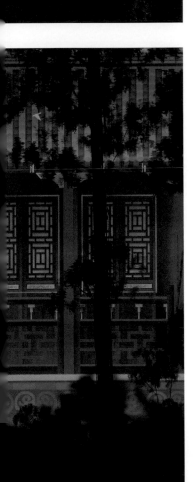

死生契闊，與子成說

背上簡單的行囊，
女子與這座華麗的宮殿做最後的告別。
她最好的年華，遺失在這裡，
再也無從尋找。
十餘載，她小心翼翼，步步驚心，
才換取今日的自由。
多少宮人，一生囚禁於此，無人問津。
多少宮人，有幸出了宮門，無人認領。
他在宮外，為之默默守護多年。
曾立誓，非她不娶。

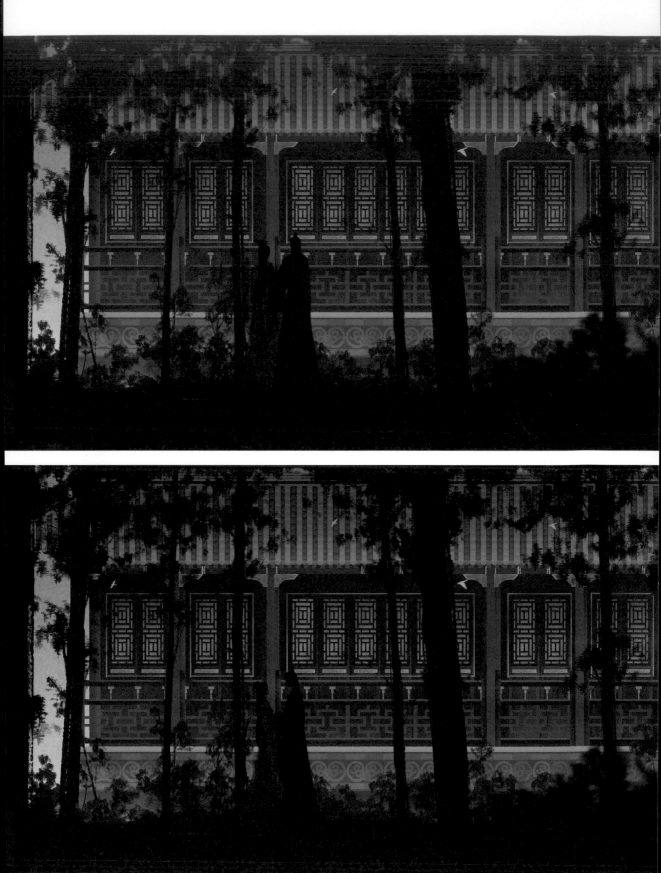

他緩緩走來，她溫柔偎依。

一別數載，此刻，

『金風玉露一相逢，便勝卻人間無數』。

從今後，『死生契闊，與子成說；

執子之手，與子偕老』。

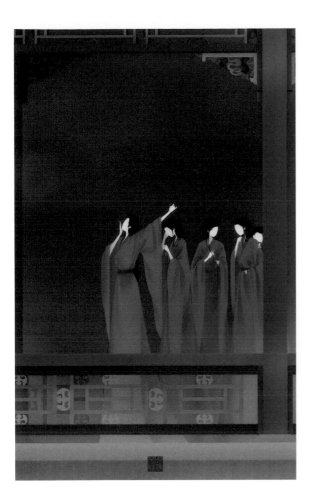

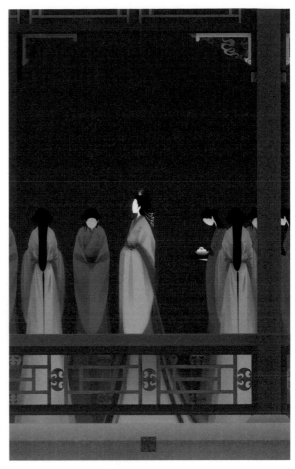

寂寂花時閉院門，美人相並立瓊軒

『寂寂花時閉院門，美人相並立瓊軒。
含情欲說宮中事，鸚鵡前頭不敢言。』

紅牆高院，一座華麗的宮殿，每天演繹著
世間相同的榮枯生死、離合悲喜。

有人安享尊榮，有人卑賤如蟻。

卑微的小宮女從晨起到日落，年年歲歲重
複著一種簡單的姿態，無可更改。

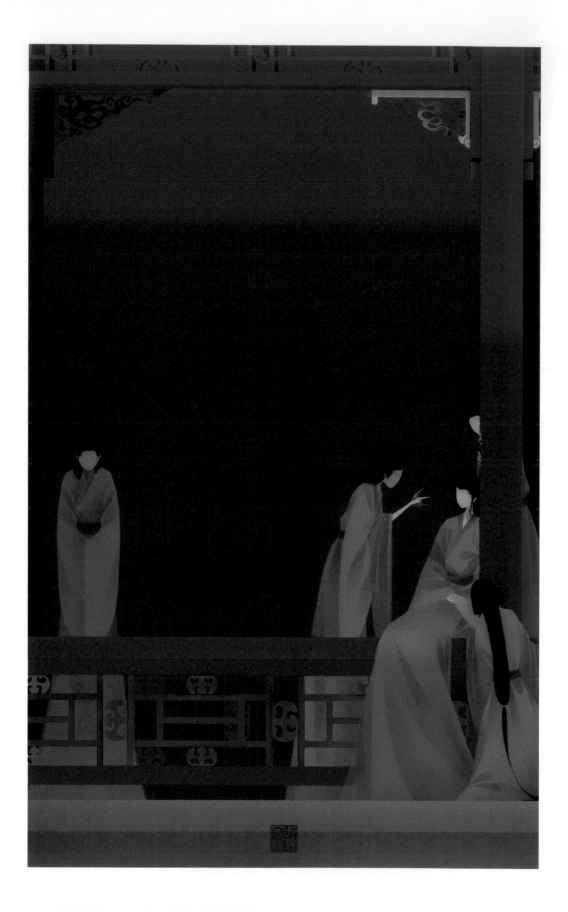

她們忽略宮廷的勾心鬥角，亦無須
在意朝代的風雲變幻。

她們每日盡心盡意侍奉主子，
打理或平淡或起伏的流年。

時而於長廊下悄悄休憩，
時而偷偷分食御膳房尋來的點心。
時而被主子訓斥，時而亦有嘉賞。

暮色四合，落下白日的粉塵，
宮燈璀璨，月明星稀。

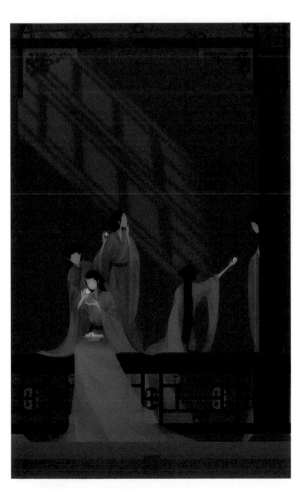

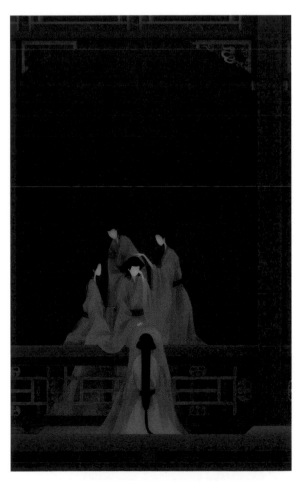

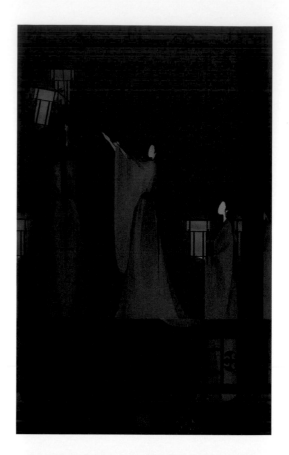

卸下一天的疲憊，小宮女總會約上三五知己，尋某處小院煮茶夜話。

誰有幸蒙聖上眷顧，封妃得寵；誰出了宮門，嫁作商人婦；

誰又守著森森宮牆，一個人，躲在歲月遺失的角落，慢慢白頭。

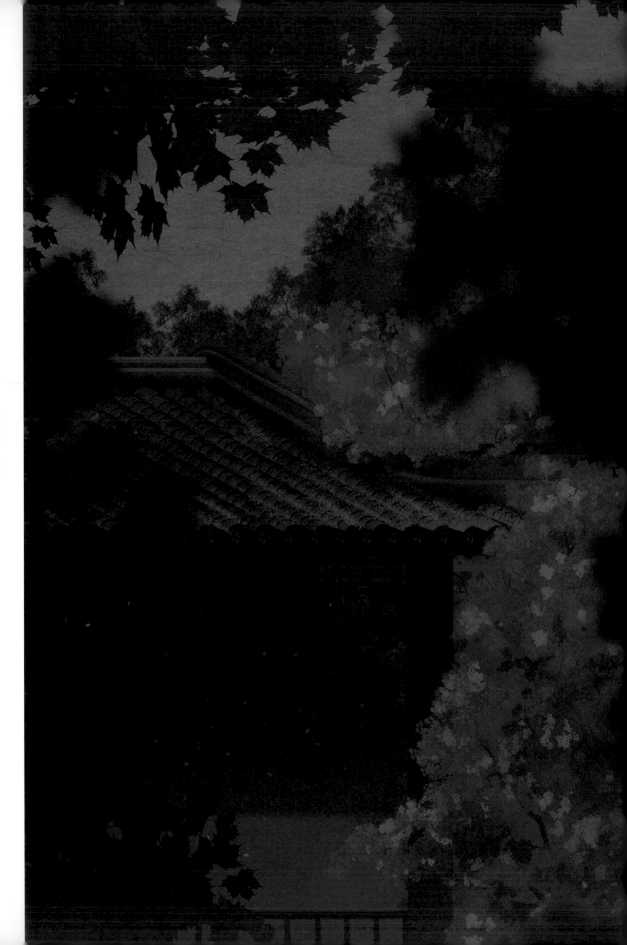

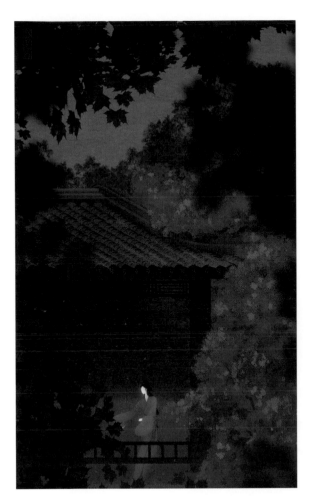
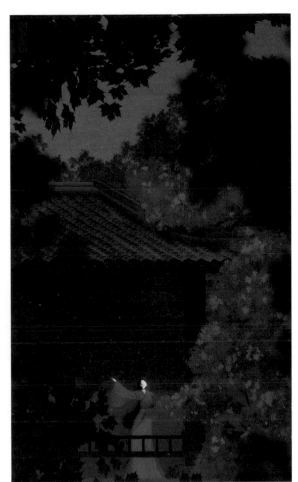

一生只爲一人

說什麼如花美眷，似水流年，

好光陰被封存在這深深庭院，轉瞬不見。

想當時，牡丹亭畔，太湖石邊，杜麗娘為柳夢梅

一見傾心。從此，醒醒夢夢，

纏綿病榻，癡癡怨怨，相思成災。

書中云：『情不知所起，一往而深。

生者可以死，死可以生。』

而今她一襲紅衣，將那春光賞遍，為誰語笑嫣然。

獨守美景良辰，看盡紅葉秋山，又為誰歌舞翩躚。

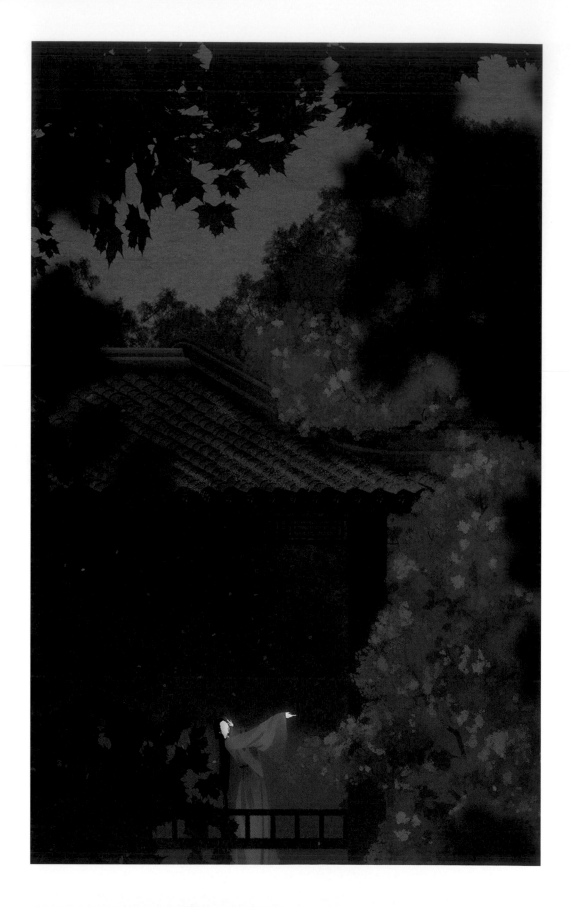

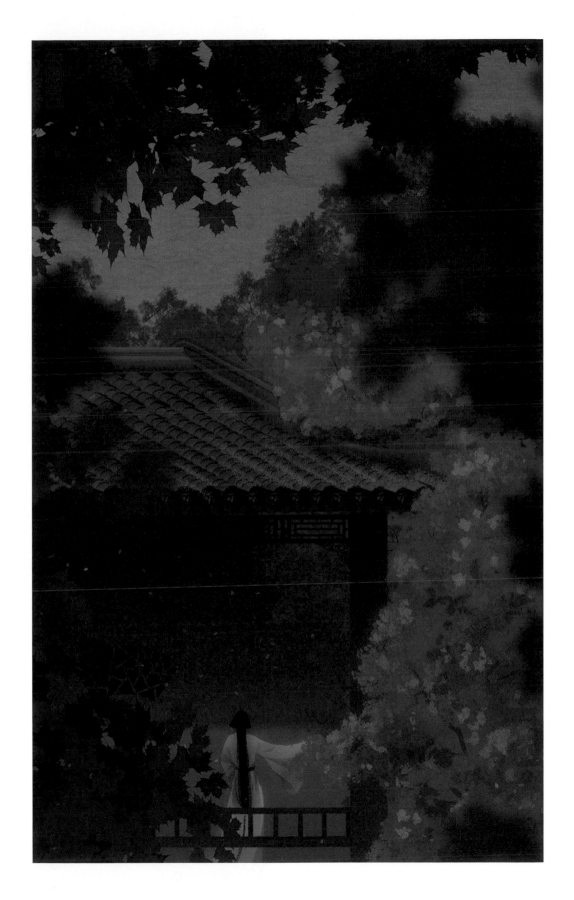

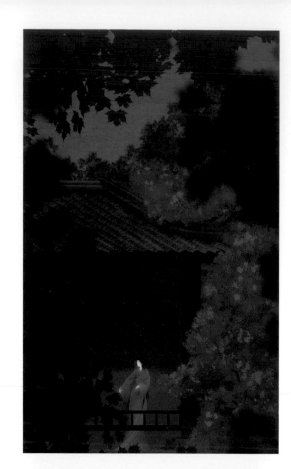

他或是小舟江湖，浪跡萍蹤；或已深入朝堂，功名顯赫。

歲月娉婷，流光浩蕩。一次轉身，恍若隔世。一段回眸，已是前生。

世間所有的等候，皆為了最美的遇見。

任憑世事聲喧，山河急轉，她一如既往，靜守深庭，舞盡春風，一生只為一人。

管甚冷暖枯榮、悲喜離合，直至年華將晚，新月變圓。

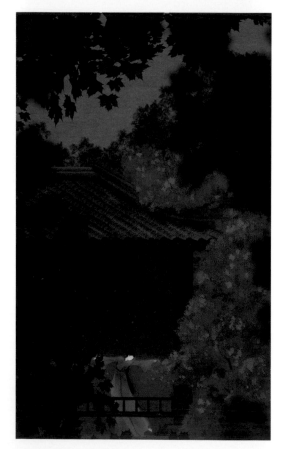

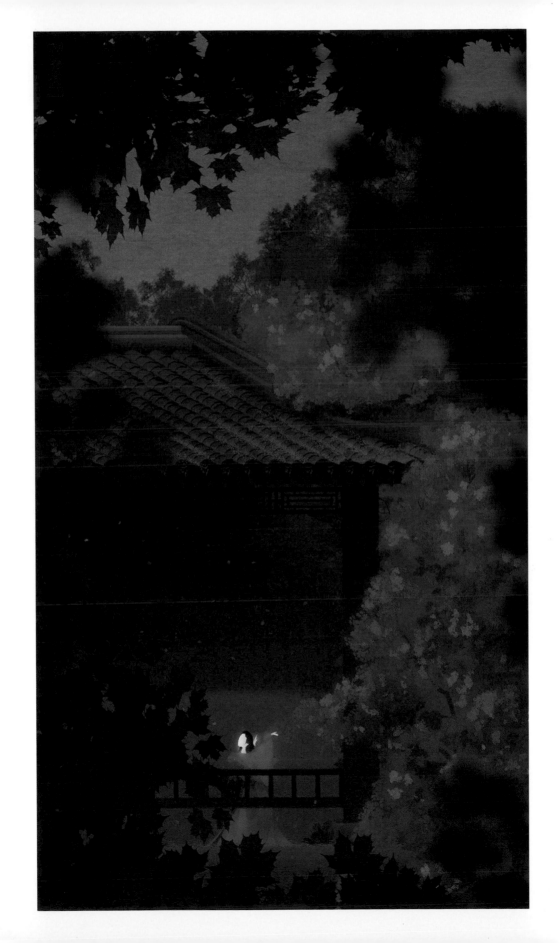

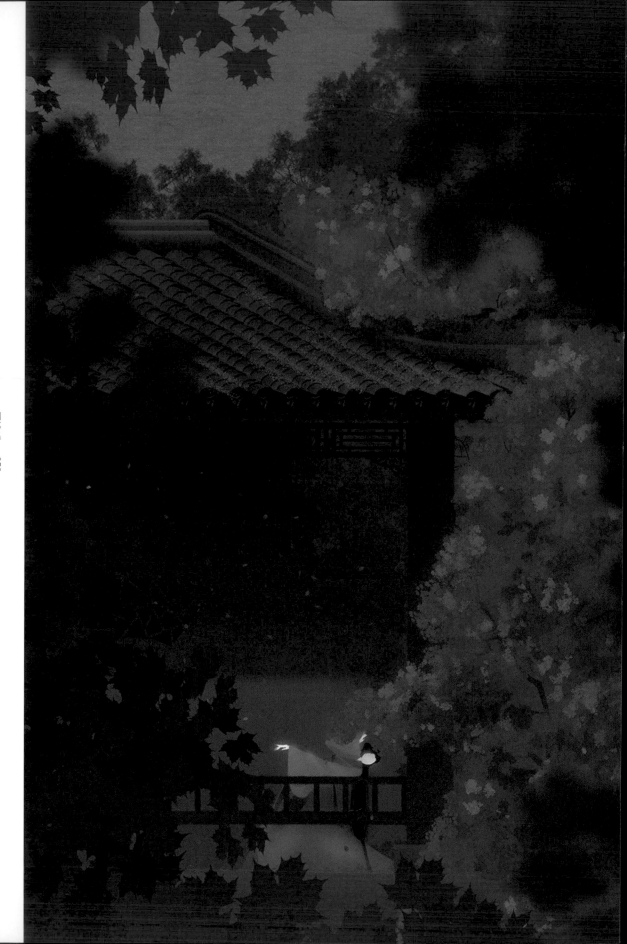

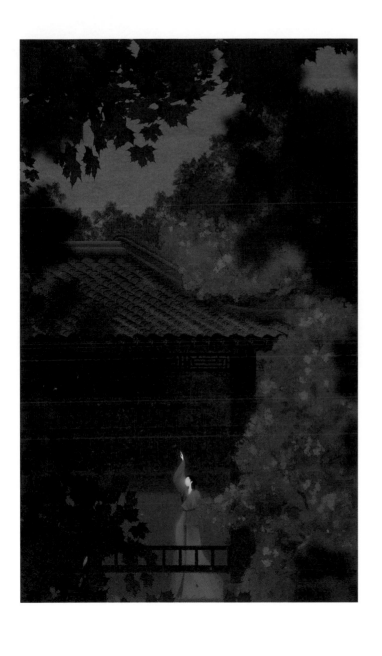

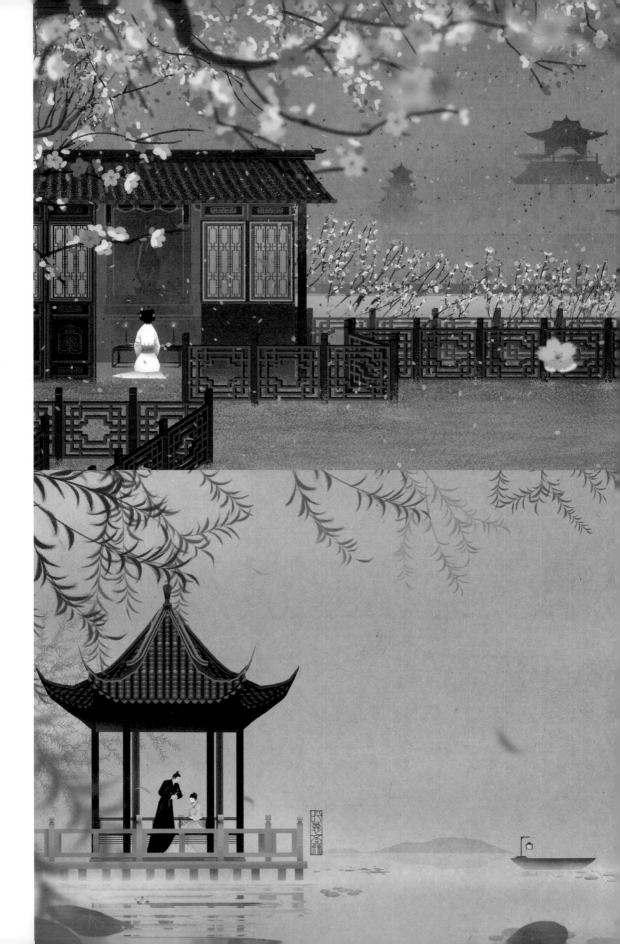

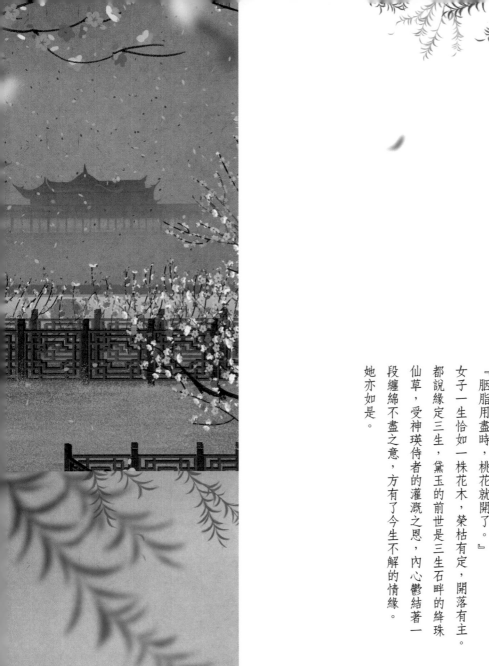

胭脂用盡時，桃花就開了

『胭脂用盡時，桃花就開了。』

女子一生恰如一株花木，榮枯有定，開落有主。

都說緣定三生，黛玉的前世是三生石畔的絳珠

仙草，受神瑛侍者的灌溉之恩，內心鬱結著一

段纏綿不盡之意，方有了今生不解的情緣。

她亦如是。

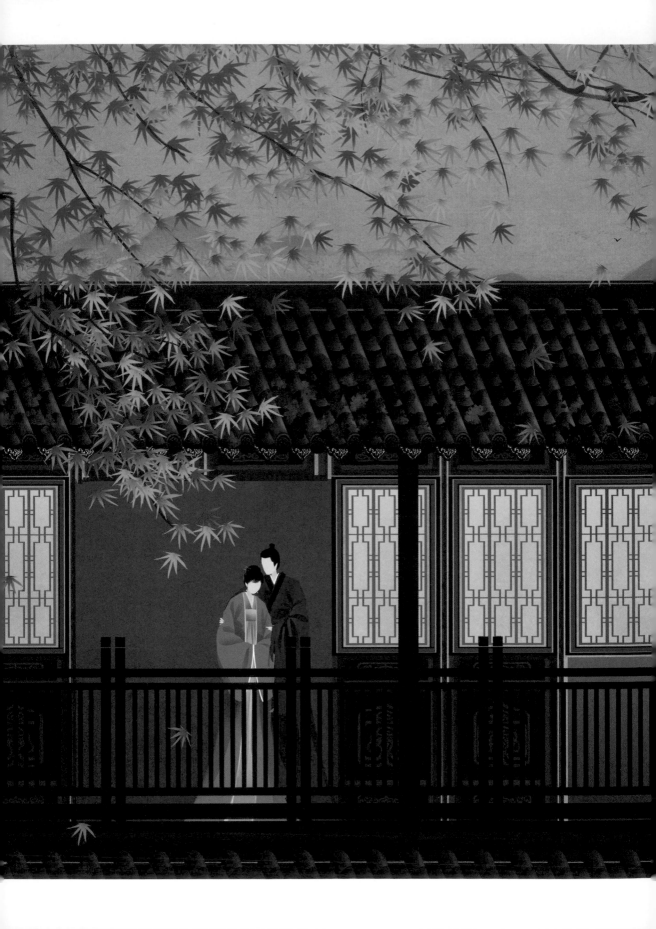

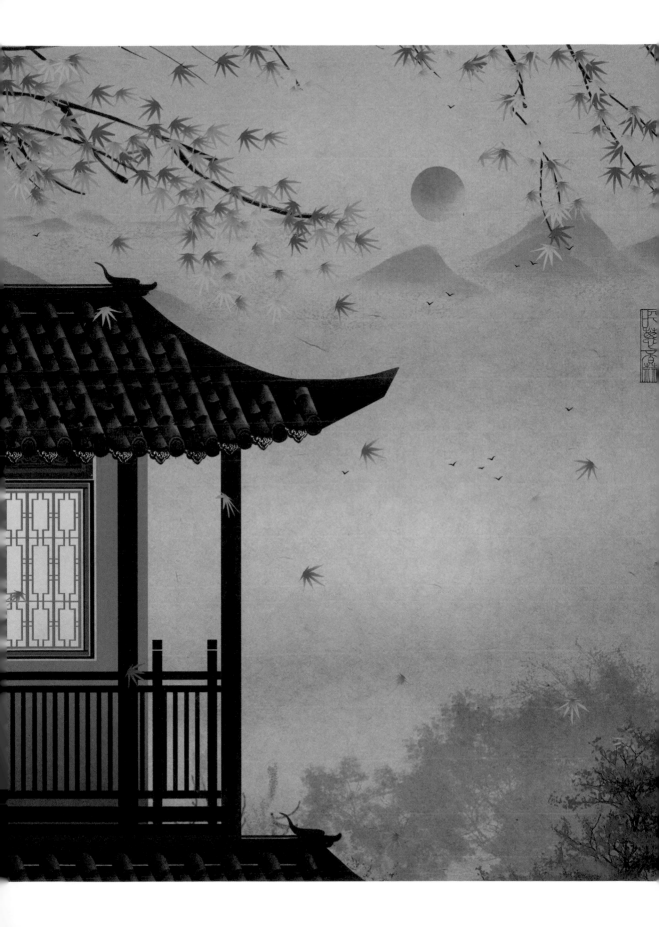

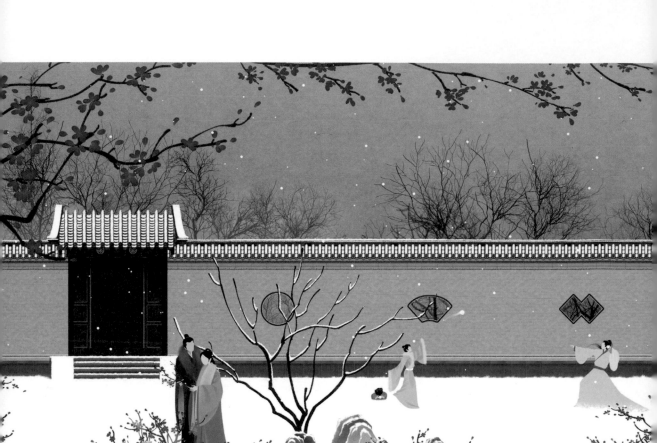

從少女到嫁作人婦，
看過春花秋月、夏荷冬雪。
深宅大院，書香四壁，
夫妻情深，兒女雙全。

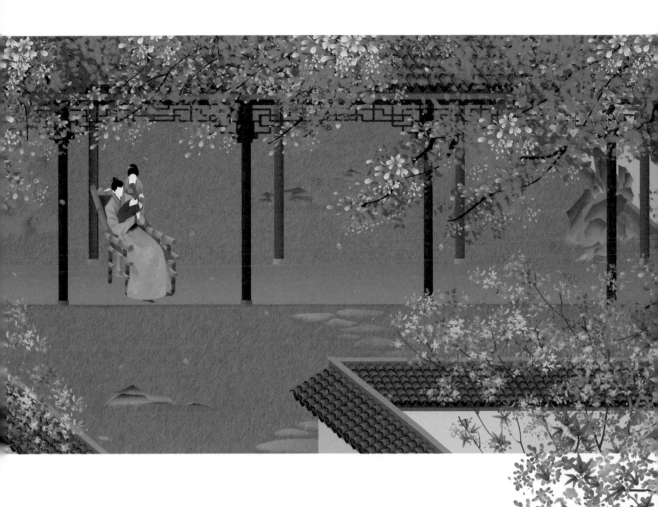

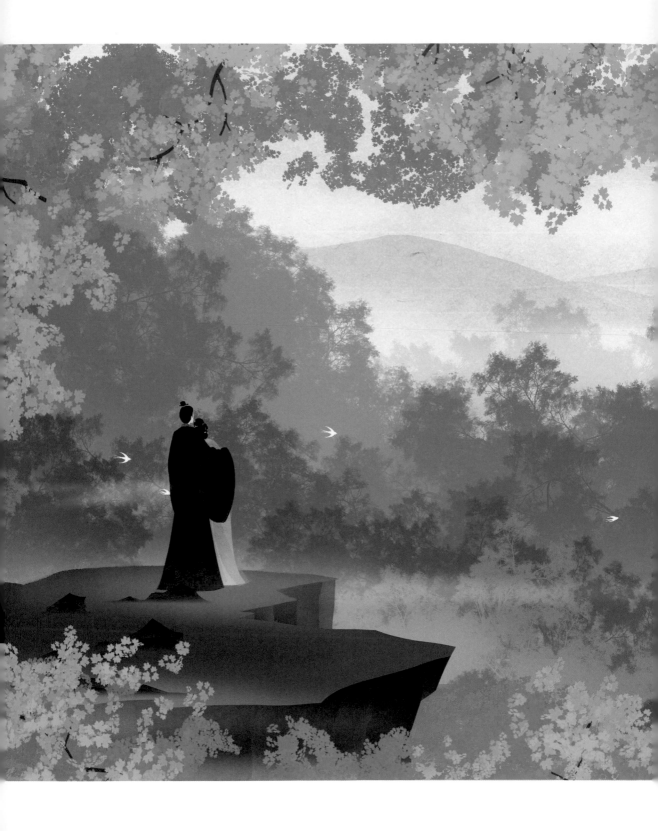

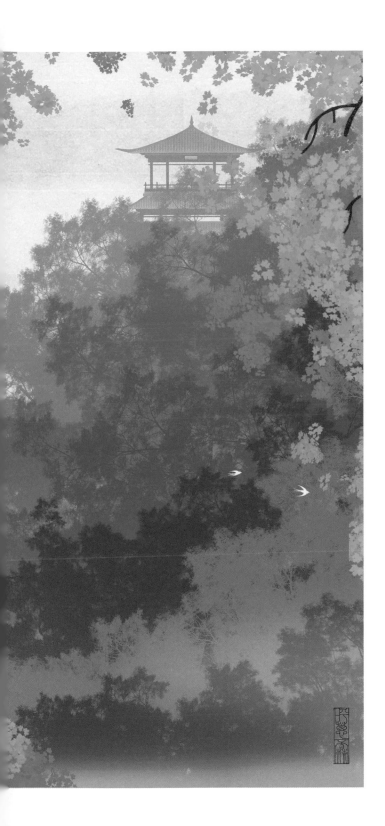

或花下偎依，湖畔吟句；或小窗夜話，圍爐煮雪。

他為她守護山河，料理世事，抵擋紅塵萬千。

她為他紅袖添香，平凡生養，洗手做羹湯。

時有相惱相離，轉瞬雲淡風輕，靜守天長。

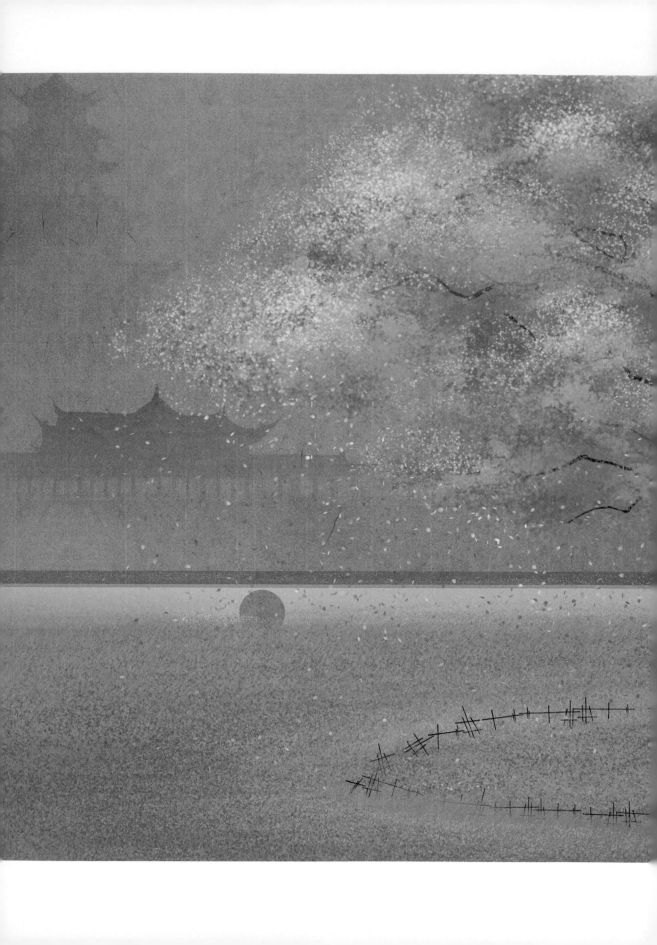

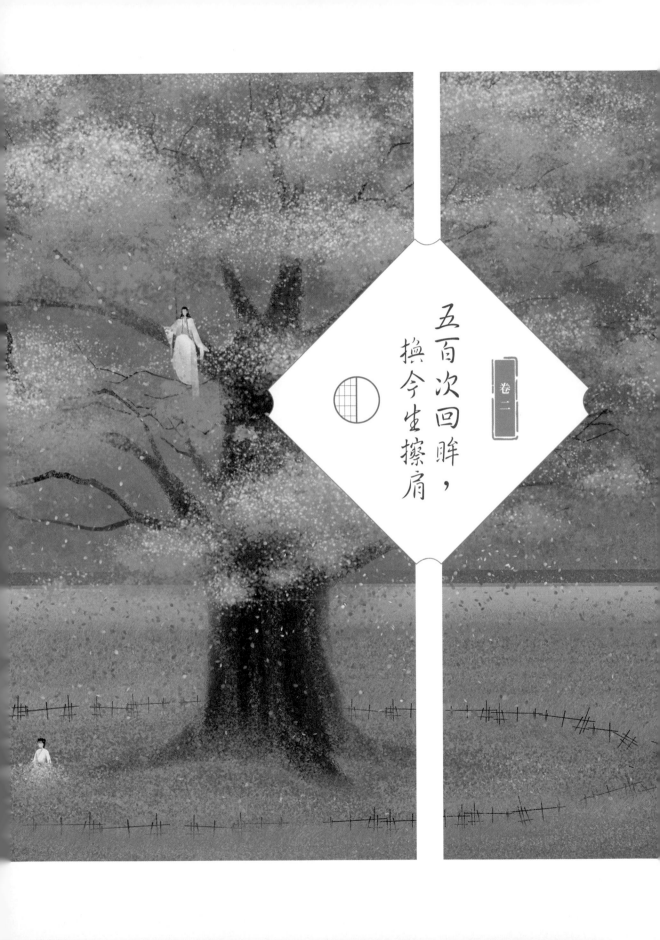

五百次回眸，
換今生擦肩

卷二

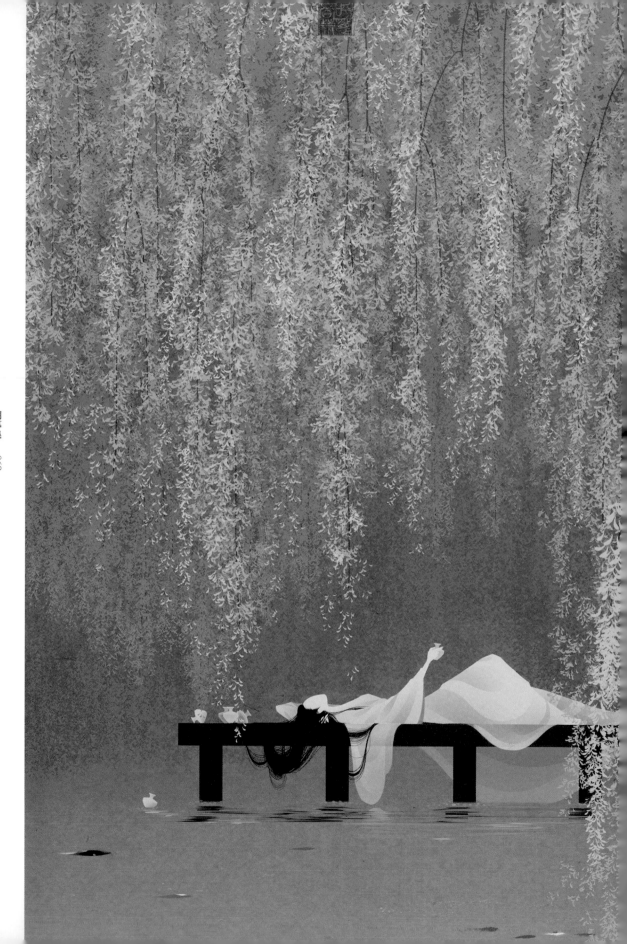

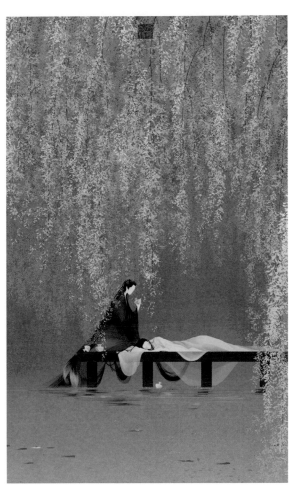

五百次回眸，換今生擦肩

你看那年荼蘼，旖旎爛漫，不凋不謝，一直開到如今。

你看這碧波之水，一遮一掩，好像有欲盡未盡的情緣。

你看那池魚戲水，時靜時動，恰似在等候一場美麗的約定。

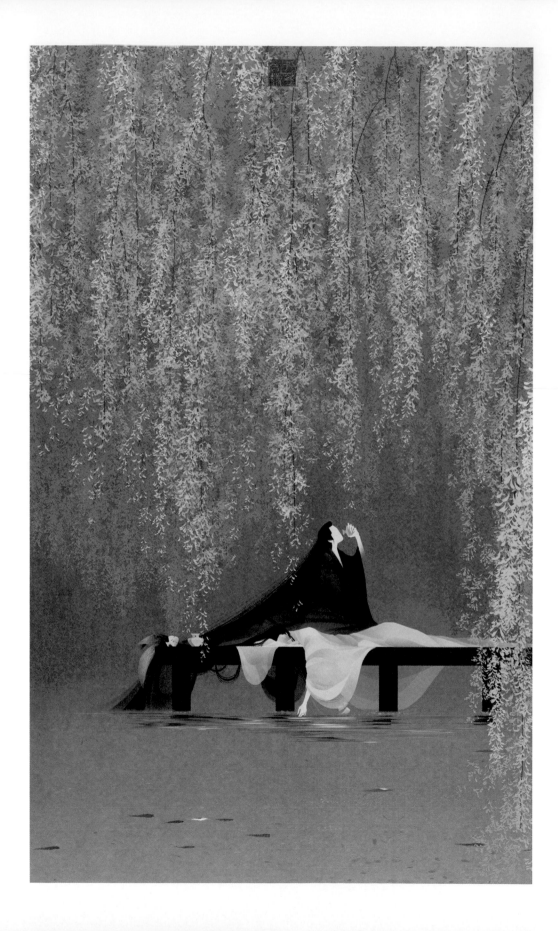

她醉臥花蔭，青絲懶綰，且歌且飲，
半夢半醒。

他數載修行，逍遙世外，百年光景，
不爭朝夕。

原只是貪戀壺中酒，不承想，
驚擾了夢中人。

他未經紅塵，不知深淺，飲盡杯盞，
不管不顧。

她遍嘗人情，心事冷清，輾轉光陰，
端然無憂。

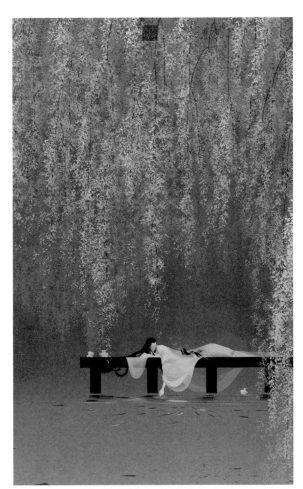

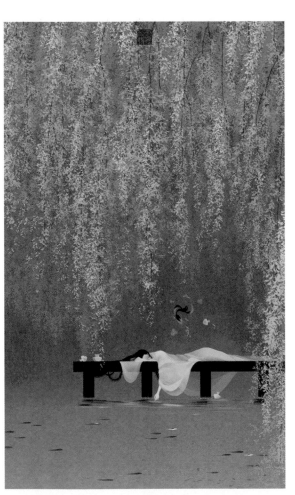

他幻化成魚，眷眷難捨。
她執手相送，款款情深。
他依舊歡游碧潭，無來無往，不著痕跡。
她仍自一人一酒，看漫天花雨，與歲月相知相安。

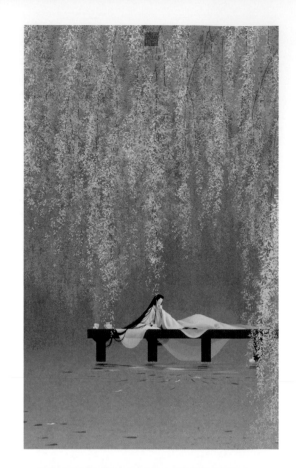

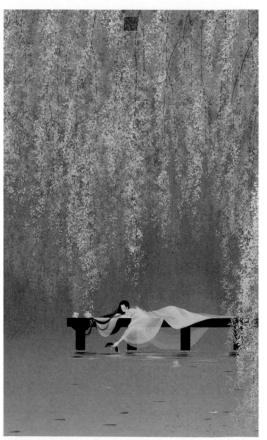

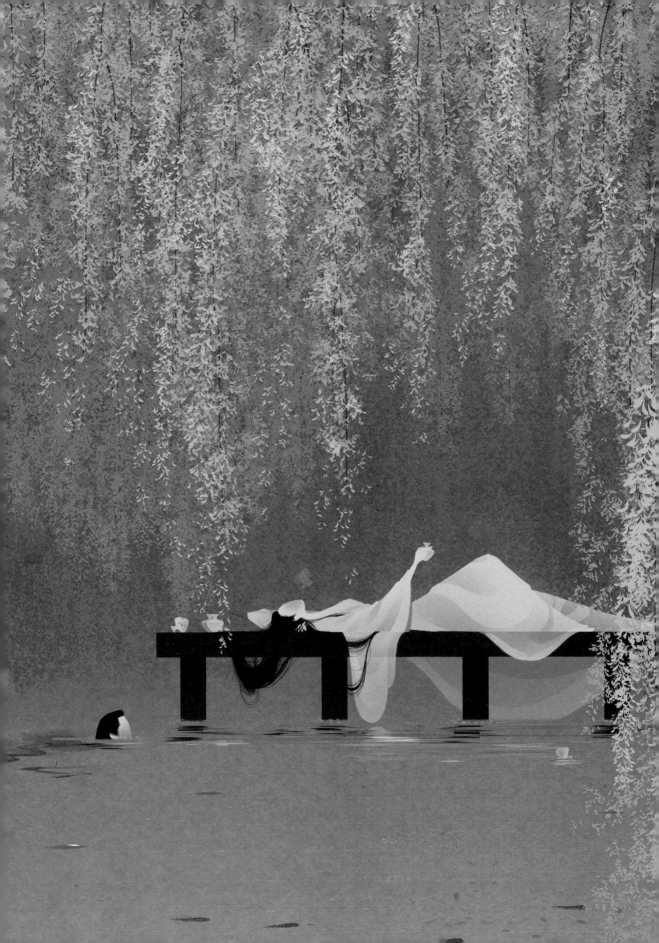

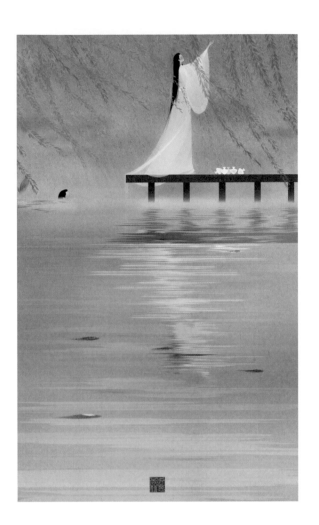

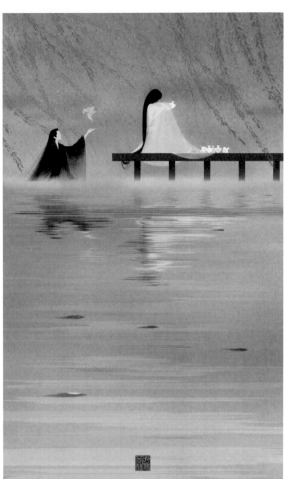

前緣未了，情難自禁

『庭院深深深幾許？楊柳堆煙，
簾幕無重數。』

楊柳依依，碧波如鏡。

不知是誰家女子，於柳蔭下傾杯入懷，
暢吟山水。

飄逸輕靈的倩影，溫柔熟悉的姿態，
令他魂牽夢縈。

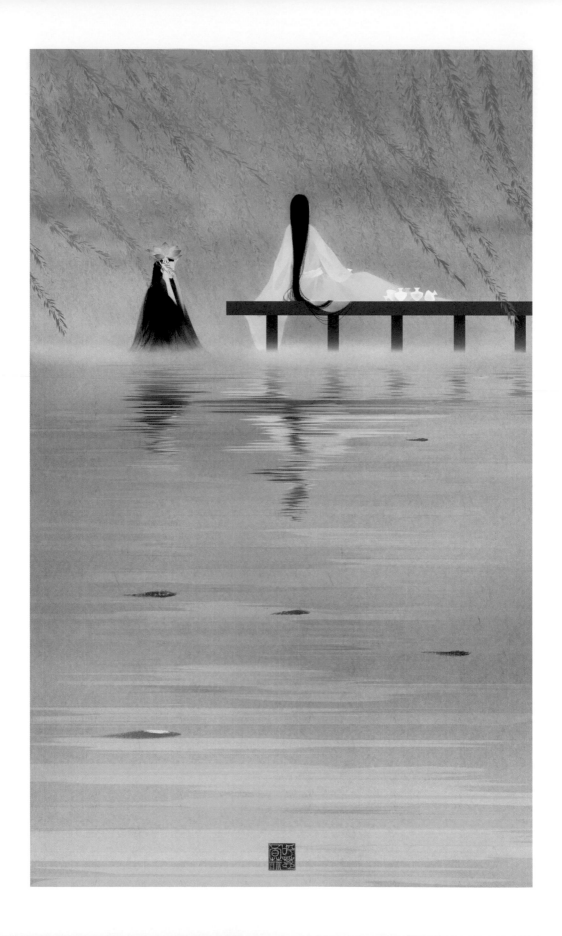

許是前緣未了，
否則他為何這般情難自禁？

他略施法術，幻化出一朵荷花，清風下，徐徐盛開。

他藏身於荷下，只為再次一睹女子絕代芳容。

她醉眼迷濛，欲採清荷佐酒，他竟無處藏掩。

一時間驚慌不已，又見她弱柳扶風，醉態可掬，惹人愛憐。

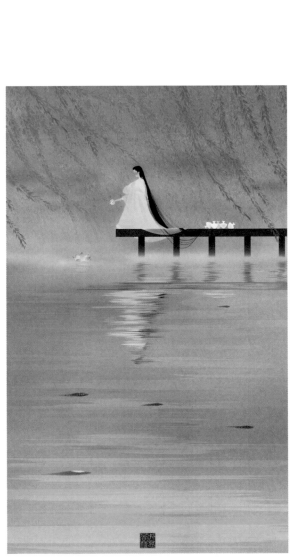

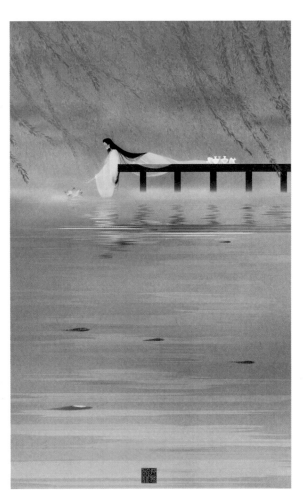

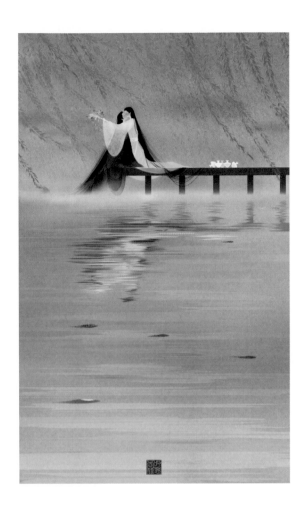

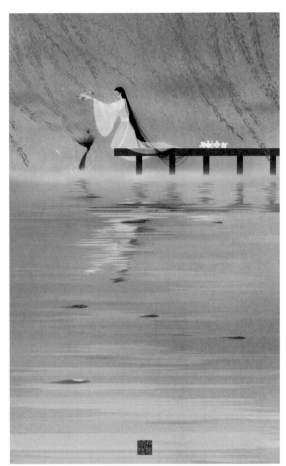

他留下溫柔一吻，自然恬靜。
轉而急急躍入水中，羞於相見。
女子捧著荷花，含情脈脈。
許久，竟不知當下的一切，
是夢是幻，是真是假。

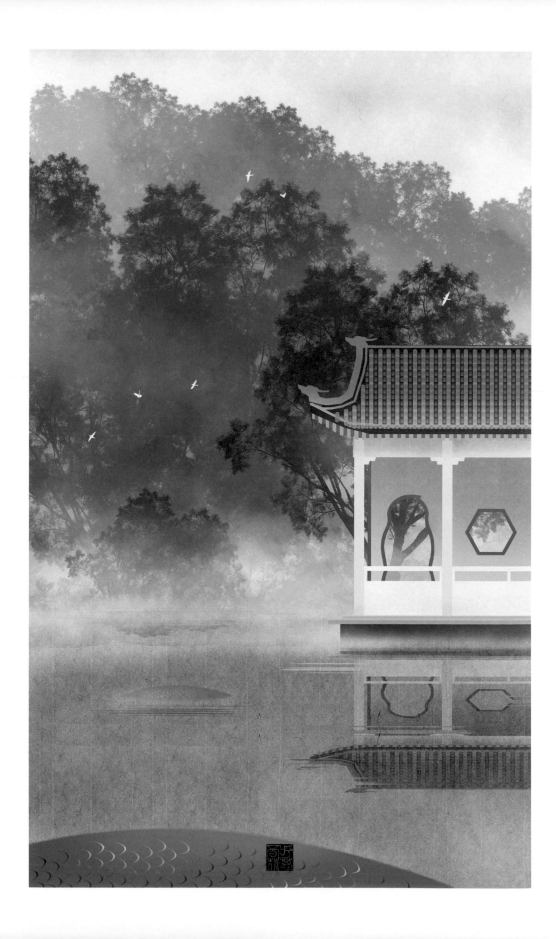

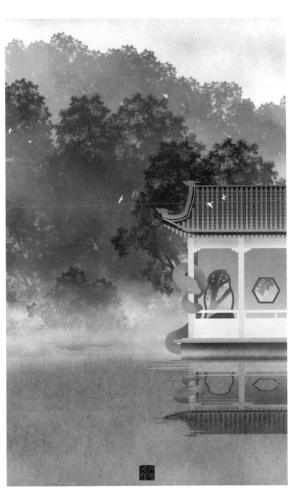

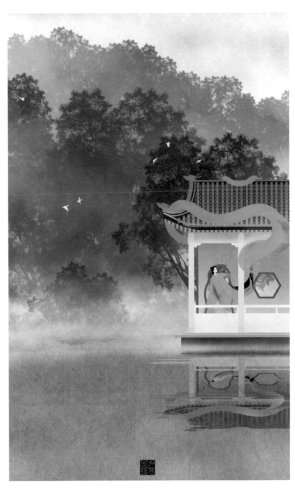

> 只想與你廝守，愛一日算一日

他數載修行，歷千災萬劫，
唯盼蛻去妖身，來日位列仙班。
她久居深山，不覺人世繁華已千年。
獨守千年寂寞，只為免去輪迴之苦，
煙水亭畔，綠意森森。

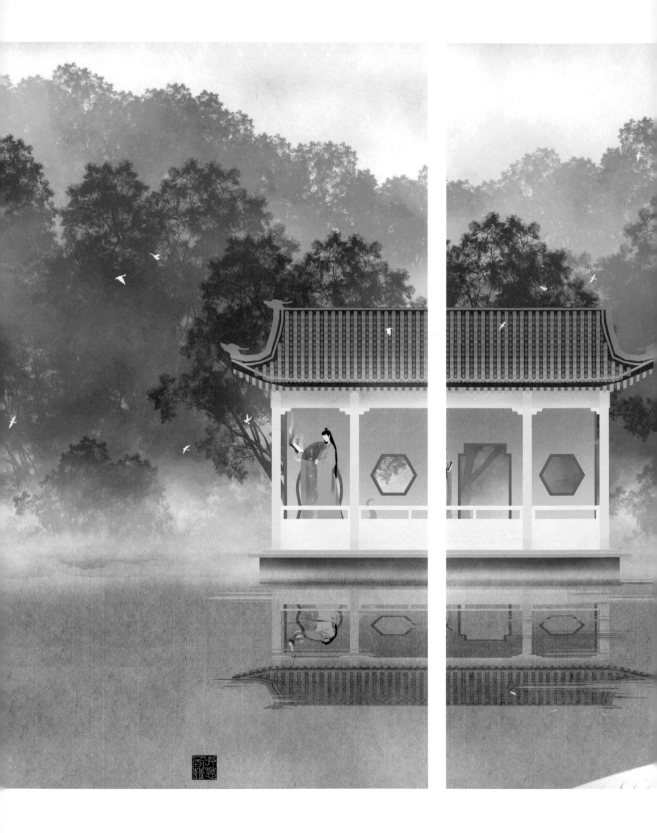

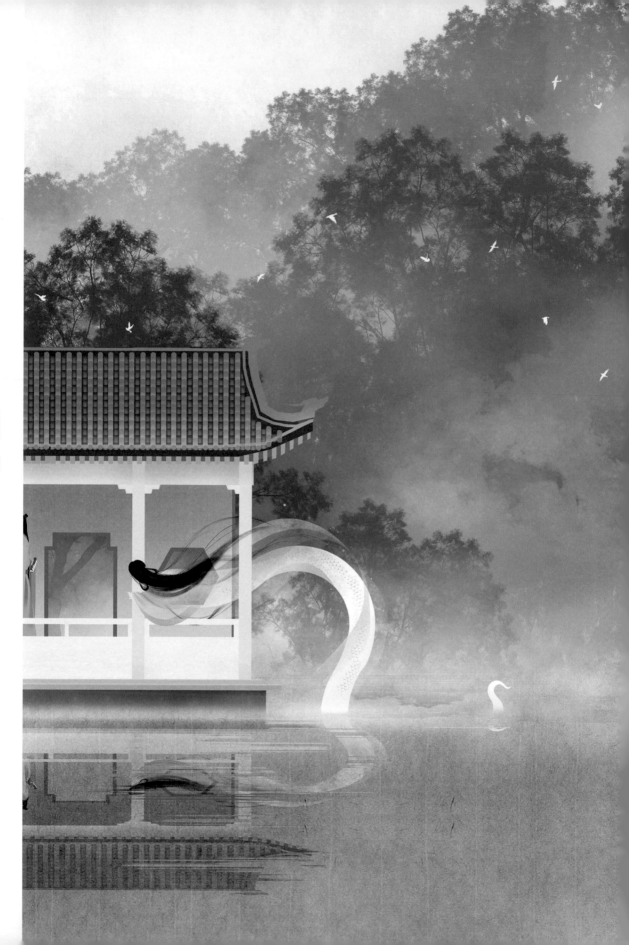

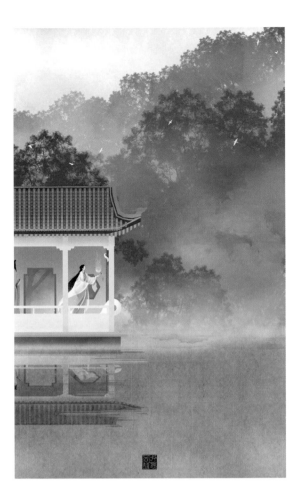

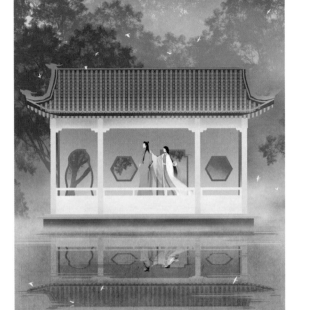

他一襲青衣，眉如春風，眼若秋水。

她白衣勝雪，手執紈扇，姿容絕代。

他願幻化成人，與她紅塵攜手，

一晌貪歡。

她亦是迷戀人間煙火，願與他廝守，

愛一日，算一日。

碧波如鏡，照見前世今生。

妖終是妖。

悄然而至，翩然嬉樂

《洛神賦》中言『翩若驚鴻，婉若游龍，榮曜秋菊，華茂春松』，所描述的是洛神的輕盈之姿、豔麗之態。

大雪紛飛，瓊玉撲枝，高庭深院，寂靜無人。鶴仙悄然而至，於白雪中縱情遨遊，翩然嬉樂。

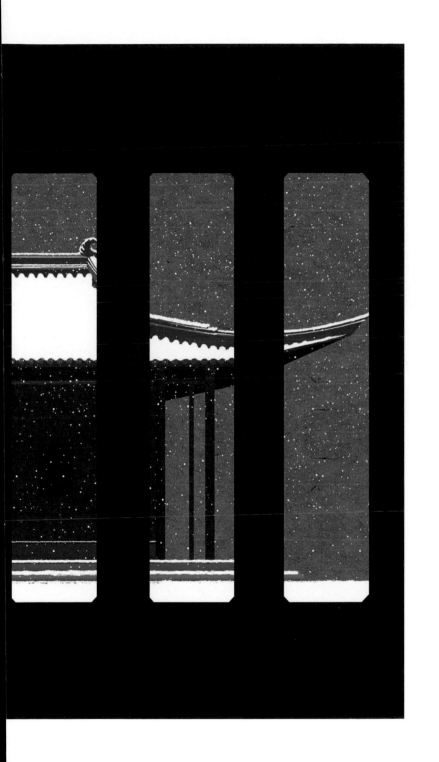

他凌波微步，俊逸風流。

靈體清揚，飄忽若神，時起時落，若往若還。

風息舞畢，雪還在下落，鶴仙絕塵而去。

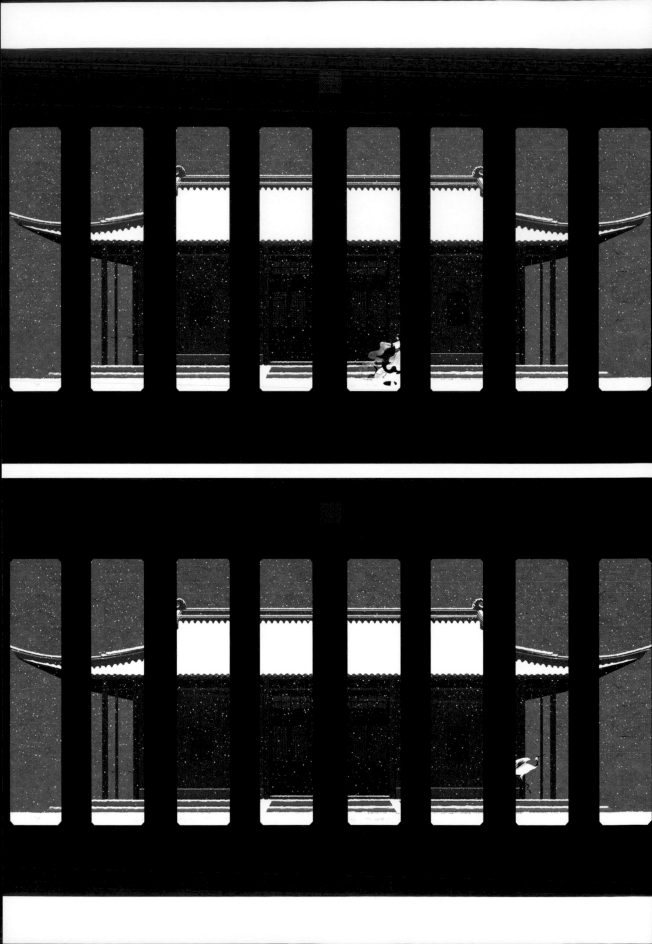

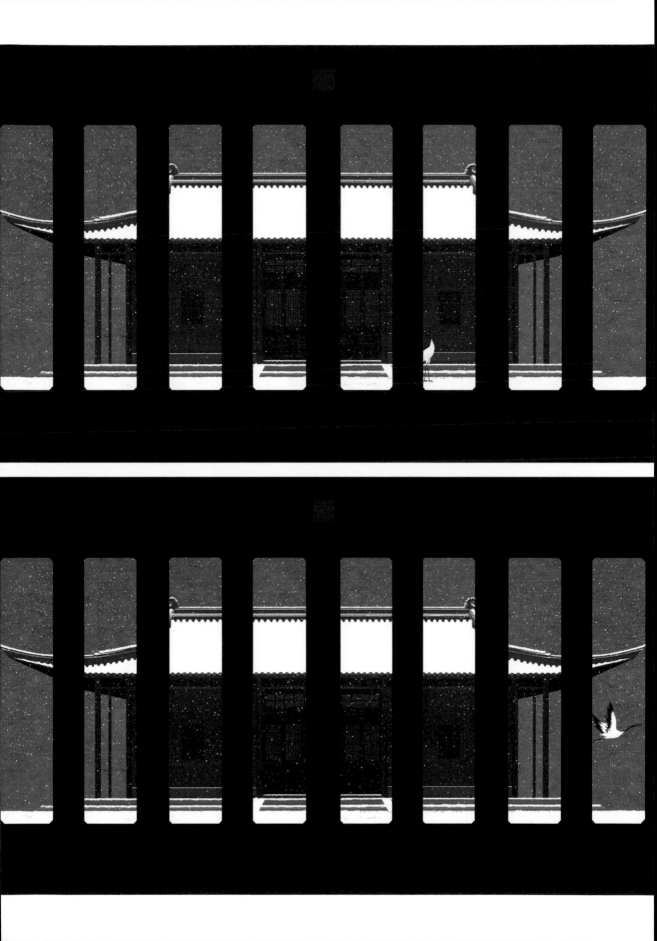

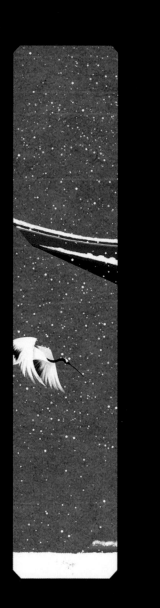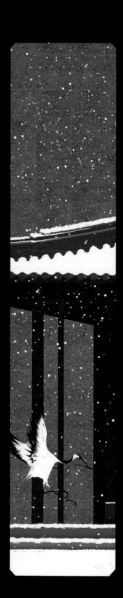

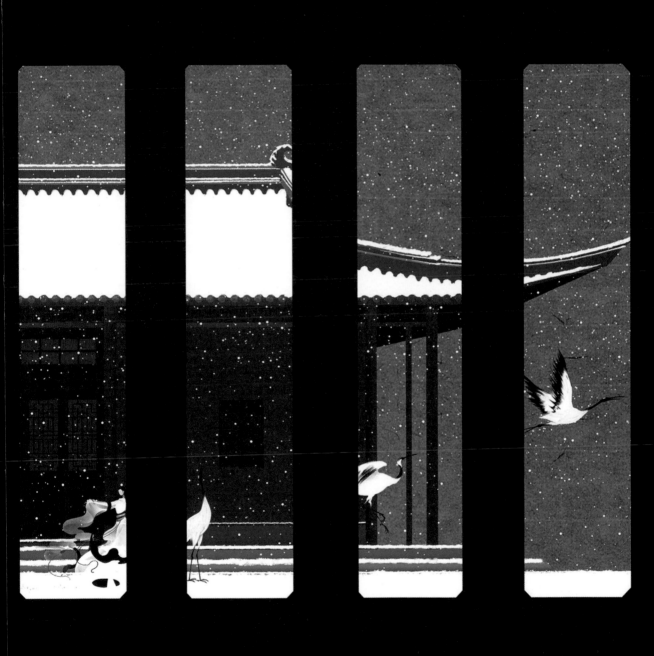

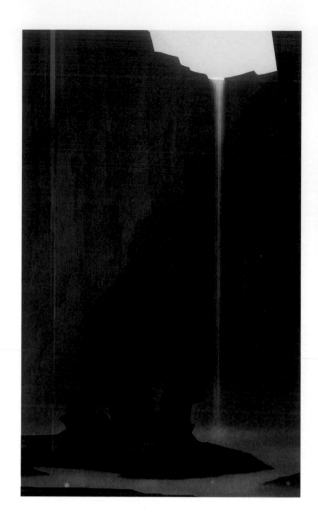
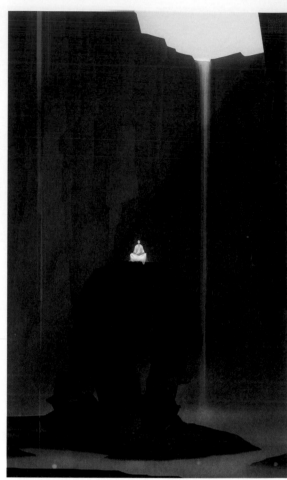

化身千萬，與你相伴相生

佛祖坐於菩提樹下，化身千百億，度化芸芸眾生。

他不知何時而來，修行多久。

寂寞深林，空曠山石，是他唯一的道場。

幽谷中，有時靜得只聽見自己的呼吸。

他知，縱是禪坐千年，亦抵不過佛祖的拈花一笑。他無求，更無悔。

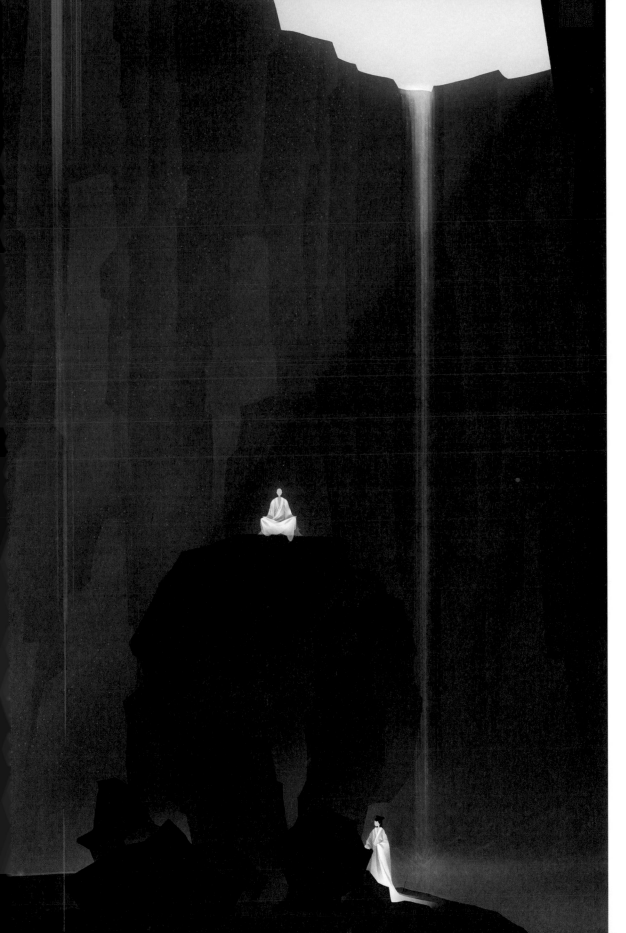

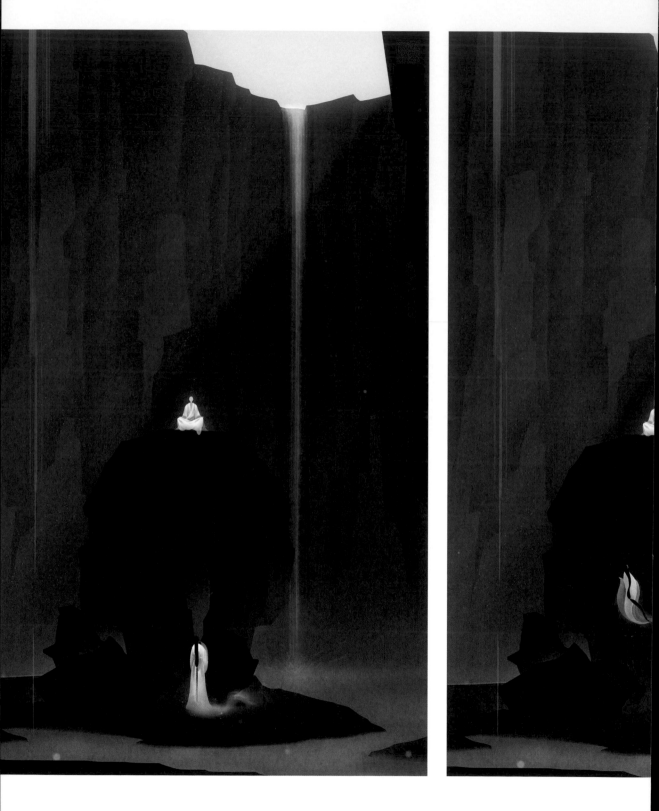

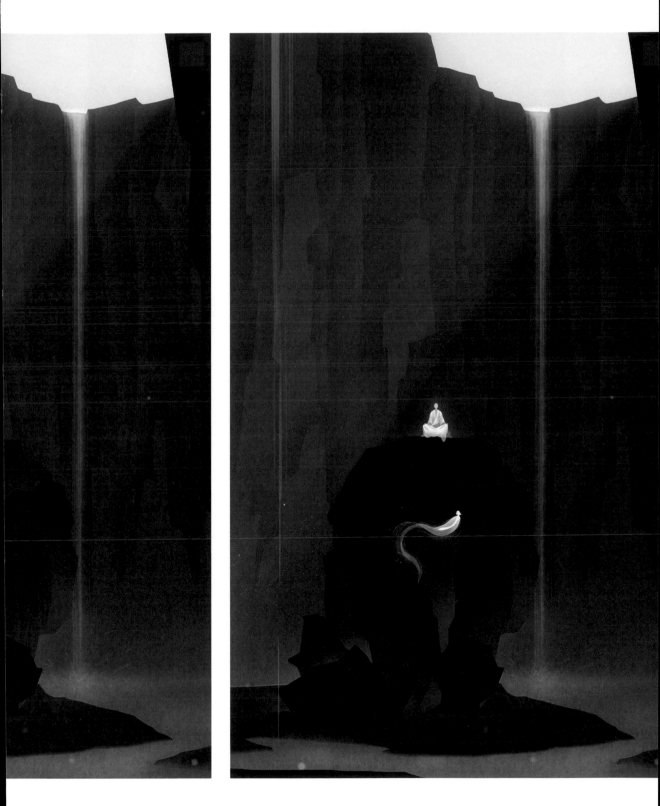

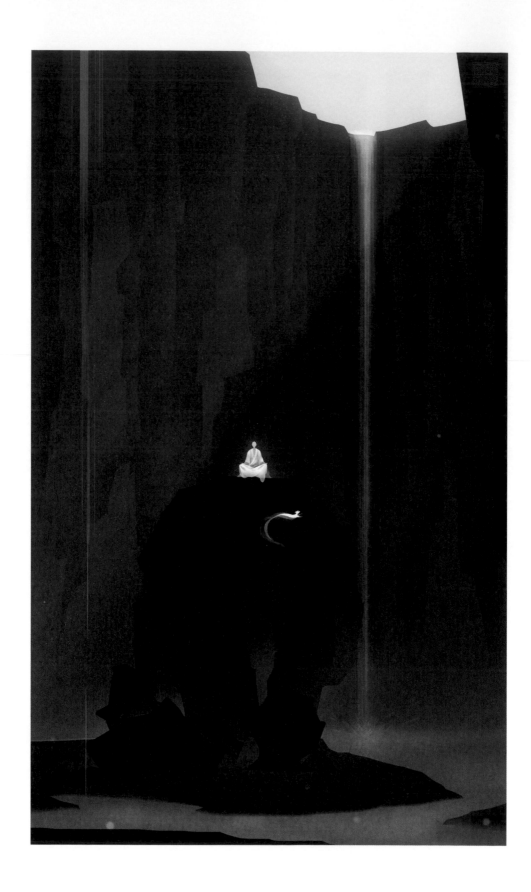

她只是山林裡一尾白狐，嬌小玲瓏，
潛心修煉，為求早日得道，消去此身。

不知幾時，靜靜偷聽小和尚誦經，
成了她每日必修的功課。

四季更替，朝暮流轉，也經風露，
也歷霜雪。

修行路上，因為彼此默默地相伴，
不再孤清。

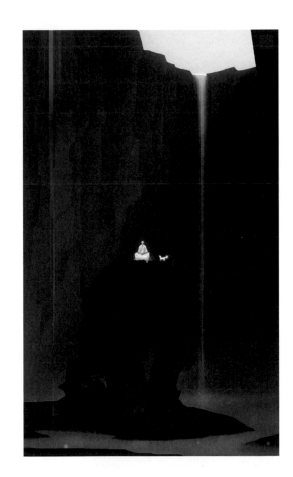

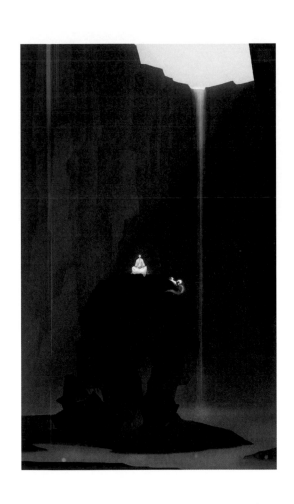

人世幾度滄海，他不老不死，不生不滅。

她因久聽梵音，功力大增。又因動了凡心，而法力驟減。

她化身千萬，願與之相伴相生。

他不動如禪，四大皆空。

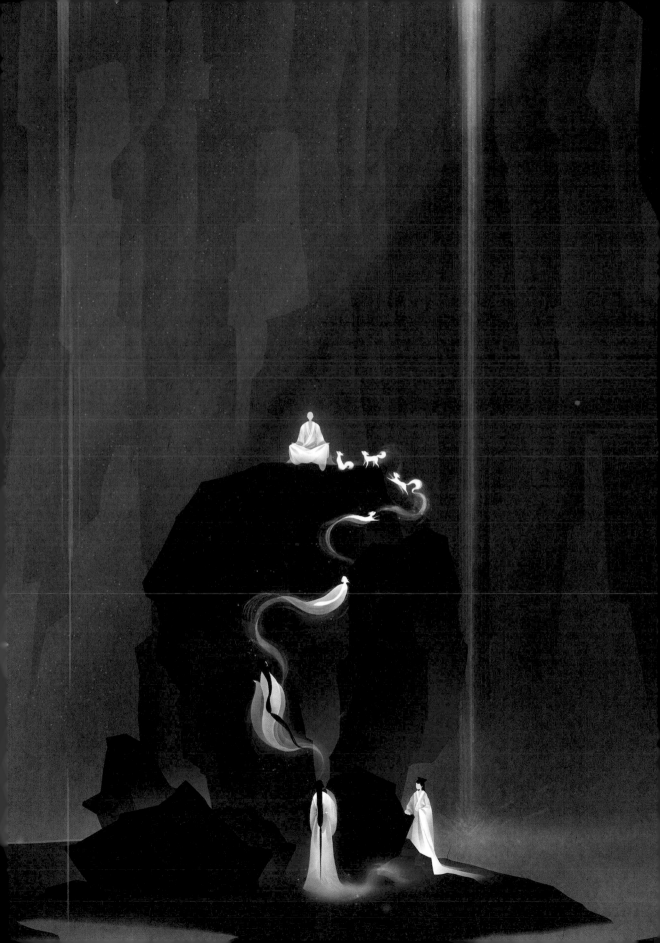

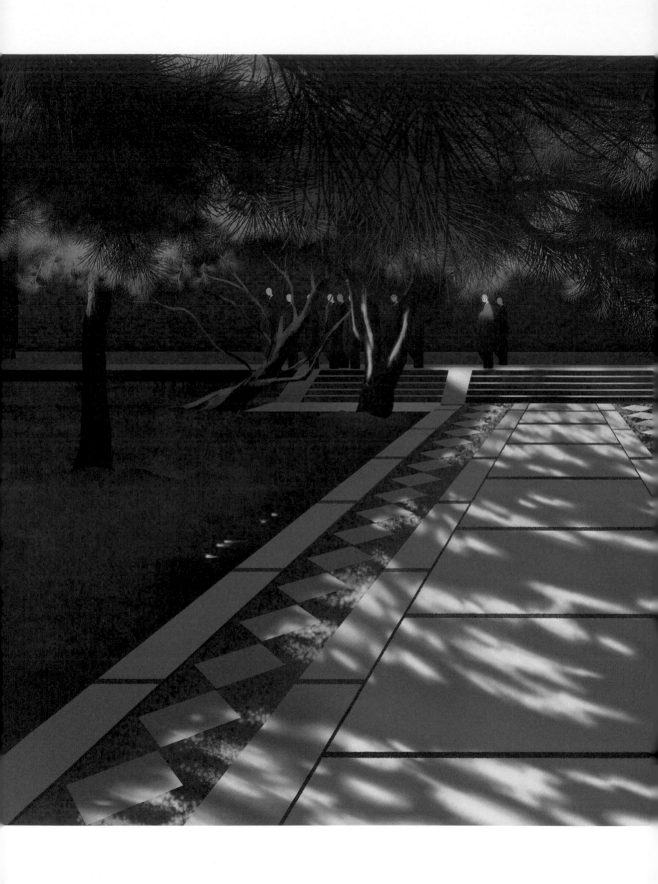

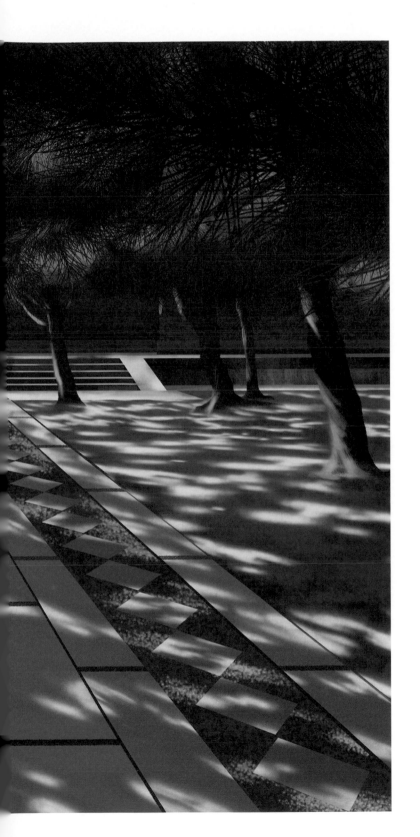

我也在偷偷望著你

『前世的五百次回眸換得今生的一次擦肩而過。』

小和尚每日焚香坐禪，灑掃寺院。

偶有空閑，便偷偷看她一眼。

師父說，寺廟裡修行，一日抵一年。

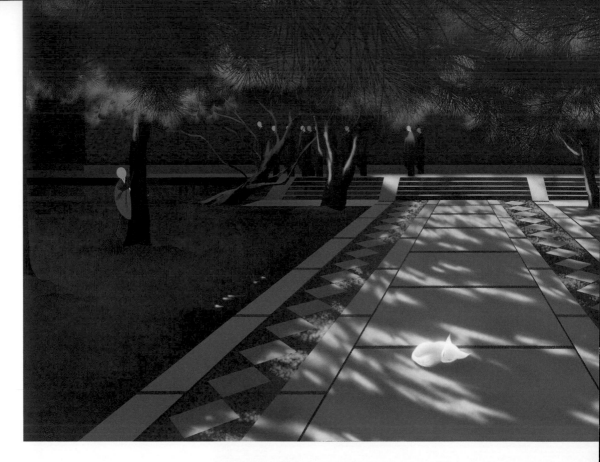

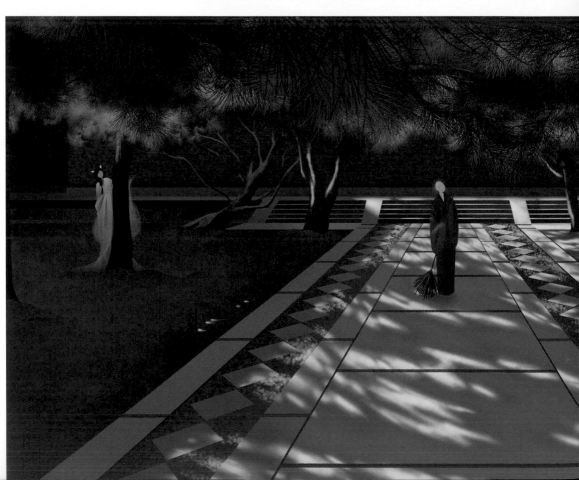

小白狐幻化人形，偎依樹畔，一個回眸，
只為報答他昨日的情深。
你總說我不懂，我在光陰遺落的縫隙裡望著你。
我的心，你也不懂。

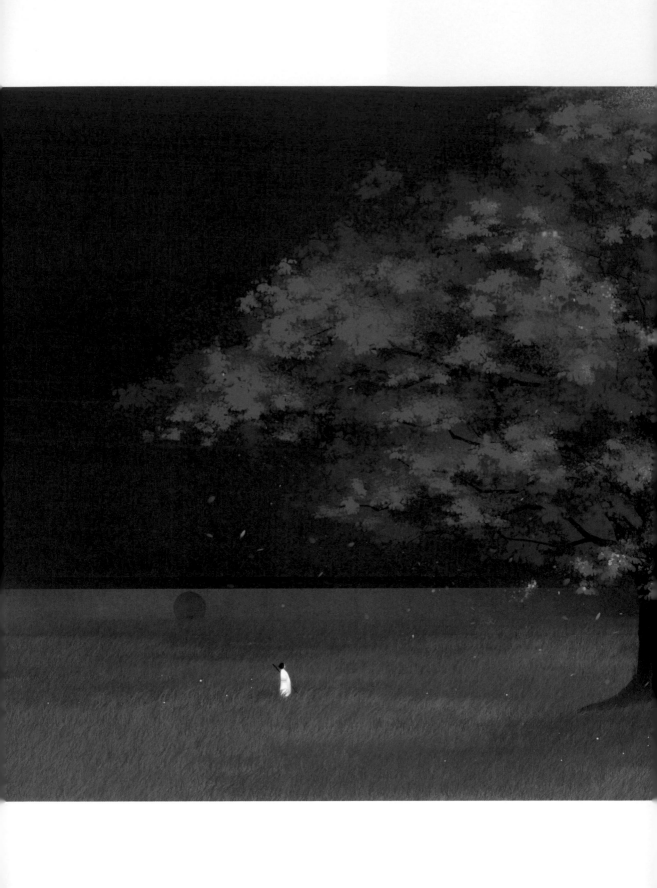

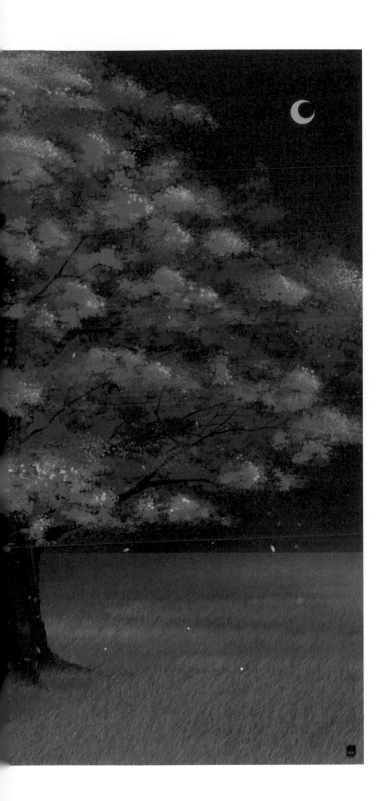

人參果樹和道童清風

樹妖於深山潛心修行，
已記不清經歷了千年還是萬年時光。
又幾百年過去了，從未有一人路過，
更莫說短暫的停留。

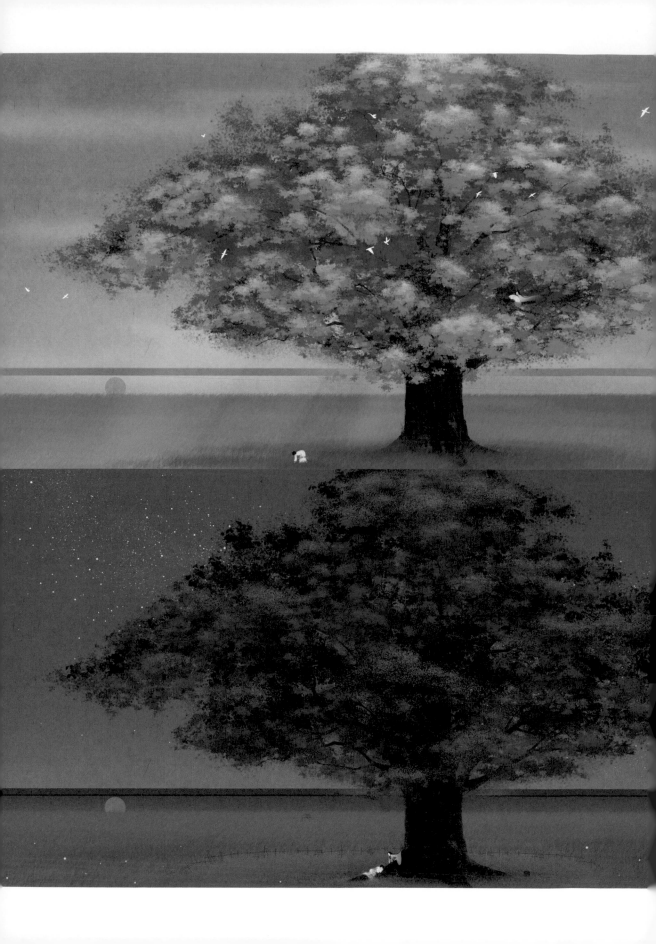

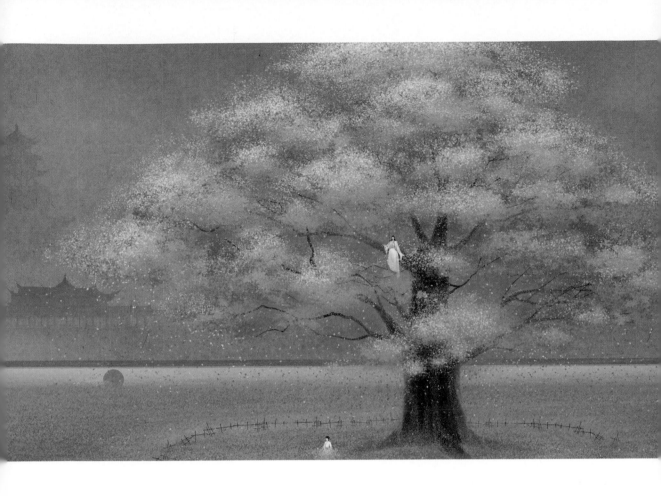

清風觀的道童因笨拙受懲，
被罰去打理破敗已久的院子。
小童雖愚笨，卻勤懇。
她細心除去荒草，修整門窗，
灑掃廳堂。
春夏秋冬，倏然而過。

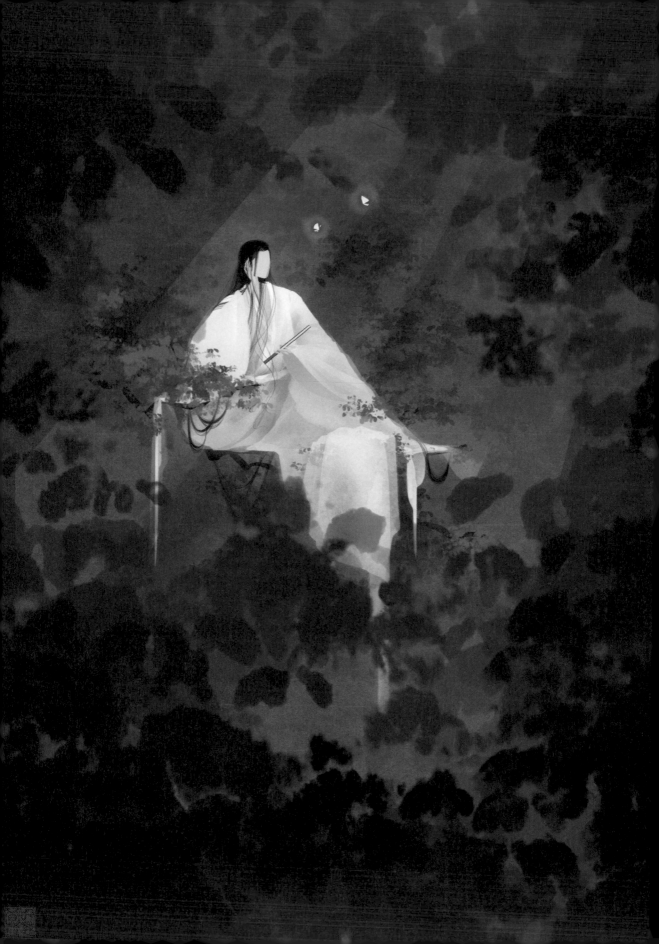

樹妖默默相伴，
在小童疲倦時，
悄悄為她遮風擋雨。
只是妖與道的緣分，
是否也會有來生？

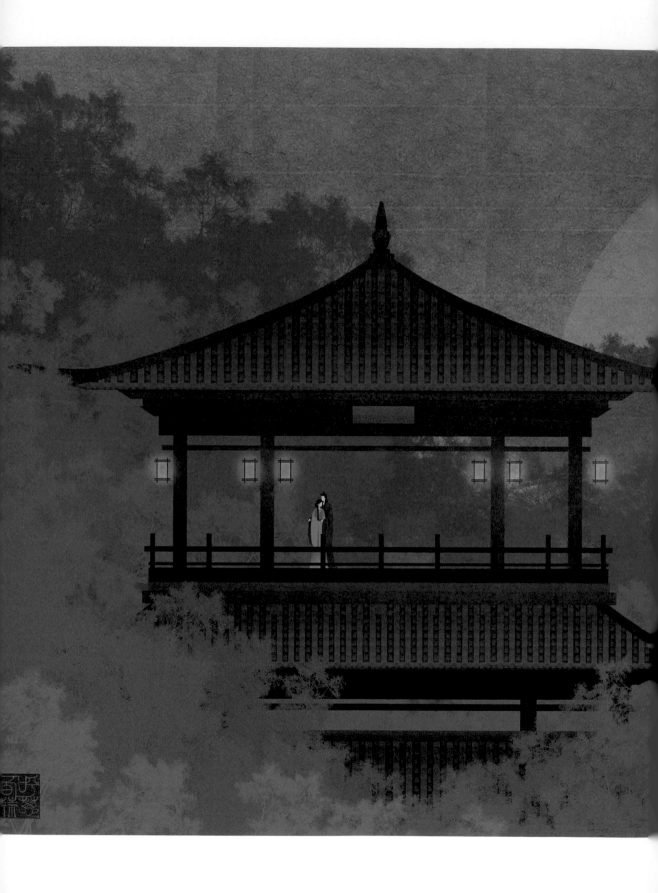

千萬年時光，千萬種聚散

卷三

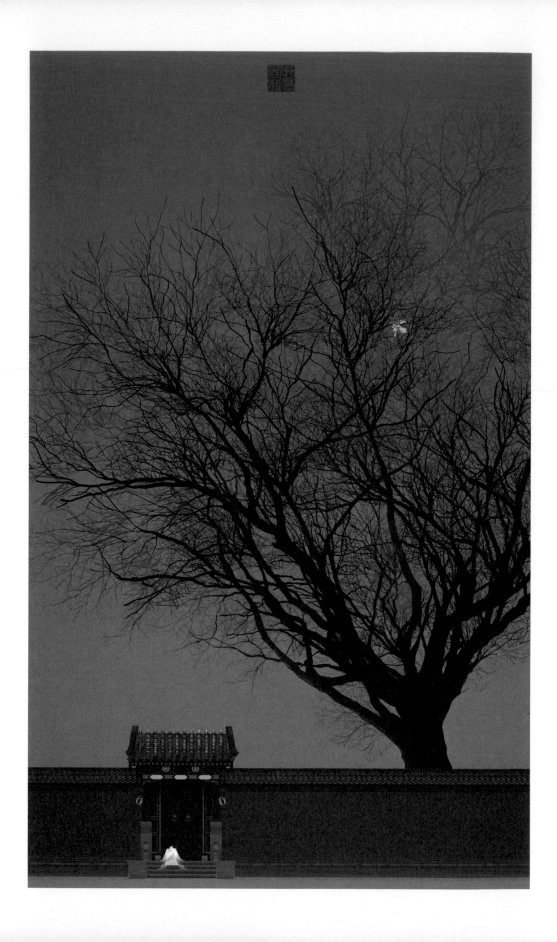

不期相逢，無關情愛

『彩虹影掛寥空高，紙鳶線入青冥窄。』

暮色蒼茫，她一人獨坐樹下，眉結深鎖，放飛的紙鳶掛掛於樹枝，不可觸及。

一群翩翩少年恰巧路過，獨他丰神俊朗，為她駐足。

『月上柳梢頭，人約黃昏後』，是宋詞裡的故事，些許朦朧，些許美好。

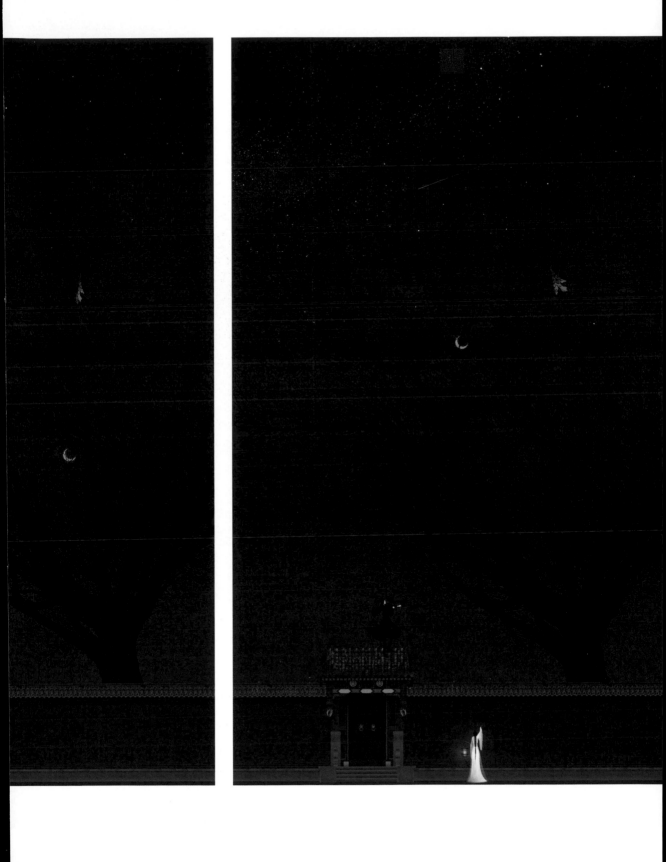

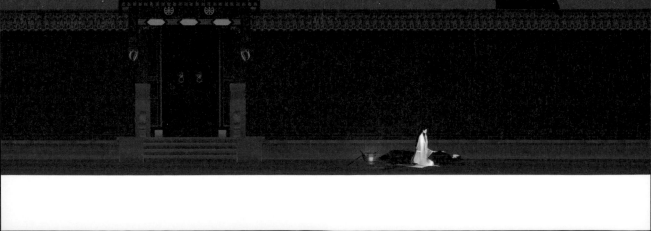

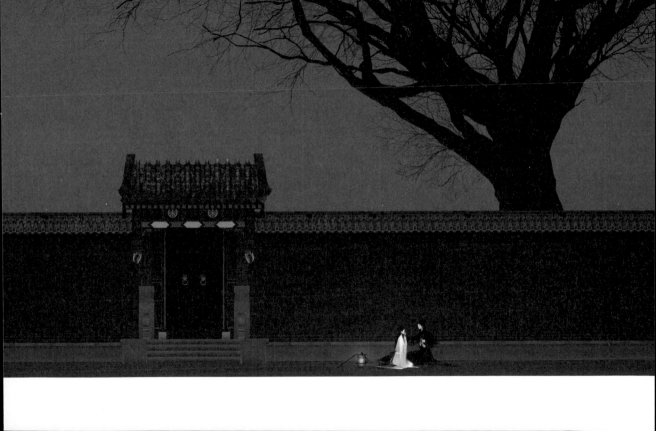

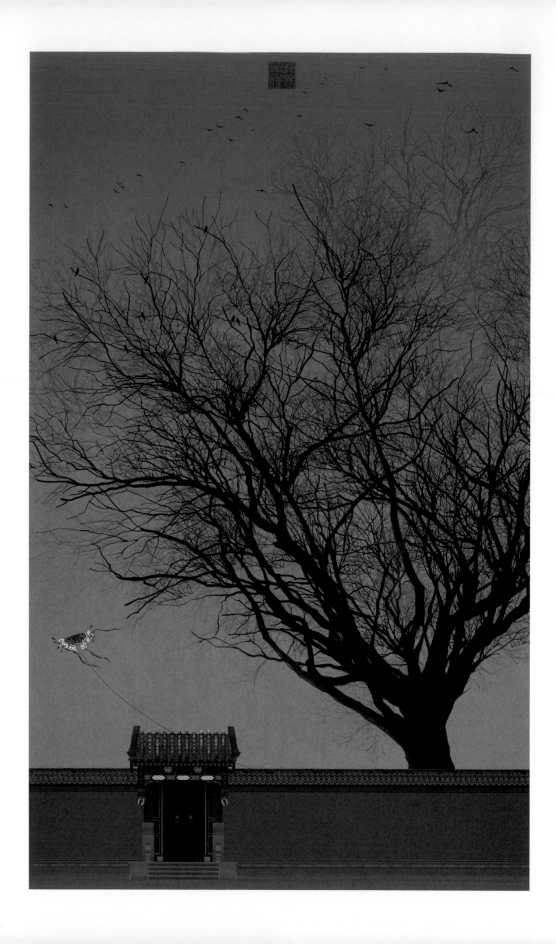

當下，情景相似，他與她，卻是不期地相逢，無關情愛。

少年為之攀高，取回紙鳶，不慎失足跌落，虛驚一場。

他有意捉弄，笑聲疏朗。她驚慌失措，轉而嬌態盈盈。

執手相依，看紙鳶輕靈，飛過高牆，尋找屬於它的那片雲天。

自此，一段心事，難以消解。幾多幽懷，何處相訴。

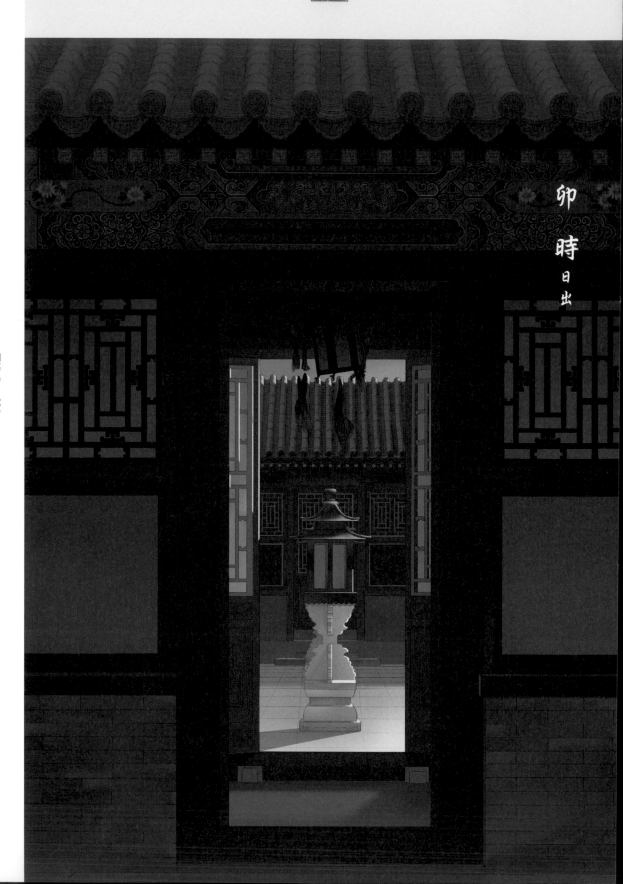

卯時
日出

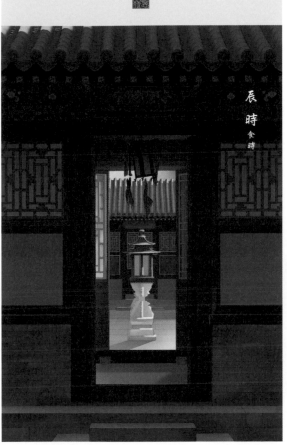

辰時 食時

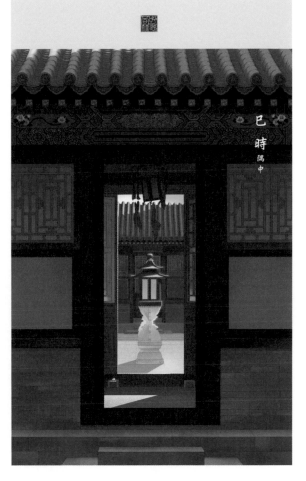

巳時 隅中

十二時辰

『一日有十二時辰，一時辰有四刻，一刻有三盞茶，一盞茶有兩炷香。』

寸陰如金，一彈指，一回眸，便有來去，有聚散。

一生很長，有走不盡的萬水千山，賞不完的春風秋月；

一生很短，不過是晨曉到黃昏的距離，茶涼人散，物換星移。

古代印度梵典《僧祇律》這樣記載：『一刹那者為一念，二十念為一瞬，二十瞬為一彈指，二十彈指為一羅預，二十羅預為一須臾，一日一夜有三十須臾。』

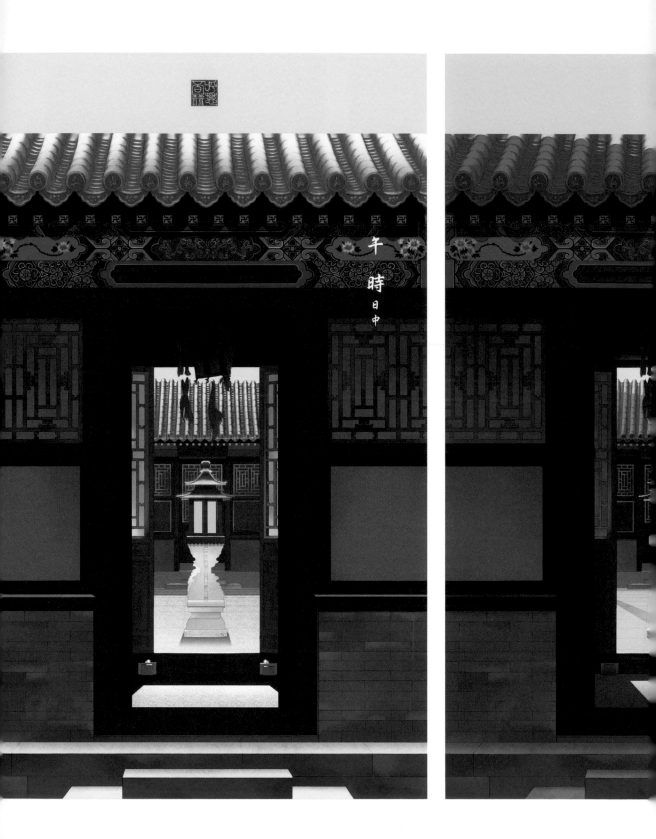

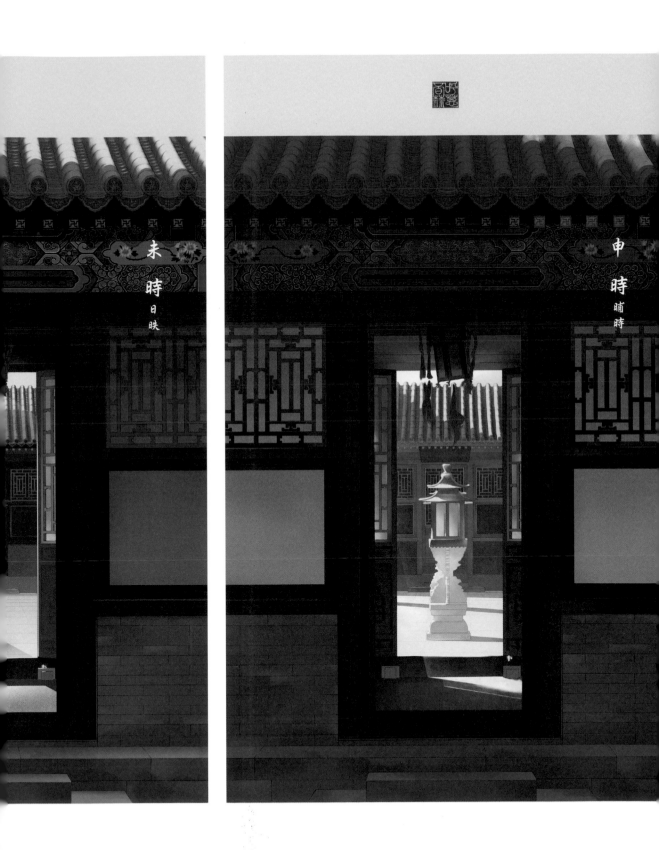

未
時
日昳

申
時
晡時

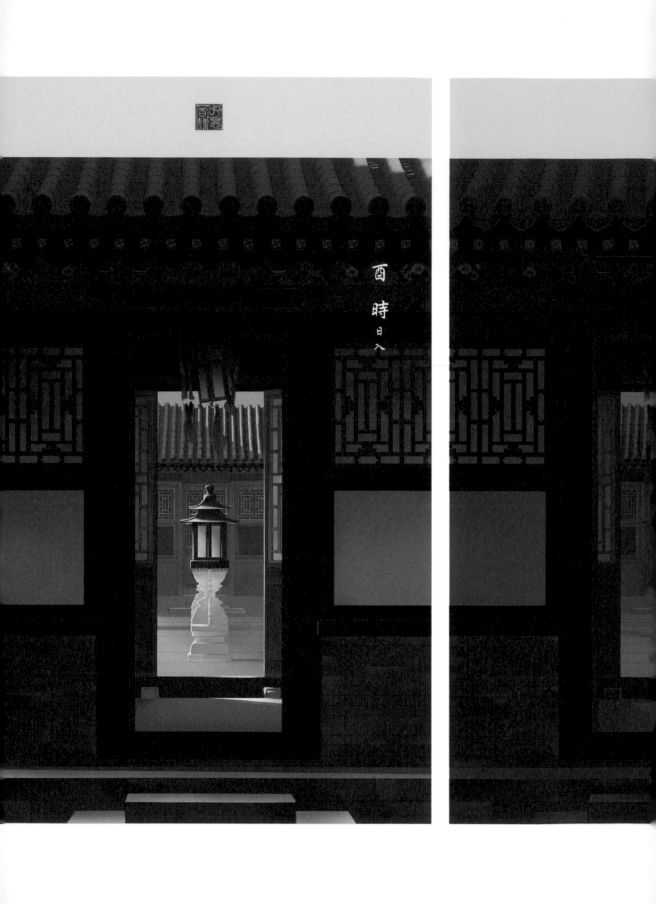

酉
時
日入

戌時 黃昏

亥時 人定

人生百年，多少榮枯悲歡、恩怨興亡，抵不過佛祖的拈花一笑。

光陰流轉，往來如梭。紅塵一夢，轉瞬千年。

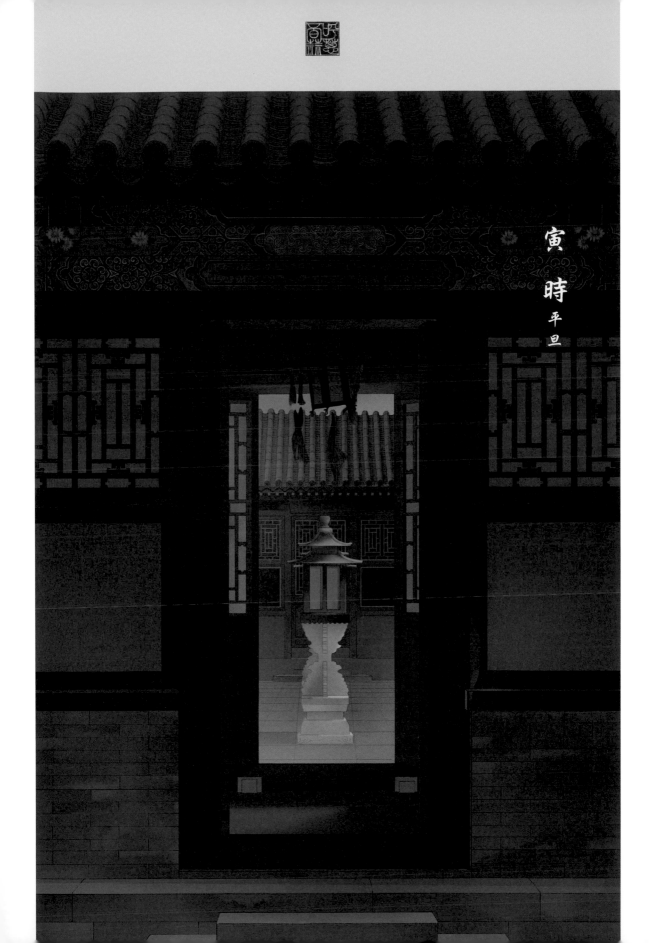

寅時
平旦

只記春風，不記流年

『風不定，人初靜，明日落紅應滿徑。』

陽春三月，她靜掃庭院，看飛花滿園，韶光無限。

樓臺亭閣，他們歡聲嬉鬧，爭奪的書卷落於她的頭上，弄亂了明淨的髮鬢。

她半羞半惱，抬手責備，一片喧嘩，轉而寂靜。

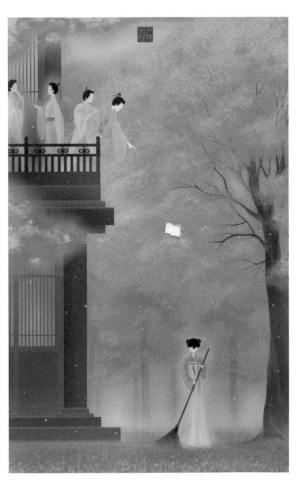

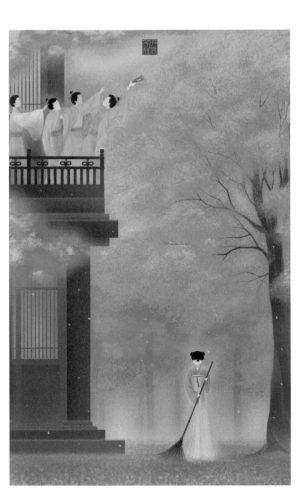

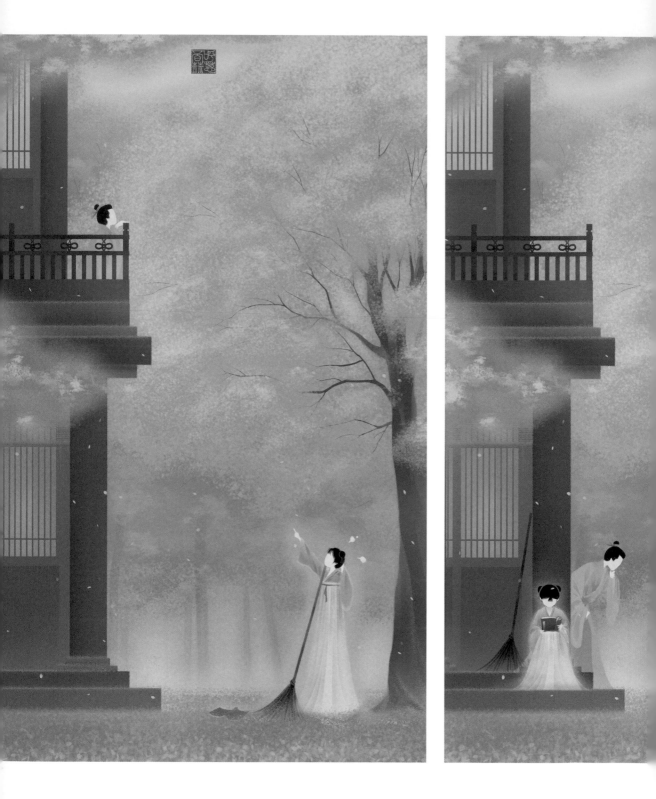

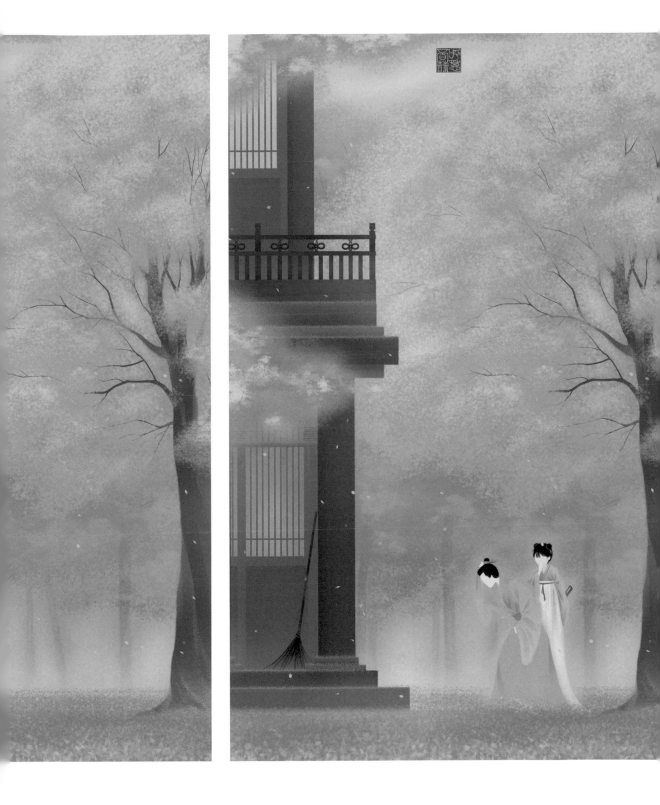

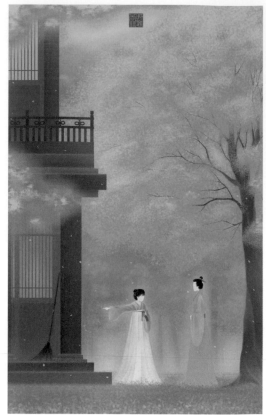

她拾起閒書，坐於石階，細心捧讀，只覺辭藻警人，餘香滿口。

他悄下樓臺，欲撿回書本，唯見飛花如雨，落紅深深。

她罰他打掃庭院，拾撿落英。她低眉讀句，風日靜好。

他捧來書卷，端坐於她身側，二人共讀，不覺心醉神癡。

一院飛花，只記春風，不記流年。

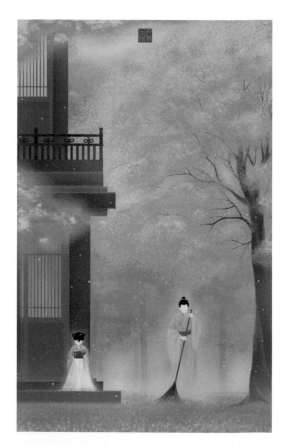

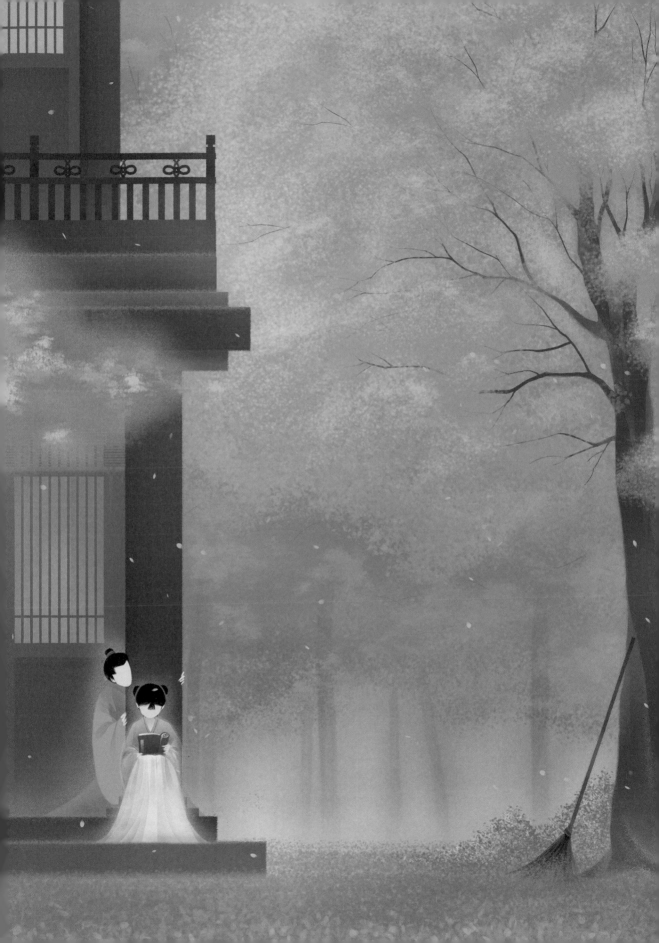

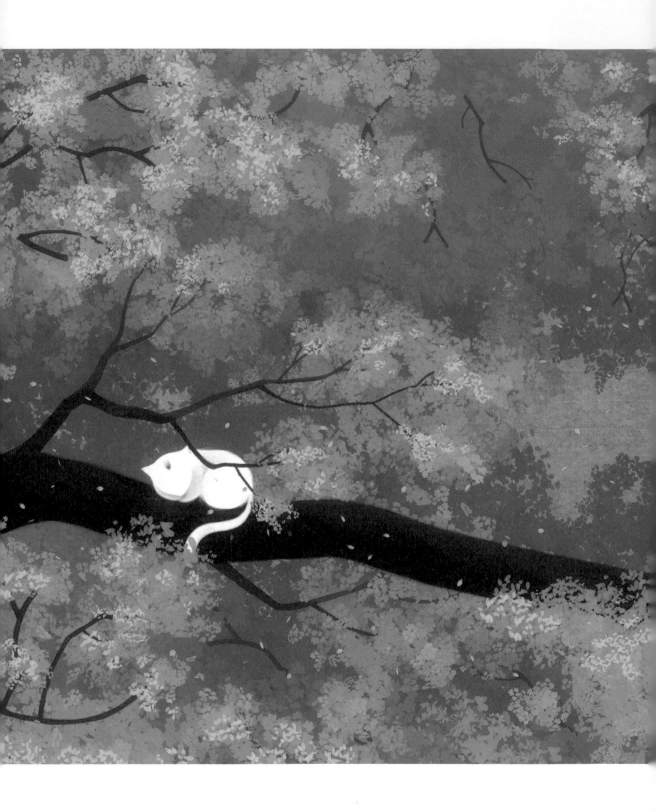

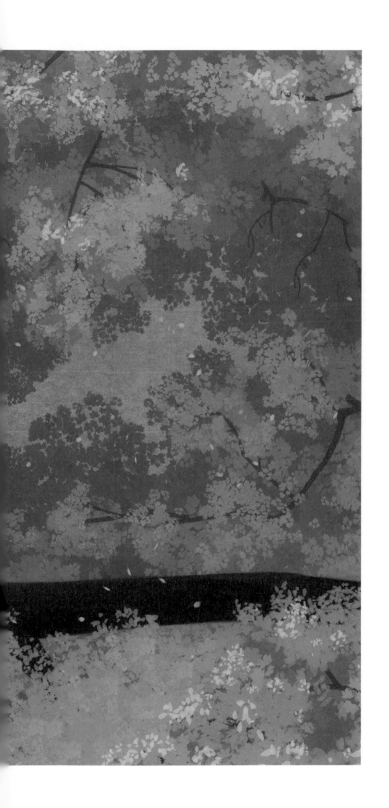

人間最美是真心

一山春色，一嶺繁花。

午後陽光清淺，疏疏密密，人世恬淡，莫不靜好。

小白貓窩在花樹上酣然入睡。

紅衣女子亦想棲於花枝，做一場悠悠塵夢。

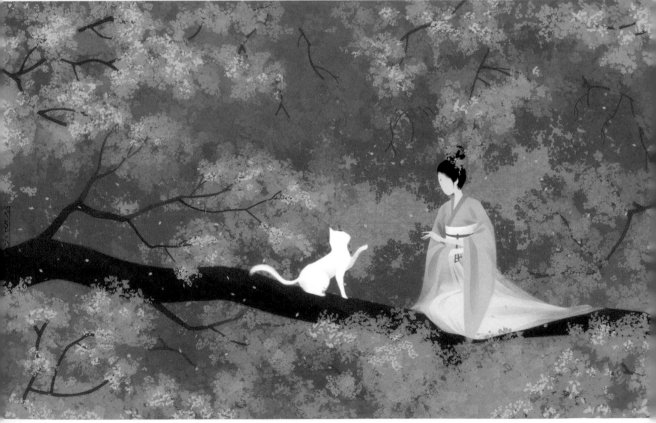

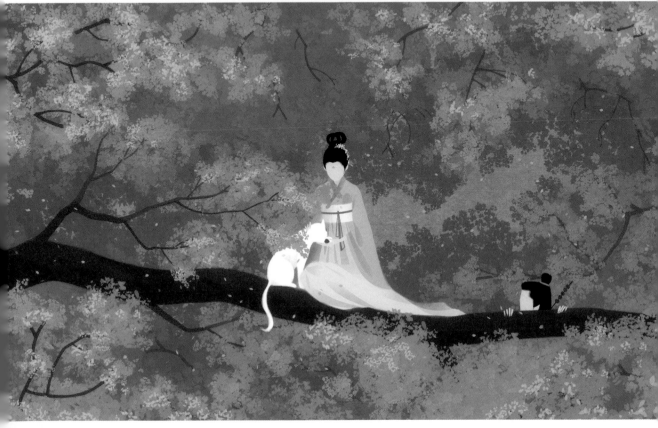

小白貓被倉促驚醒，欲要逃離，女子輕聲細語，幾多安撫。

懷中掏出食物，溫柔餵養。

繁花、小白貓、女子，似一簾畫，若一首詩。

藏身花下的青衣男子，看著眼前的一幕，不覺入癡。

他攀上花樹，女子一驚，落花如雨。

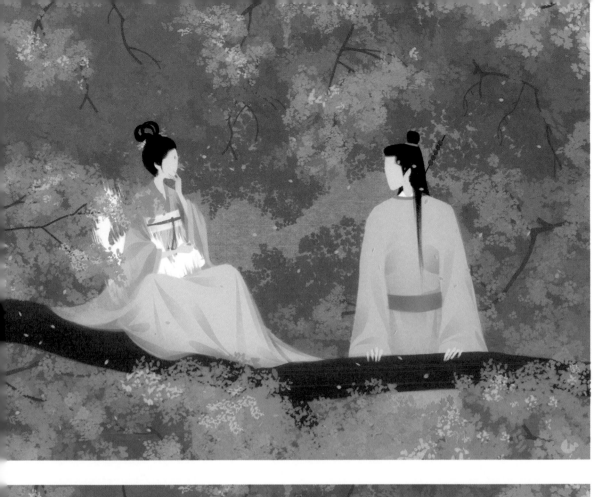

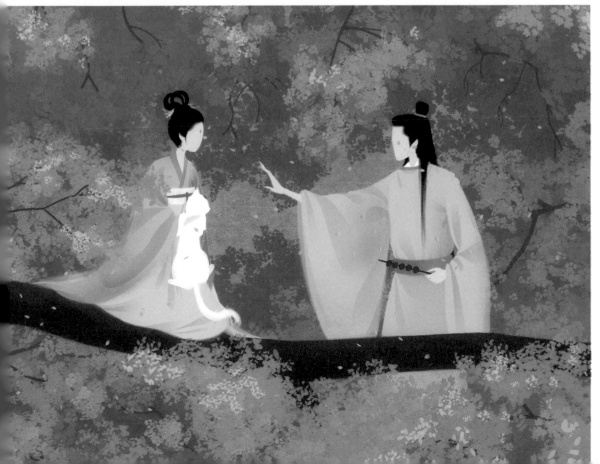

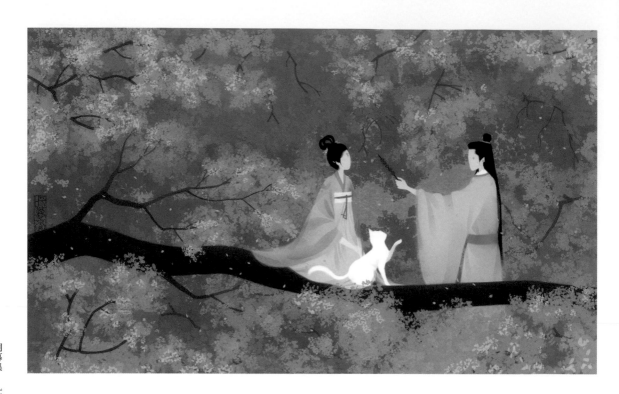

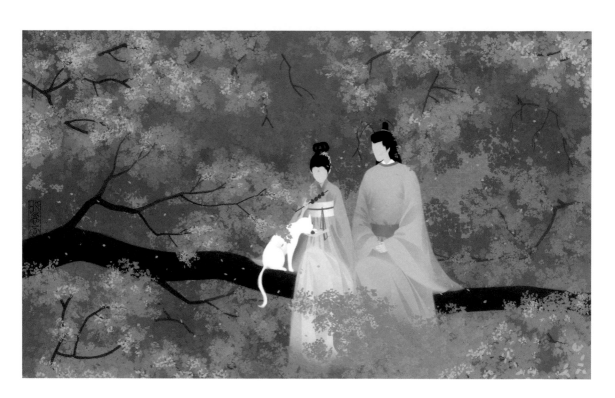

男子從身後取出冰糖葫蘆，
遞給女子，彷彿交付一段真心。
世事繁華，轉瞬即逝，歲月綺麗，
過眼皆空。
人間最美的，仍是簡約的幸福、
平淡的相守。

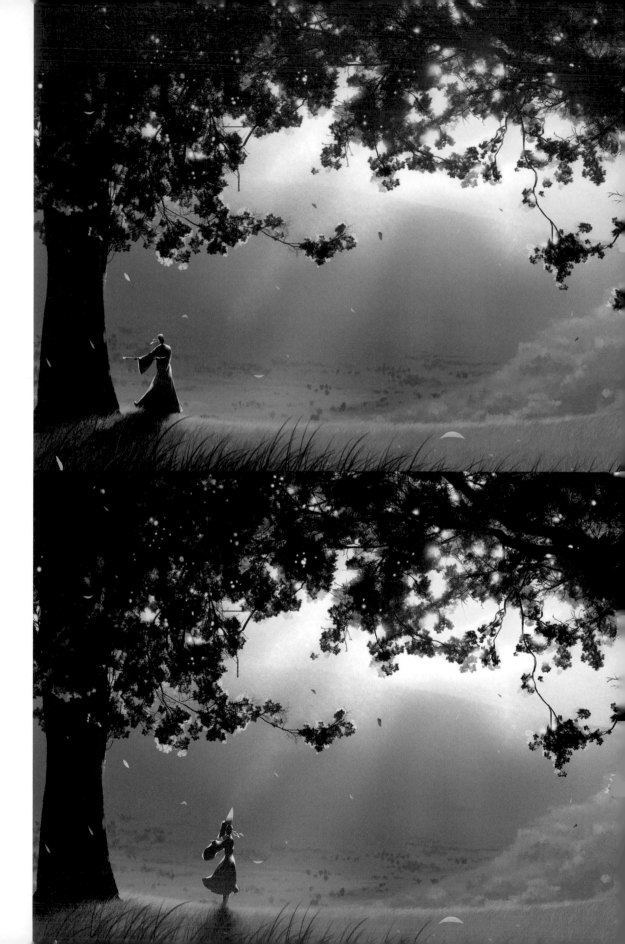

紙扇書生

晨光瀲灩，天地清朗。

誤入茂林深處，不知是誰家翩翩少年，執扇起舞。

他從魏晉走來，帶著仙氣，攜了玄風，

吸風飲露，縱情山林。

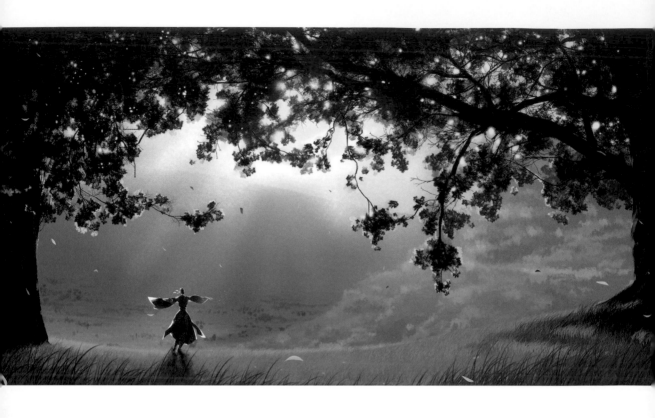

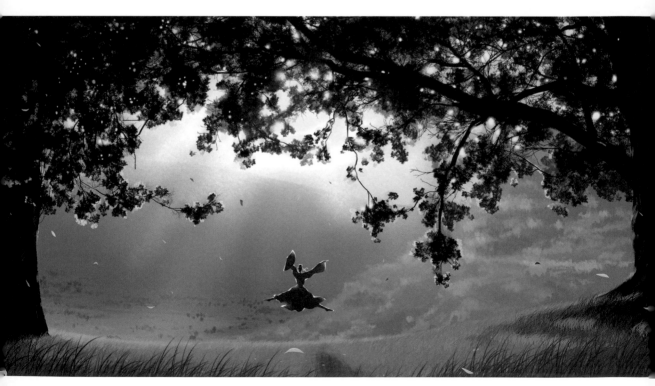

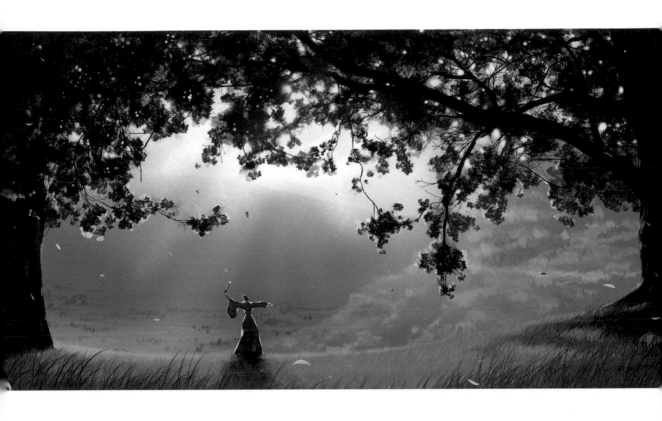
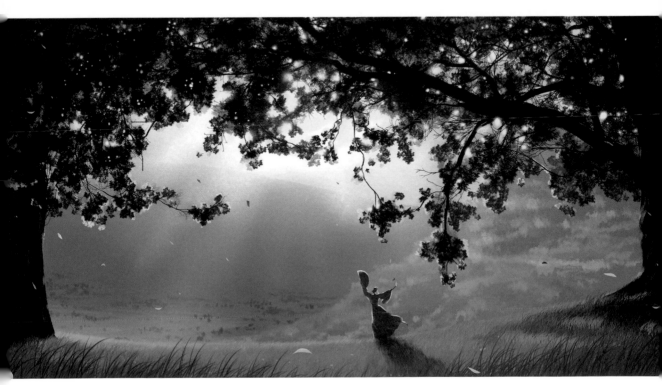

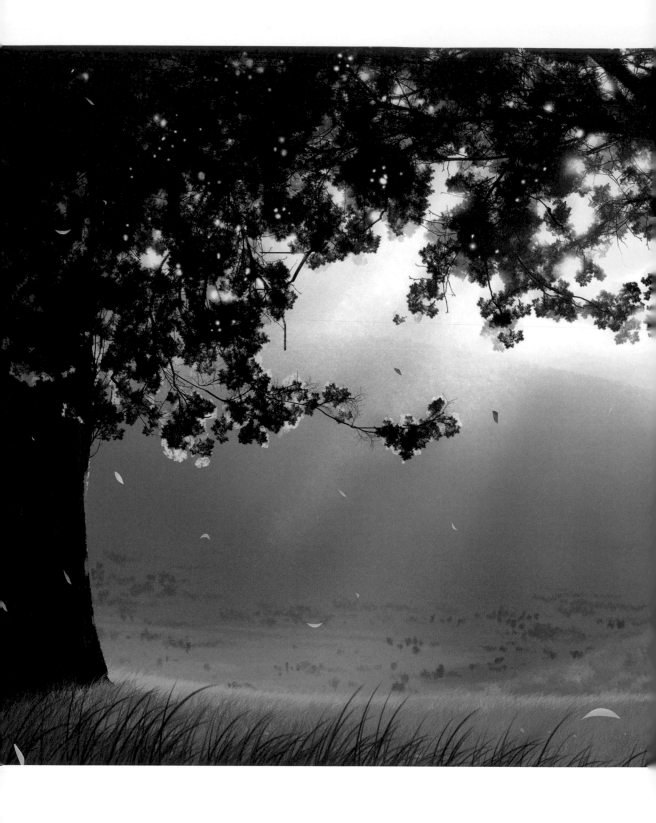

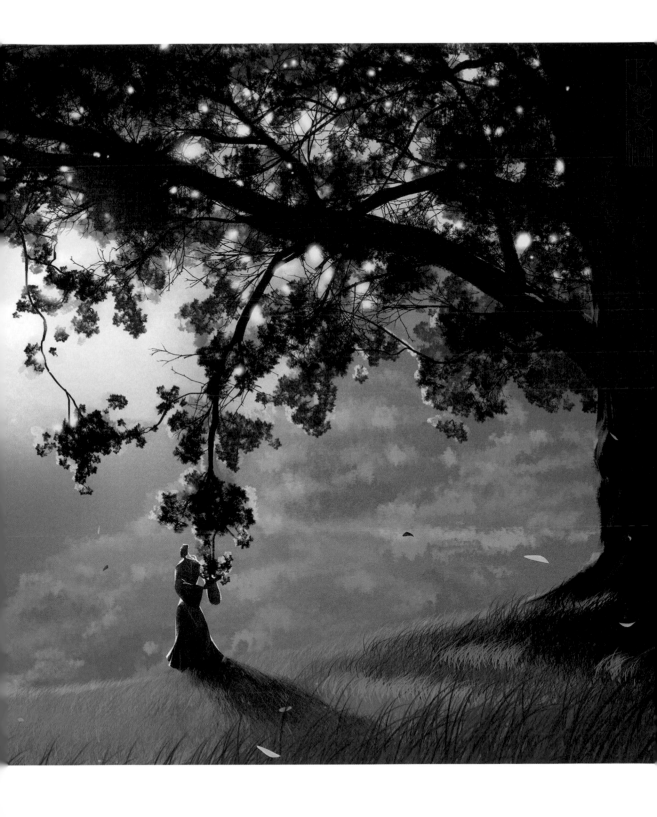

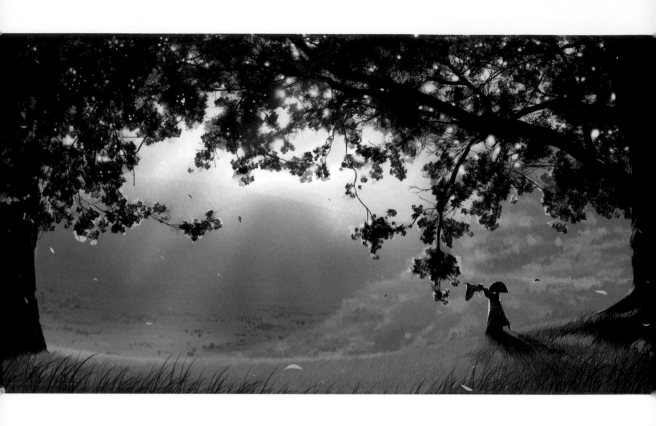

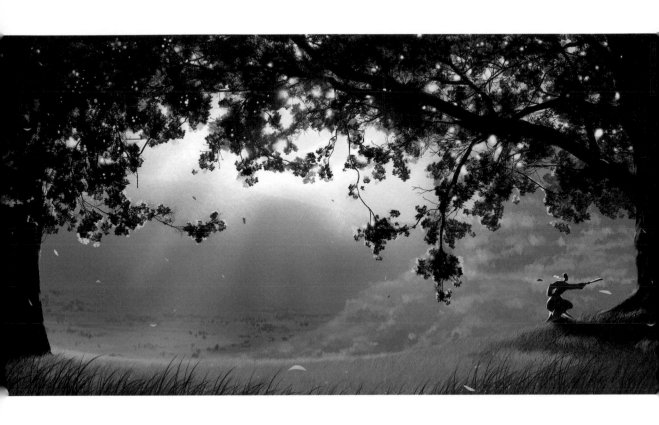

他是醉酒的書生，

幾多疏狂，幾多俊逸，幾多風流。

他御風飛舞，輕盈美妙；

他遨遊曠野，悠然塵外。

『人生天地之間，若白駒過隙，忽然而已。』

醒來，窗外有梅花的消息

除夕佳節。
天南地北熱鬧非凡，草木山石皆見喜色。
火樹銀花，星光璀璨。
香車寶馬，笑語盈盈。
貼窗花，掛燈籠，親人歡聚一堂，
圍爐煮酒，觥籌交錯。

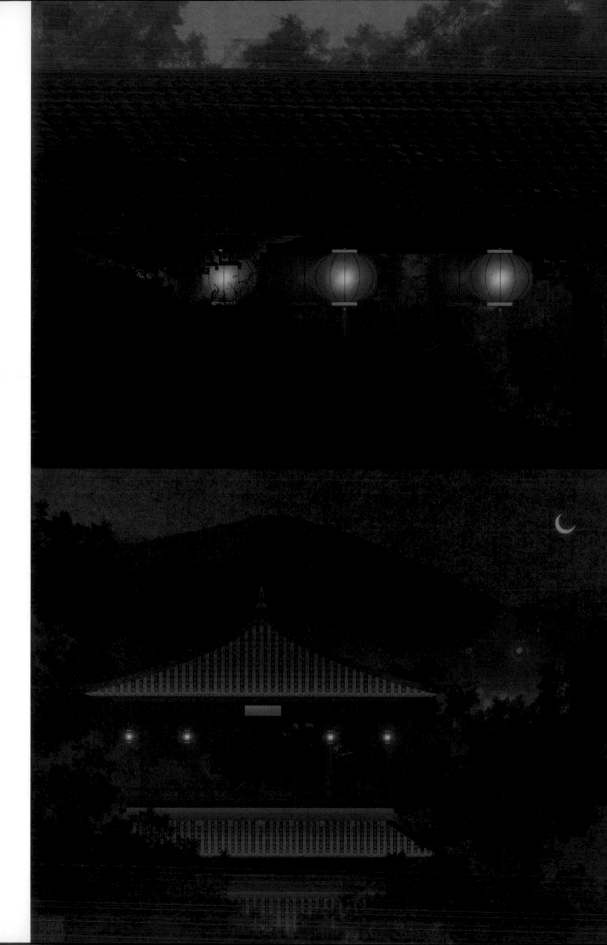

是夜，瑞雪紛飛，瓊玉掛枝。

喧鬧過後，有一種靜謐安寧，時聞折竹聲。

醒來，窗外有梅花的消息。

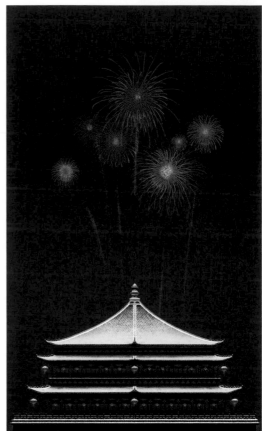

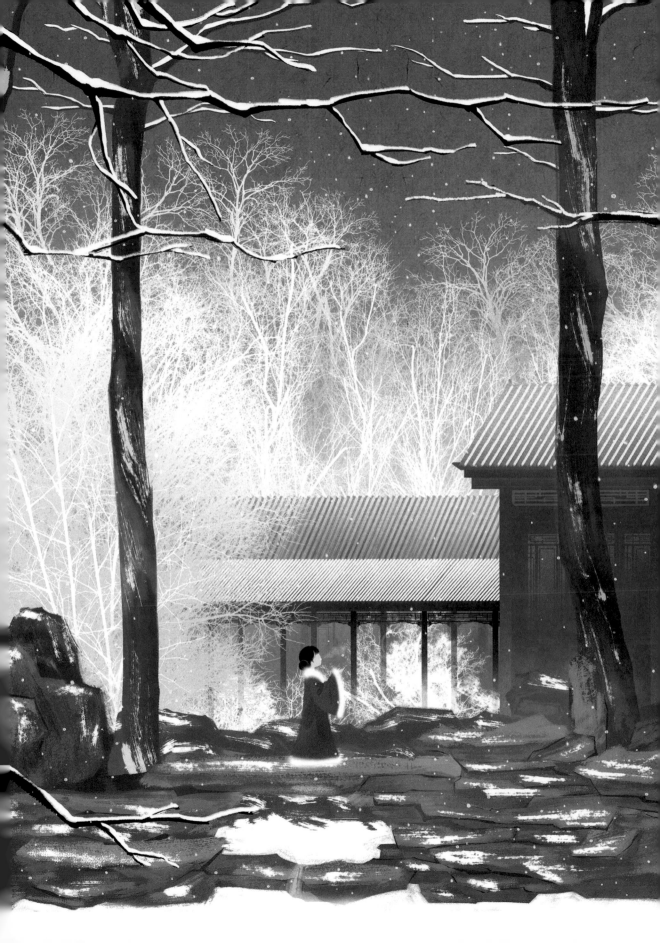

擁有時珍惜，錯過了無悔

『海上生明月，天涯共此時。

情人怨遙夜，竟夕起相思。』

年年中秋月圓，千古人事相同。

縱相隔萬里，遠別千年，亦共有過一輪明月、幾兩清風。

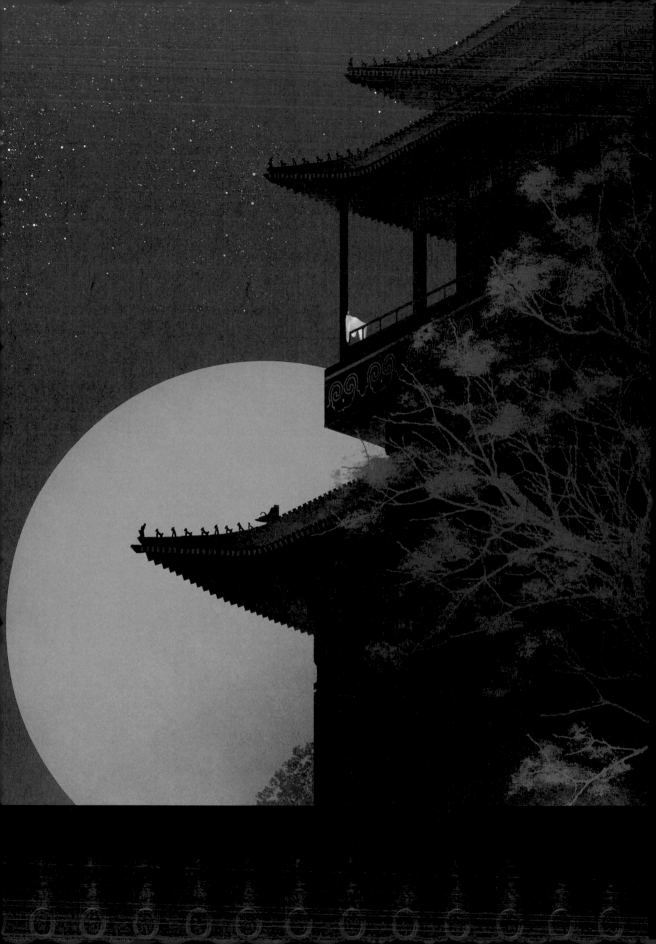

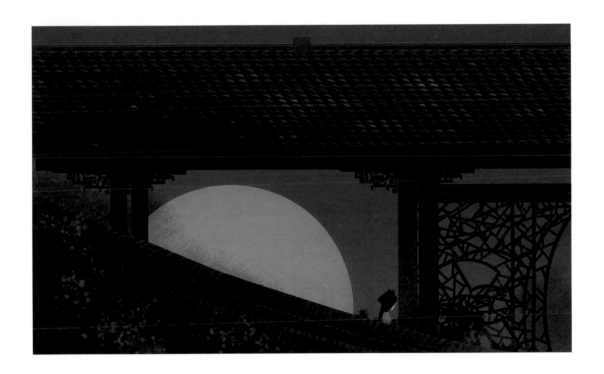

人間事，圓則有缺，聚便有散，
過喜則悲，由愛生怨。
多少風雅韻事，宛轉情腸，
有一天都將成為過往。
擁有時珍惜，錯過了無悔，
方不虛此生。

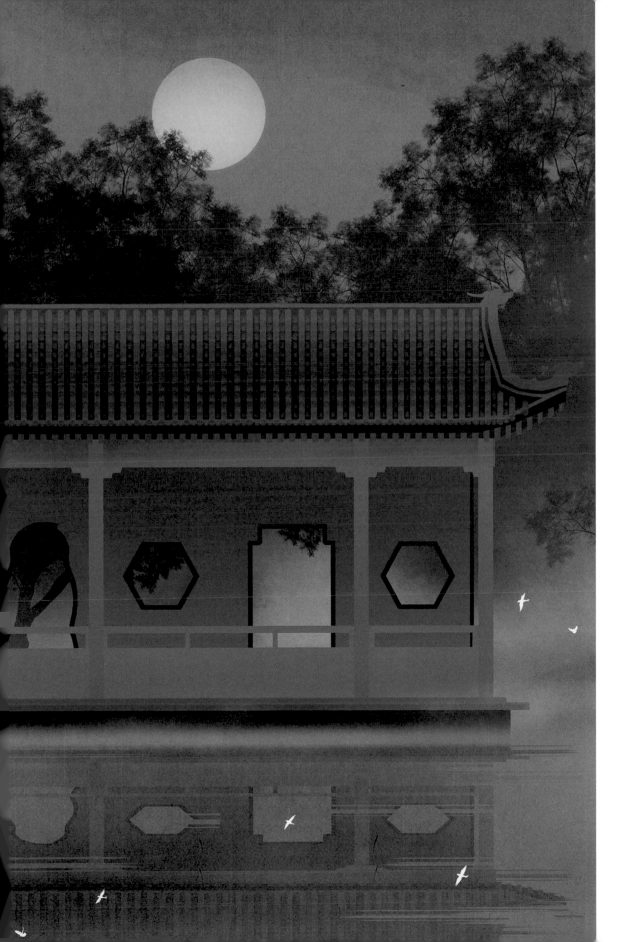

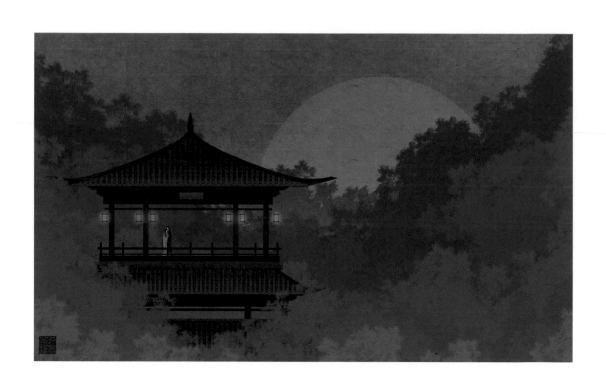

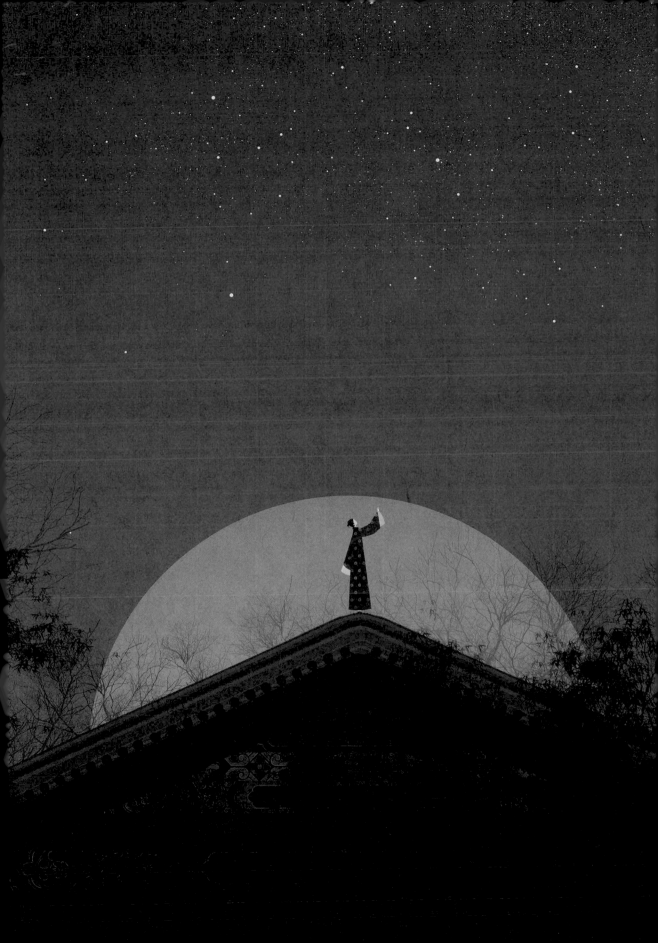

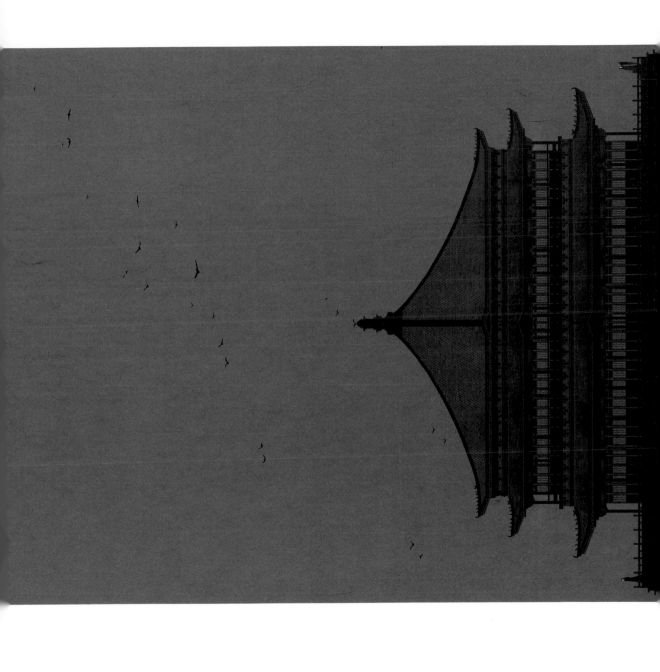

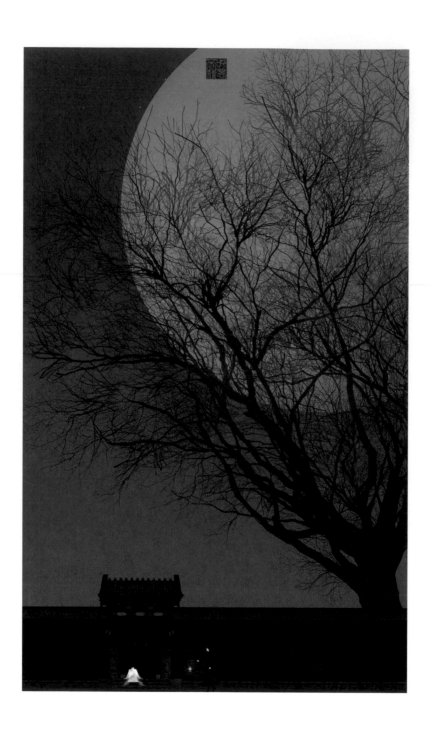

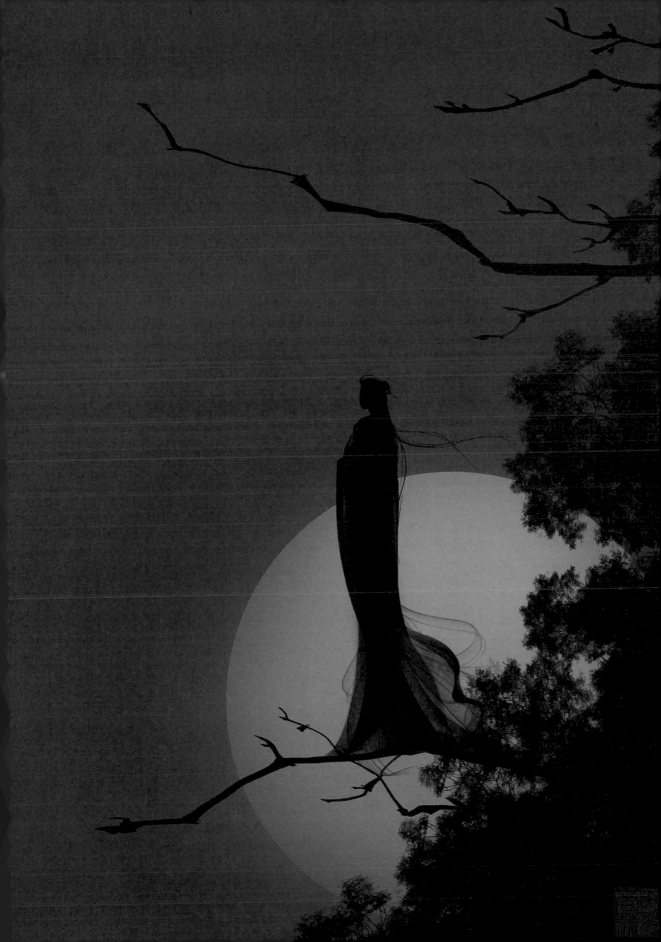

卷四

萬千心事，更與何人說

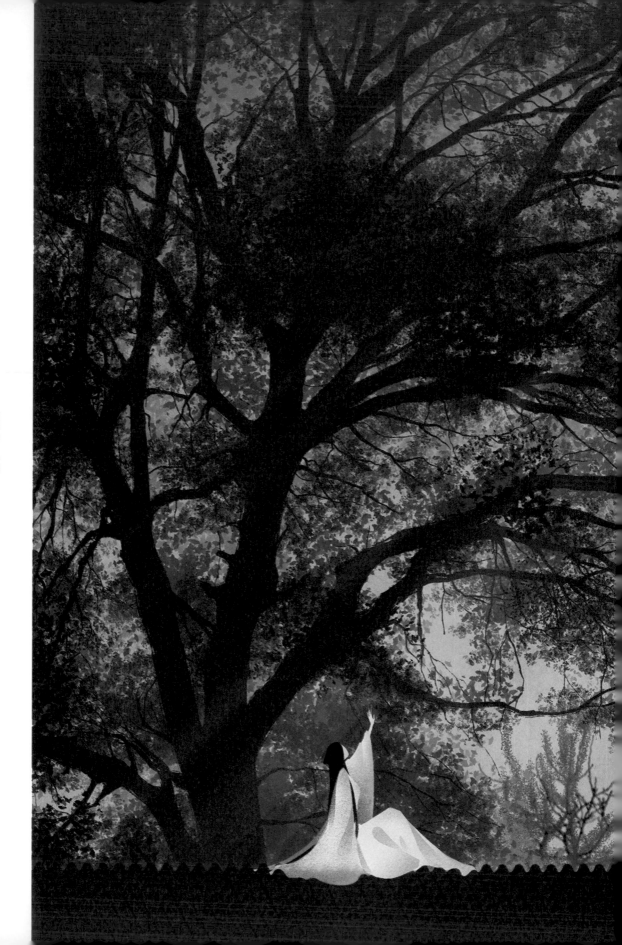

萬千心事，更與何人說

寂寞的流年，長成一棵參天大樹。

世俗的煩惱，恍若那裊裊不盡的茶煙。

她坐在高高的屋簷上，於夕陽下晾曬潮濕的心事。

好景虛設，縱有滿腹相思、萬千情意，更與何人說？

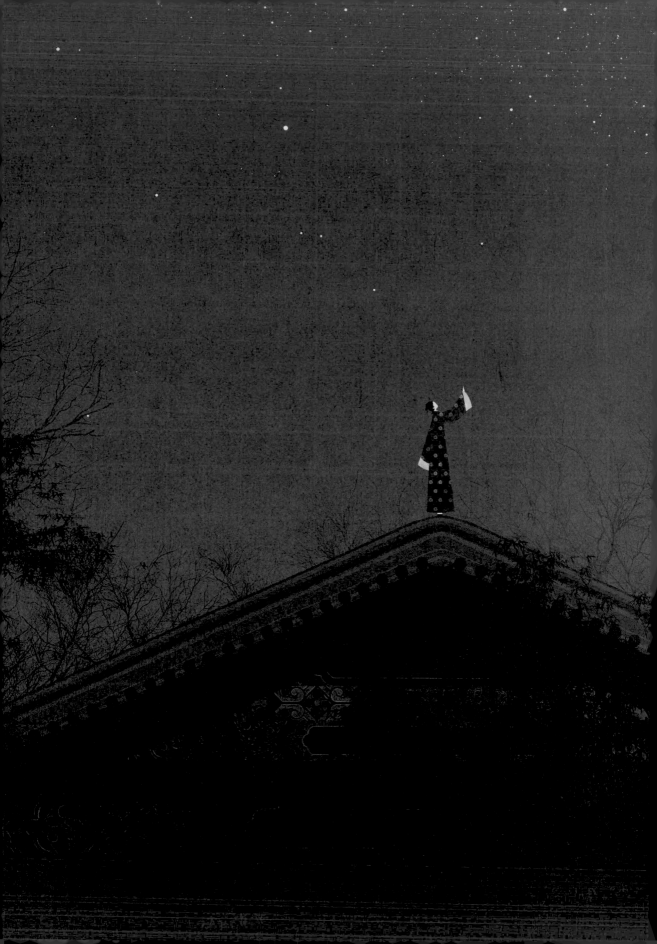

看寥落星河遙不可及

『宮門長閉舞衣閑，略識君王鬢便斑。

卻羨落花春不管，御溝流得到人間。』

宮門深閉，她只是寂寂無聞的宮女，

守著殘燈冷月，孤獨淒涼。

多少年過去了，她試圖掙脫這深宮的牢籠，

終抵不過命運的藩籬。

佇立屋簷之上，看寥落星河遙不可及。

歲月漫長，宮門之外，再無她的世界、她的風景。

心很寬也很窄

她冰雪聰明，端莊婉順，飽讀詩書，氣質如蘭。

繡戶珠簾，煮茶聽雨；湖心亭畔，靜候蓮開。

她的心很窄，是一座小小的城，只能住下一個人。

她的心很寬，可見天地，也見眾生。

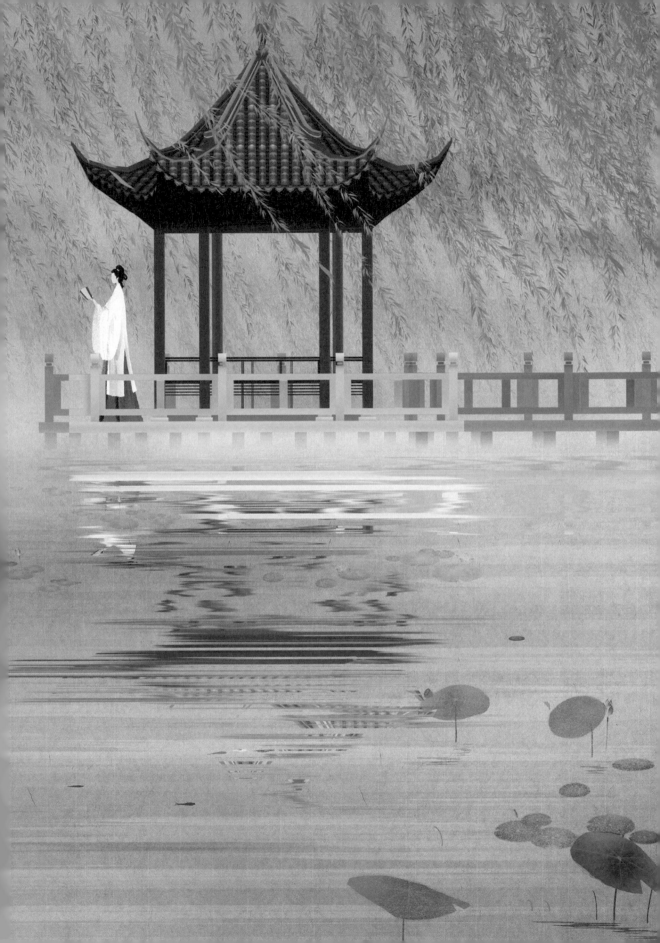

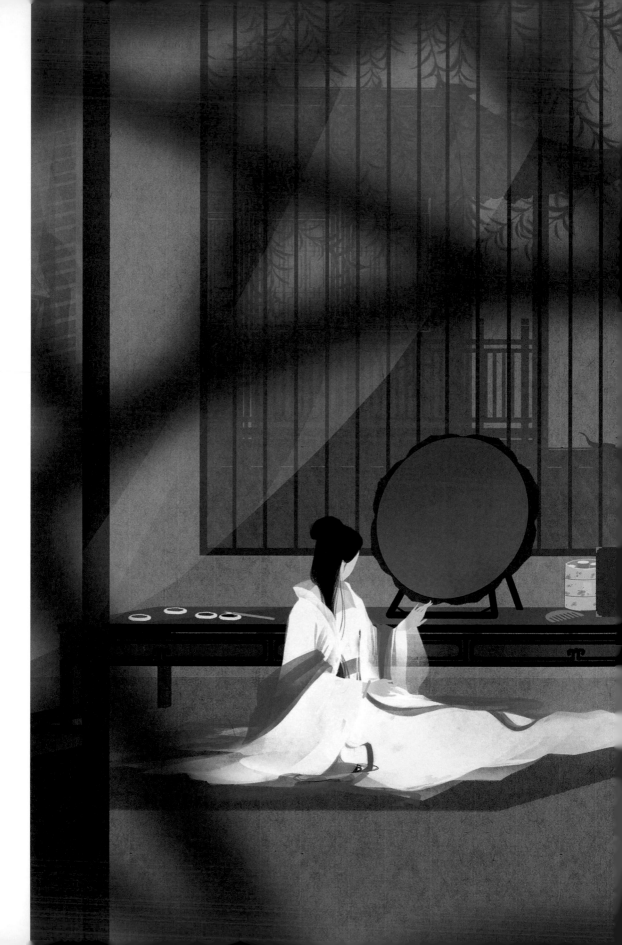

難擇今日濃妝淡抹

『芙蓉對鏡簪三兩朵，溫酒已在爐上煨熱。

他為赴榮華怎會來喝，她還難擇今日濃妝淡抹。』

想是良人離家太久，歸期已定。

她鬢髮如雲，香腮似雪。

細細於鏡前畫眉點唇，梳洗弄妝。

案上蘭香陣陣，窗外枝影迷離。

嗒嗒的馬蹄聲，穿過叢林，穿過深巷，越來越近。

鴛鴦失伴，人間孤影

「孔雀東南飛，五里一徘徊。」

想當時，夫妻恩愛，攜遊山水，賭書潑茶，宛若煙火神仙。

可歎良人逝去，痛失所愛，柔腸寸斷，生無可戀。

曾有同生共死之諾，如今鴛鴦失伴，獨留她人間孤影，

纏綿此恨，無有盡頭。

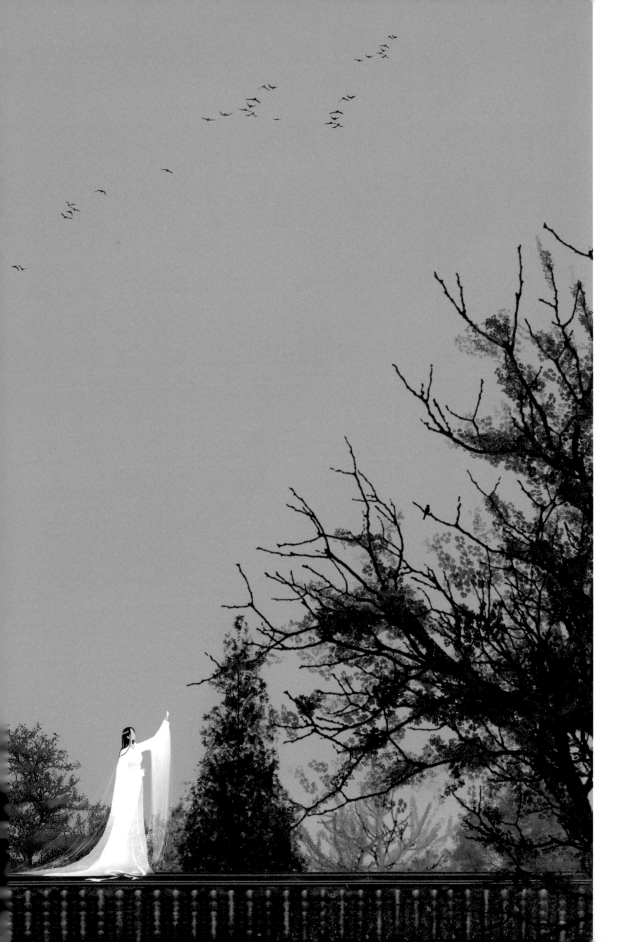

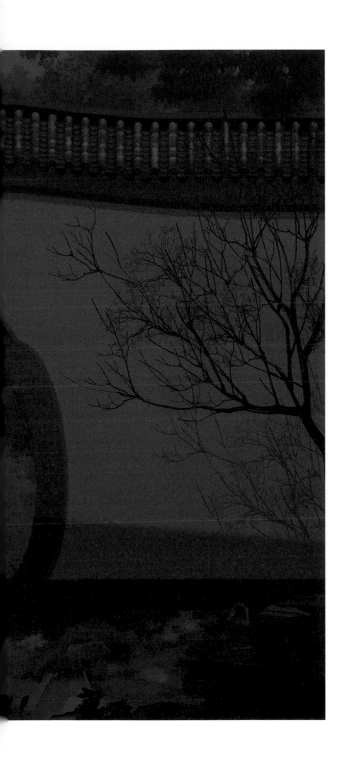

無晴卻有晴

『落日熔金，暮雲合璧，人在何處？
染柳煙濃，吹梅笛怨，春意知幾許？』

急雨過後，園林如洗，草木清澈。

斜陽落在院牆上，枝影婆娑，無晴卻有晴。

她不施粉黛，華容絕世。肩若削成，腰如約素。

輕移蓮步，起舞翩然。顧盼流轉，婉兮清揚。

沒有等待，沒有誓約，光陰亦不再漫長。

杜麗娘

『良辰美景奈何天，賞心樂事誰家院？』

可知她一生愛好是天然。

看這姹紫嫣紅、春光無限，竟不知，何時把青春拋遠。

她一個人遊園，百無聊賴，十二闌干閑倚遍。

偶遇執柳的書生，攜手於牡丹亭畔、太湖石邊、芍藥花前，

風流繾綣，溫柔纏綿。

夢醒之後，滿院落花，良人漸行漸遠。

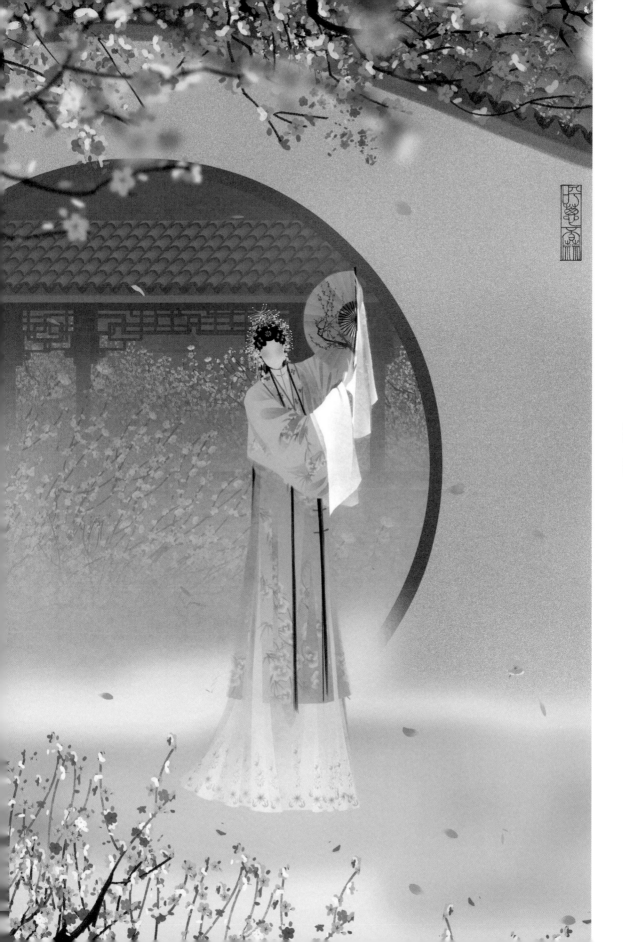

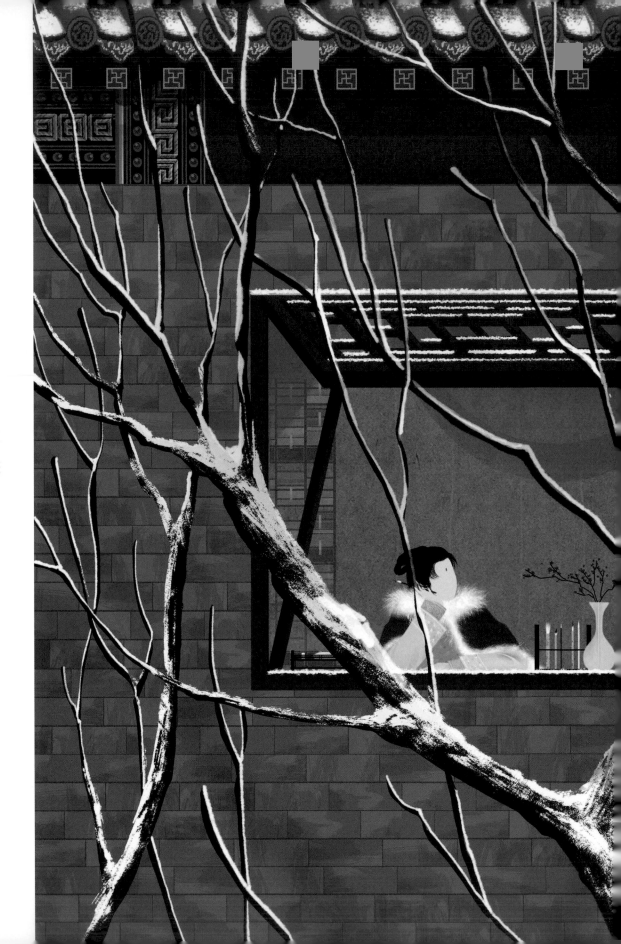

一夜相思

雪落了一夜，推窗而望，瓊玉滿樹，一片茫茫。

女子晨起妝罷，汲水插梅。

臨窗伏案，提筆給遠方的良人書寫一夜相思。

人世間，這樣的一個你，這樣的一個我。

曾經那樣相知相守，如今又這樣相離相念。

願河山有情，任你吩咐；

願時光溫柔，待我如初。

心無掛礙，天地清明

紅塵寂寞，深深如雪。

靜夜的迴廊，無有凡塵的喧囂。

屋簷的燈，廊前的月，有著遮掩不住的溫柔。

女子安靜溫婉，一個人靜坐品茗，看時光流淌悄無聲息。

無清愁，不傷遠；無掛礙，不憂思。

明日，庭園花木深濃，天地一片清明。

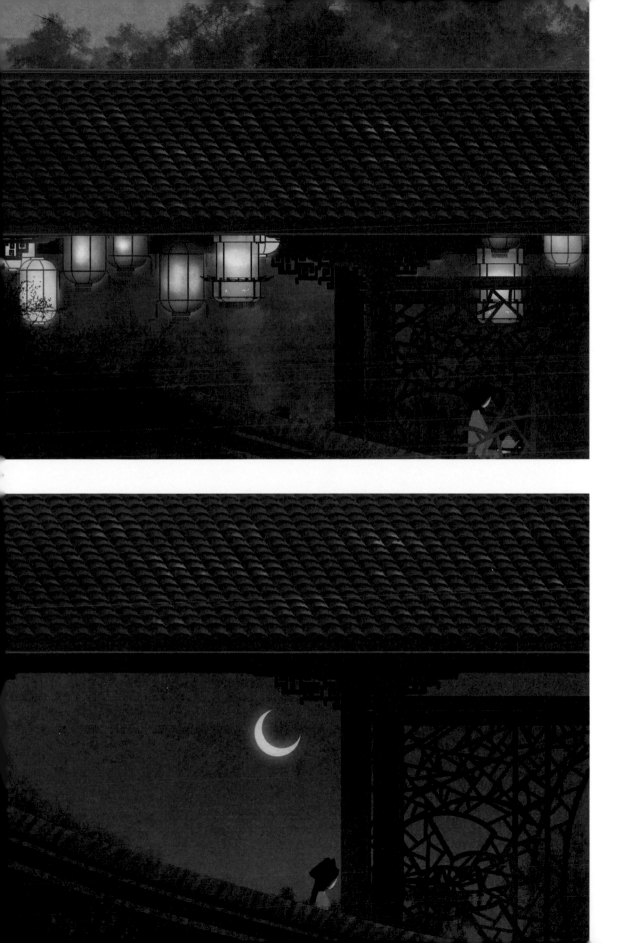

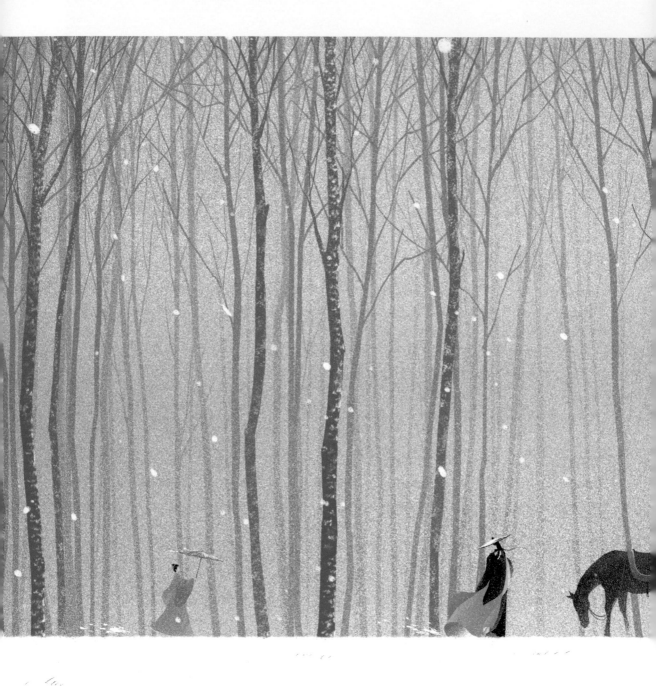

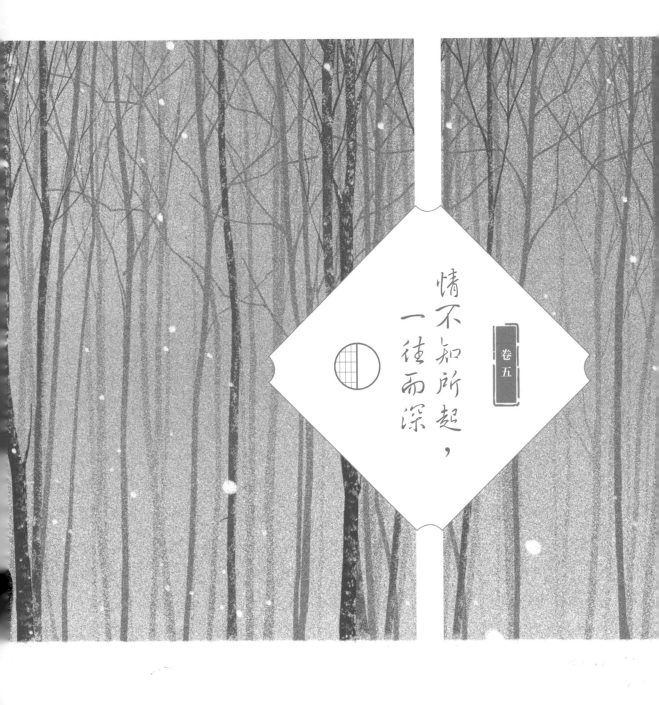

情不知所起，
一往而深

卷五

相遇是重逢還是初見

人世間所有的相遇，是重逢，還是初見？

晚風拂過竹影，斜陽落在衣襟。

薄薄的軒窗，隔了往事如煙。

他是讀書君子，玉樹臨風。

她本待字閨中，淡妝天然。

轉身，看似一段明媚的開始，卻是一場美麗的誤會。

相濡以沫，細水長流

「坐酌泠泠水，看煎瑟瑟塵。無由持一碗，寄與愛茶人。」

明月皎潔，平湖如鏡。

水榭亭台，一對戀人相坐品茗，觀漫天繁星，賞山光水色。

敘說前世，期約來生。對景聯句，不負良辰。

此生安享凡塵平淡的幸福，相濡以沫，細水長流。

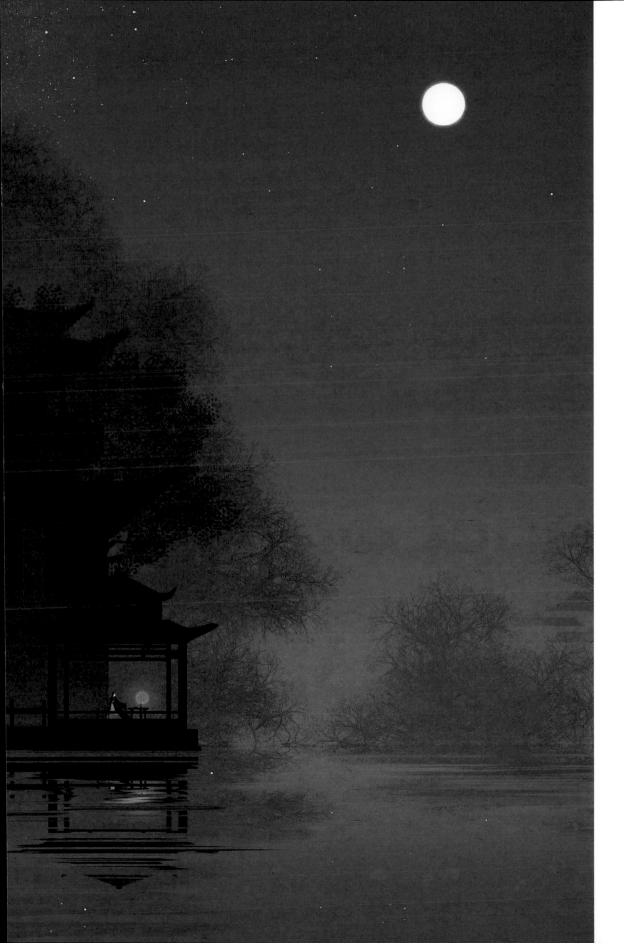

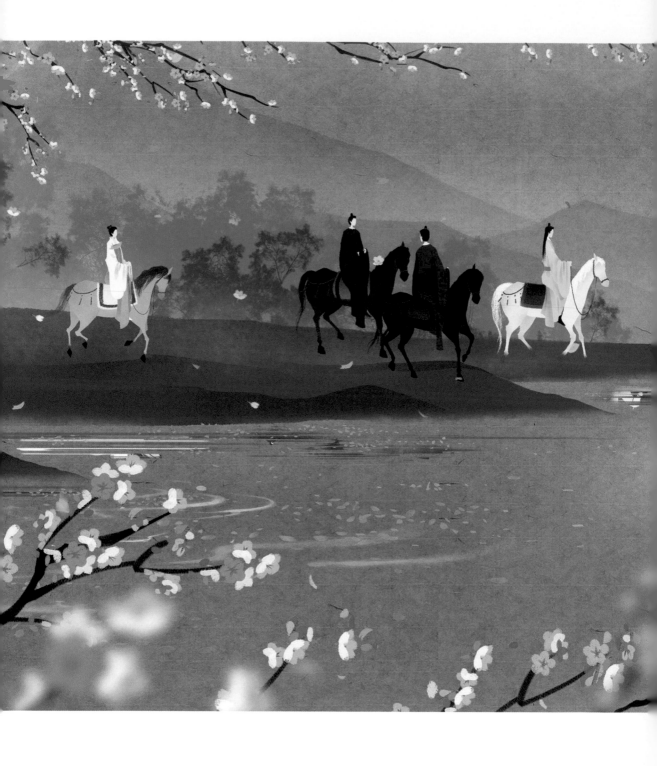

我長髮及腰，你翩翩年少

『三月三日天氣新，長安水邊多麗人。』

人世間最美的，莫過於我長髮及腰，你翩翩年少；

我未嫁，你未娶。

山河日麗，陌上花開。

說好了紅塵作伴，策馬奔騰，風雨相依，榮華共享。

唯願時光溫柔相待，年華無傷。

在屬於自己的時代裡，擇一城終老，與一人白首。

相逢曾有時，後會再無期

風雨瀟瀟，車馬轔轔。

男子行將遠赴他鄉，或為一紙功名，或為人間富貴。

他執畫相贈，留一卷念想、幾分情意。

她撐傘送別，熱淚漣漣，無語凝咽。

此去經年，再相逢不知是哪個時日、何處人家。

自此，關山望斷，紅顏白骨。

塵世間的等待，或有期，或無盡。

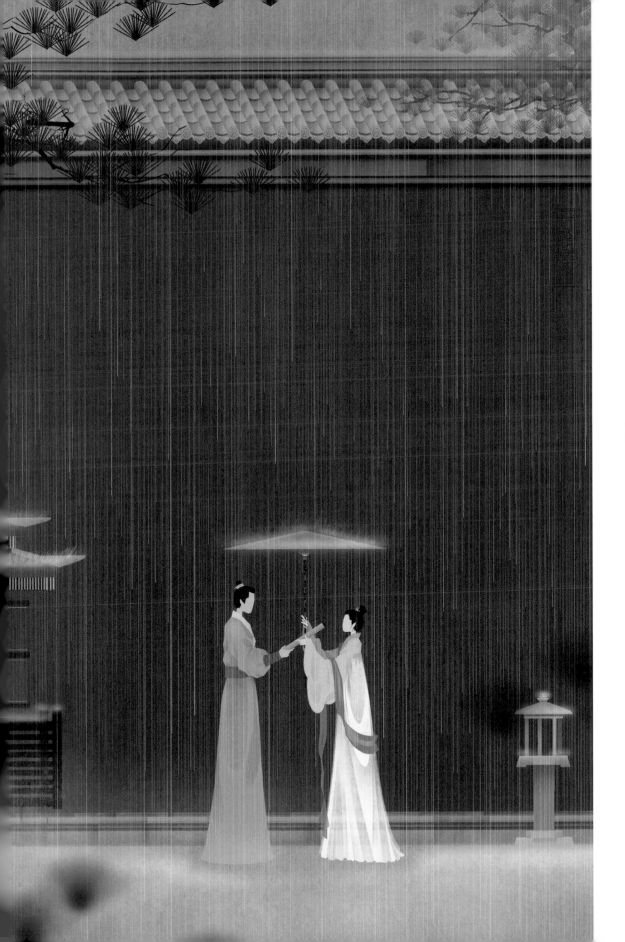

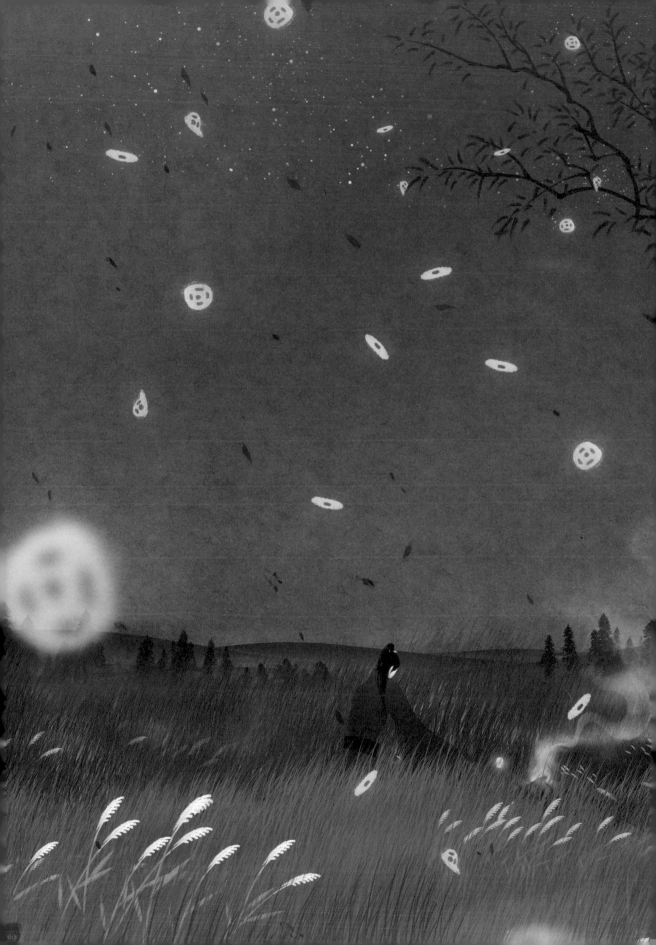

相見無期

卷五　197

『十年生死兩茫茫，不思量，自難忘。
千里孤墳，無處話淒涼。』

本是年少夫妻，情投意合。

他伏案疾書，她紅袖添香。

她為他煮飯燒茶，他為她勻紅點翠。

奈何天妒紅顏，她獨自離塵而去。

他形單影隻，明月詩酒，年年斷腸。

夜來幽夢，她清麗姿容，不改初顏。

軒窗下，淡掃蛾眉，雪肌玉膚，溫婉如水。

十年生死，他塵霜滿鬢。相顧無言，唯淚千行。

人間天上，相見無期。

一生要看過多少場風雪

人的一生要看過多少場漫漫風雪，經歷多少世亂浮沉，才可以相安無事？

他登高望遠，俯瞰山河。

她踏雪尋梅，覓尋知音。

此番相遇，也許轉身成了陌路，也許攜手共度一生。

世間情愛，早有安排。莫要強求，隨緣則安。

雪停，萬物岑寂，風日靜美。

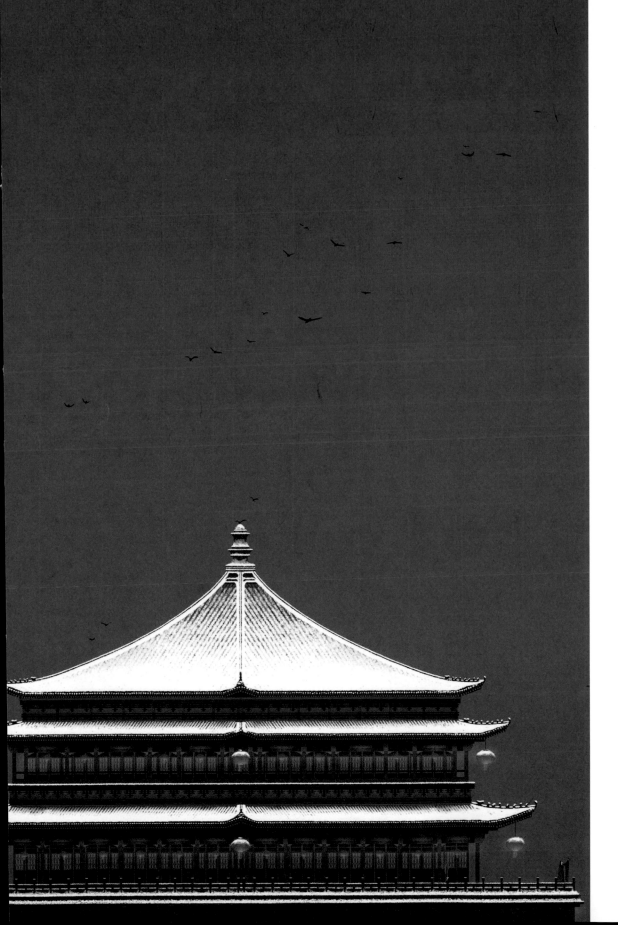

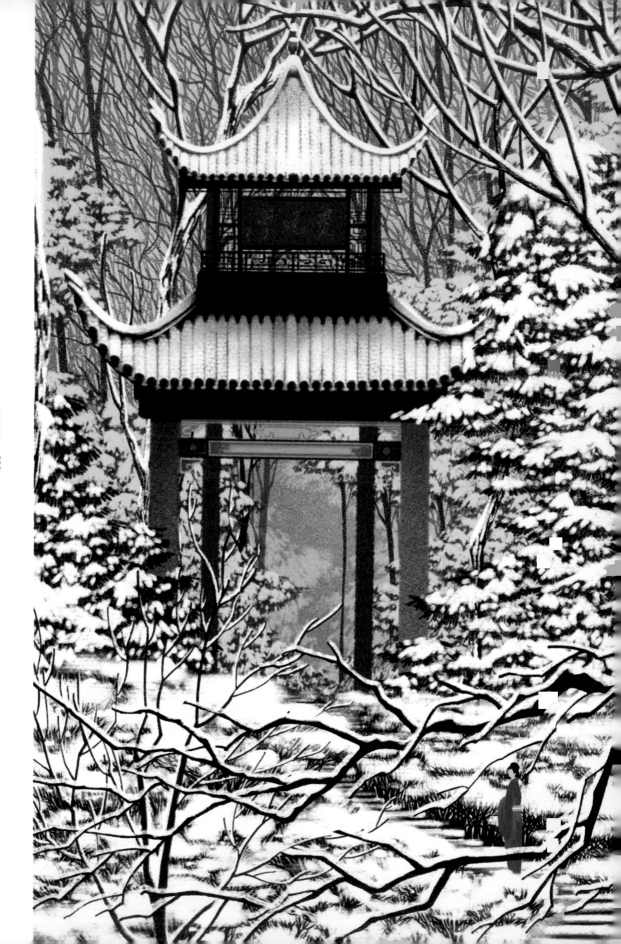

插梅煮茶候君歸

雪下了幾日，天地皆白。

『千山鳥飛絕，萬徑人蹤滅。』

今日雪停風靜，女子晨起梳妝。

案几上擺放了新折的梅花，爐上煮好了熱茶。

她獨自行走在山林雪徑，佇立長亭。

不知遠行多日的丈夫，幾時歸來？

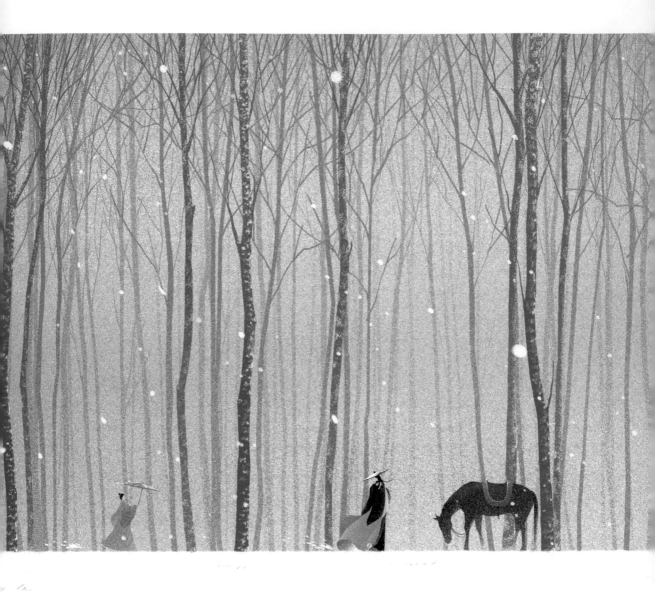

再不輕易說別離

女子每日淡妝清顏，不敢憔悴。

那年他獨自策馬揚鞭，仗劍天涯。

從此，遠隔暮雪千山，相逢渺渺。

等待是她今生最癡情的表白。空山林寂，飛雪漫天。

馬蹄聲近，夢裡千百回的愛人，疾馳歸來。

女子飛奔而去，身後的婢女一路打傘，追不上她匆匆步履。

雪中深情相擁，此一生，再也不輕易說別離。

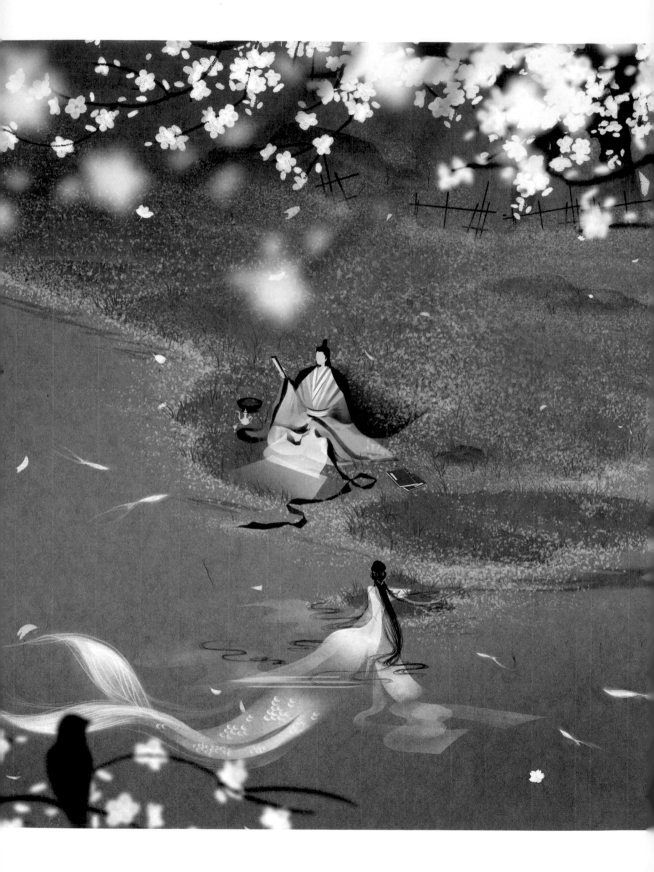

山中一日，人世已千年

卷六

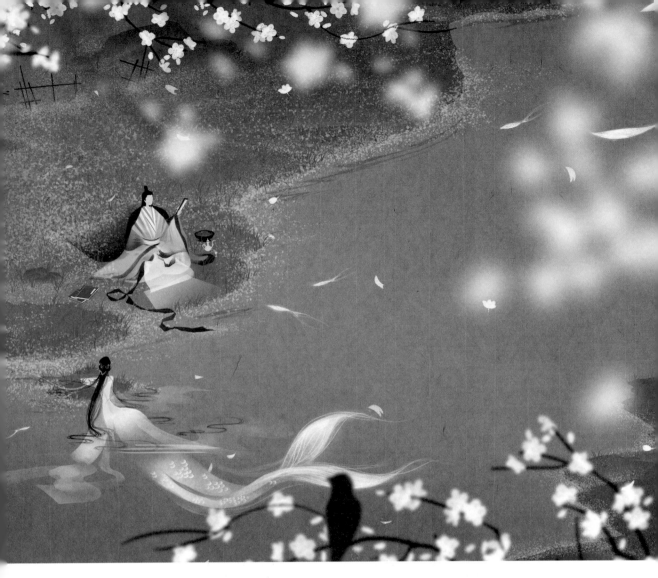

只是擦肩

江風瑟瑟，繁花如雪。

一壺酒，一卷書，

時有池魚嬉戲，亦有雀鳥棲枝。

書生為了功名，每日江畔苦讀，朝夕不改。

美人魚與他臨水而坐，聽他讀書吟句，

默默相伴，不驚不擾。

有朝一日，他金榜題名，光芒萬丈。

她亦只是和他，擦過肩。

清淨嶺，寂寞林

傳說山林裡住著千年修行的狐仙，
往來於深谷，穿梭在密林。
能化人形，口能言，手掌燈。
時有趕考走失的書生或夜歸迷路的樵夫，
見幽幽燈火，便仗著膽子上前詢問：山前何處？
它則會幽幽回一句：清淨嶺，寂寞林。

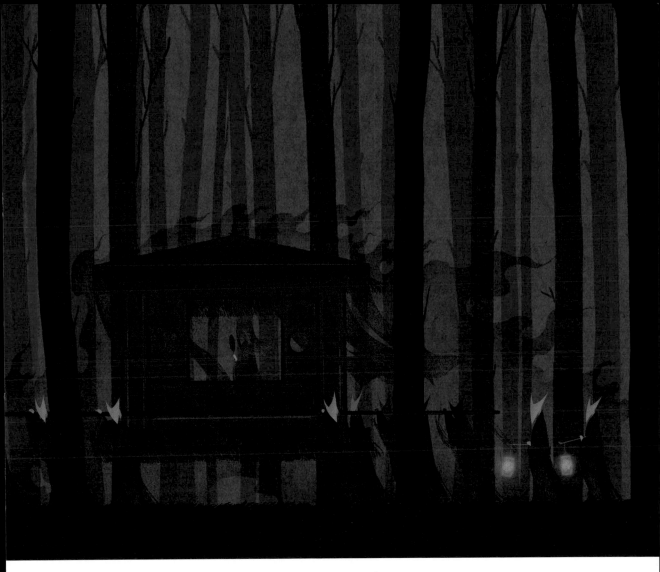

狐嫁女

相傳有一處世族大家的宅院，廢棄已久，
荒草漸滿，時有狐妖出沒。
據說狐狸嫁女多在午夜，
於昏黃月色下，密林深處。
數十隻狐妖排列成行，有的掌燈引路，
有的手捧明珠美玉，粉黛光映天地。
青冥浩蕩，簇擁如雲，卻寂靜無聲。

群仙起妒也思凡

『雙星良夜，耕慵織懶，應被群仙相妒。』

七夕，牛郎慵耕，織女廢織。

忙碌的小鵲仙一如往昔，早早搭起了鵲橋。

一年一度的相會，美景良辰，金風玉露，令群仙相妒，暗自思凡。

天上月冷雲渺，人間多少離恨，不及他們年年有信，兩情依依。

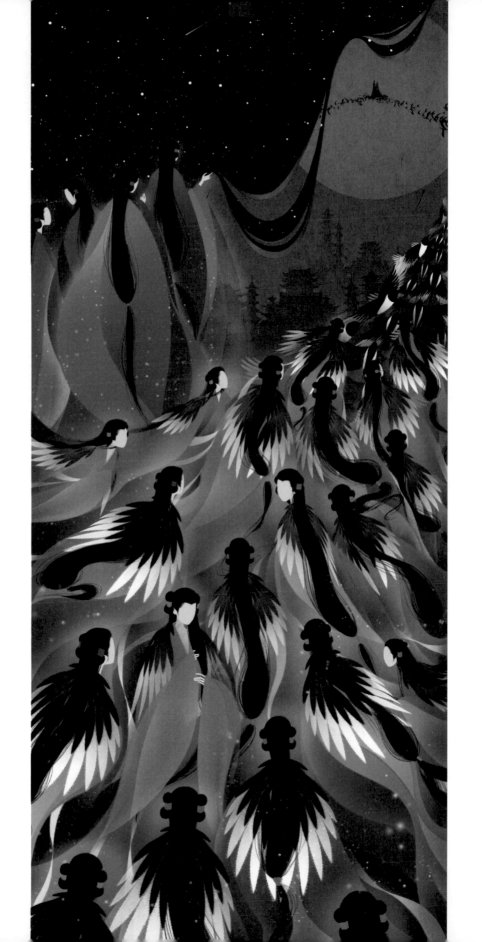

千萬年時光，千萬種寂寞

澄江似練，星河璀璨。
千萬年的時光，千萬種寂寞來去。
玉宇瓊樓，偶見修煉的靈獸，
在此吸汲天地之靈氣、日月之精華，
一旦得道，則遠離世海波濤，
漫遊天宮，生生不息。

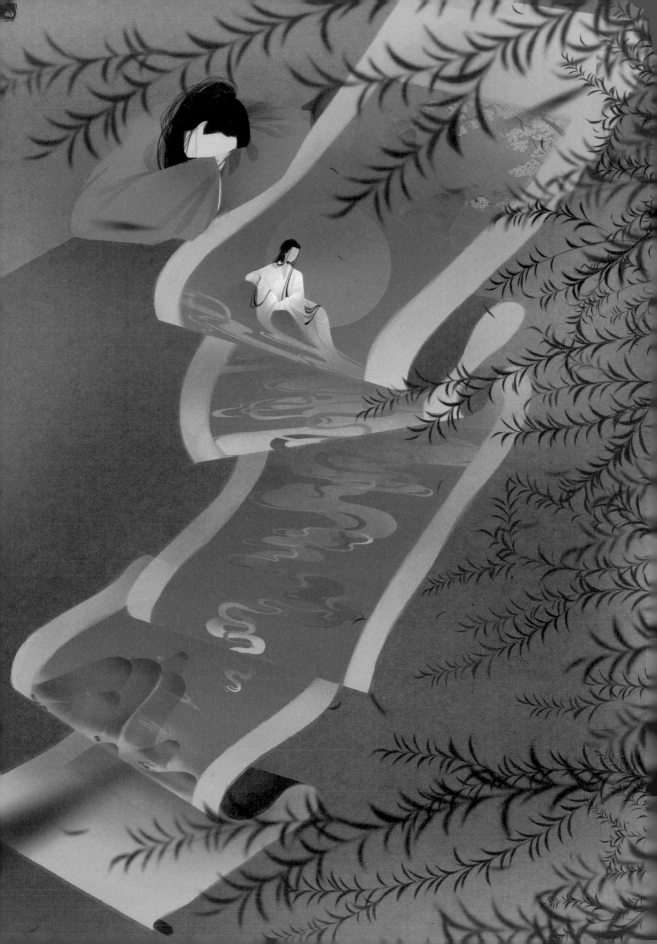

夢中人入畫

湯顯祖用畢生心力著寫《臨川四夢》，敘世間紛繁事。

亦真亦假，或生或滅，一字一句總關情。

他十年寒窗，為盼有朝一日蟾宮折桂，香車寶馬，美人相隨。

今時只能與書卷作伴，詩酒為朋。

幸有一美人偶入夢中，以慰寂寥。

書生將夢中女子繪入畫中，自此朝夕相對，相思熬煎。

畫中女子娉婷秀雅，風姿綽約，百媚千嬌，脈脈含情。

與之對望，不知是夢是幻

幡然醒轉，不知入夢又在何時。

友人相見不相識

『應龍何畫？河海何歷？鯀何所營？禹何所成？』

相傳應龍曾作為黃帝大將，在涿鹿之戰中戰過蚩尤，也曾以其尾畫地成江，而助大禹治水。

他修煉千年，化作應龍，法力無邊。

掌管天地的行雲佈雨、人間的禍福安康。

千年歲月，物華變幻，斗轉星移，世事幾度滄海桑田。

當年的舊友亦多次轉世重生，

今日相逢，早已不識。相看無言，何以相認。

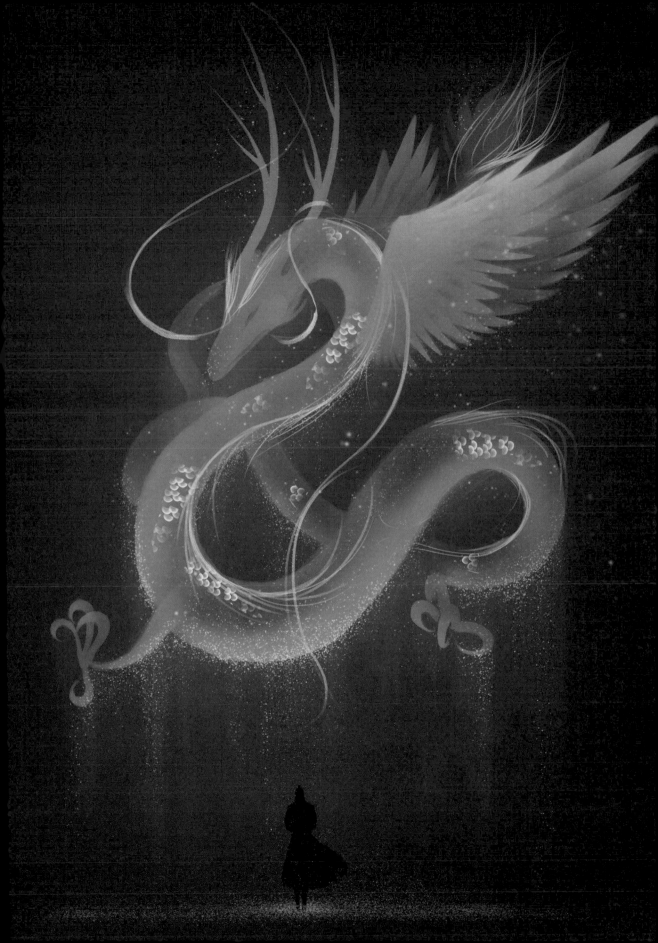

雪夜圍爐詩話

『幾人從此休耕釣，吟對長安雪夜燈。』

風雪之夜，山河靜謐，時聞犬吠，偶有夜歸人。

室內，紅爐溫酒，梅雪烹茶，煙霧縈繞，和暖如春。

棲居於枝上的雪精靈於風中飄蕩，

習慣了冬夜的寒冷，心中亦嚮往人間的光明，

以及塵世相守的幸福。

世間萬事，或是功名，或是情愛，都比不過在雪夜裡，

與三五知己圍爐詩話這般靜好。

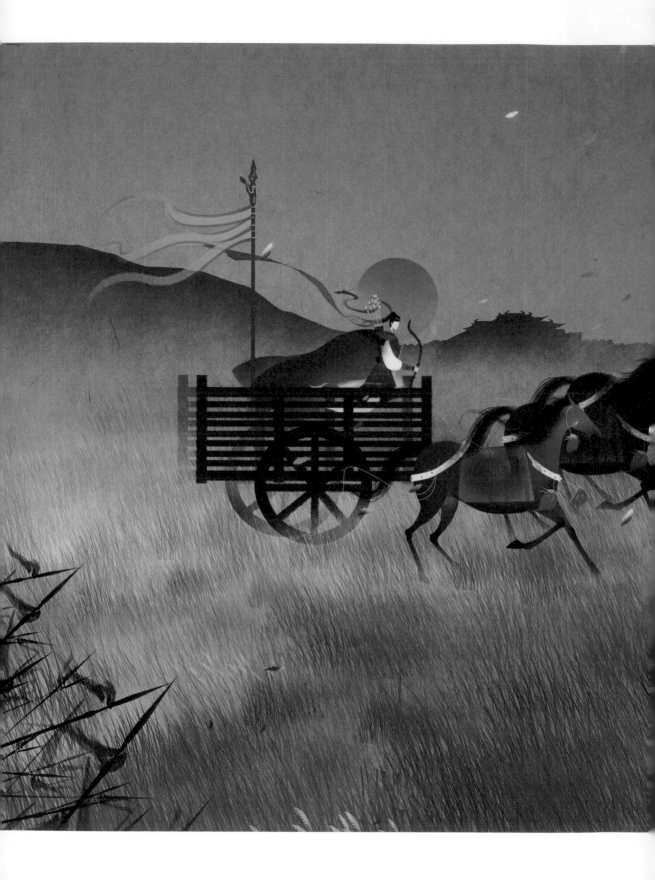

弱水三千，只取一瓢飲

卷七

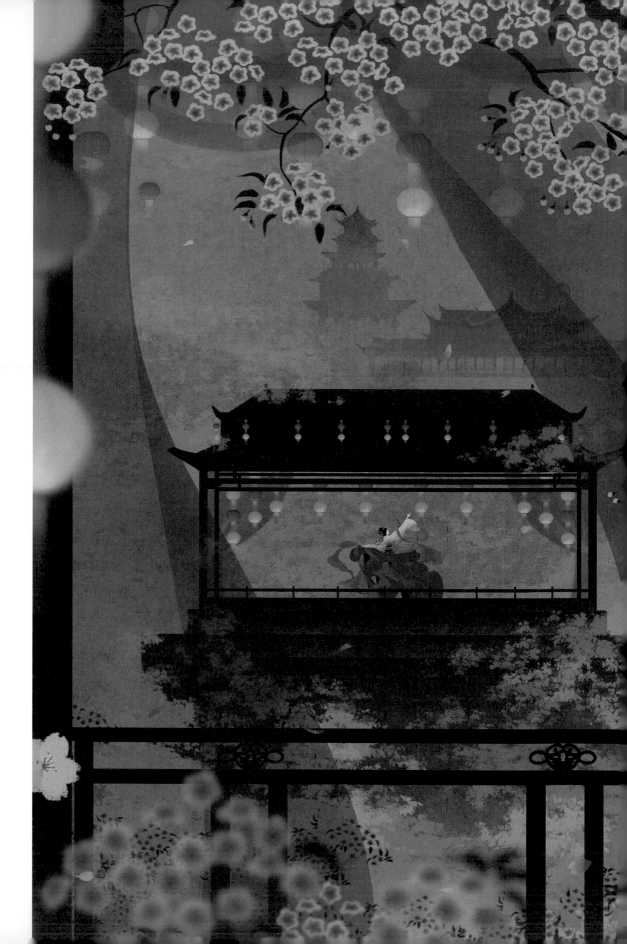

寂寞是你，風華是你

『雲想衣裳花想容，春風拂檻露華濃。

若非群玉山頭見，會向瑤台月下逢。』

桂殿蘭宮，瓊樓玉宇。

她花容月貌，明媚粲然。

輕挽水袖，跳一支《霓裳羽衣舞》，夢回唐朝，

重現當年盛況空前之景象。

其實，她只是一位平凡的舞姬，

為著別人的故事，不停地改變自己。

寂寞是她，風華是她。

春花是她，冬雪也是她。

『名花傾國兩相歡，長得君王帶笑看。

解釋春風無限恨，沉香亭北倚闌干。』

梨花勝雪，開在盛唐的宮殿。

她有傾國之姿、傾城之貌。

『回眸一笑百媚生，六宮粉黛無顏色。』

長生殿裡，芙蓉帳暖。華清池畔，蓮步搖曳。

他橫笛吹簫，她舞一曲《霓裳》。

後宮佳麗三千，寵愛在一身。

安祿山叛亂，長安城硝煙瀰漫。

逃亡路上，六軍停滯不前。

馬嵬坡，她一尺白綾，自縊身亡。

珠飾零落滿地，無人拾取。一縷香魂，隨風而散。

君王掩面而泣，看落葉蕭索，黃塵漫漫，滿目淒然。

此恨綿綿，無有盡期。

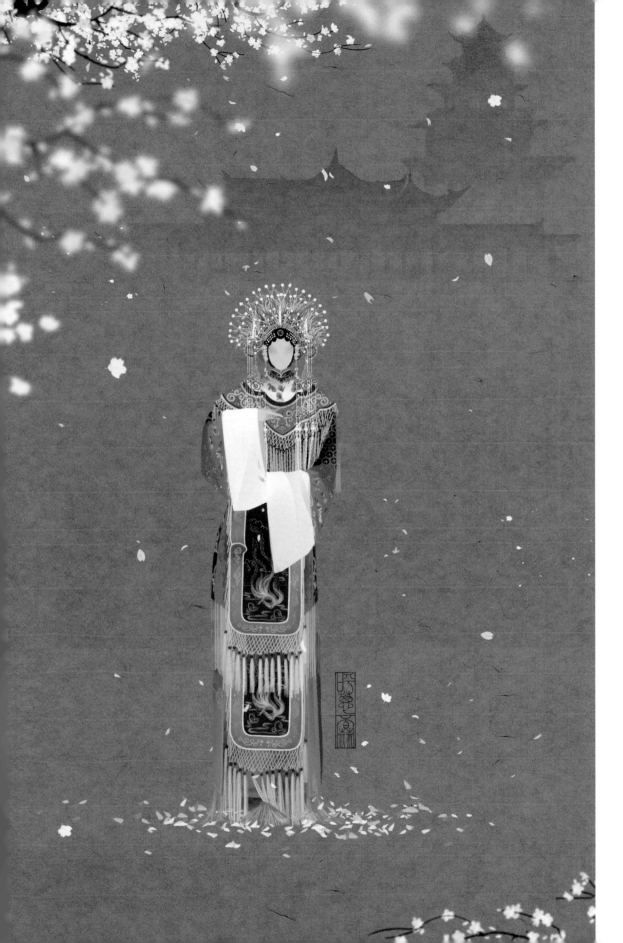

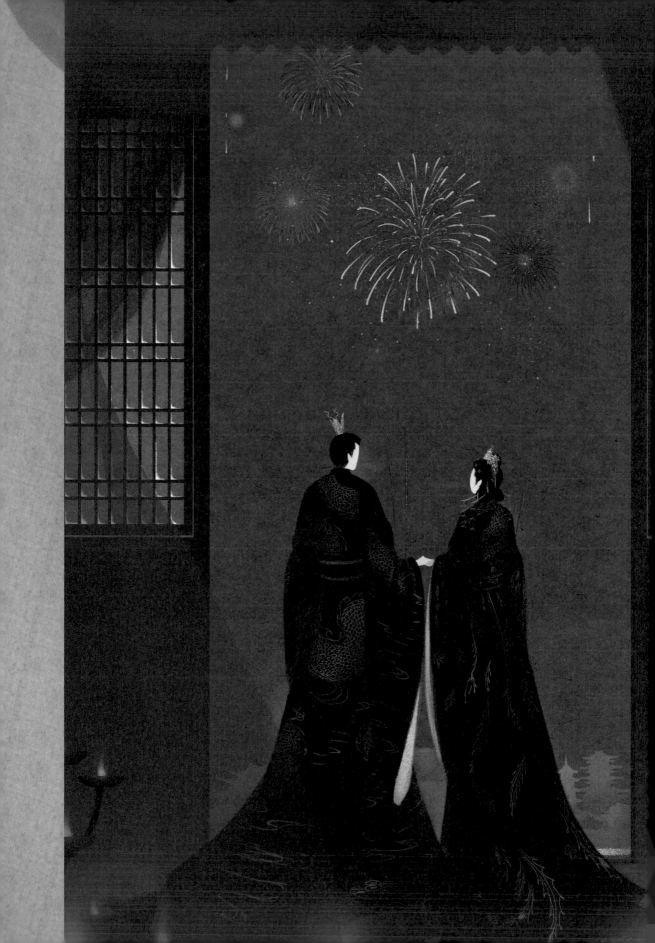

共經風雨，同享繁華

千萬年歷史悠悠，哪個朝代不經風歷雨，

無滄桑變故、興廢榮辱？

這一世，他為帝，她為后。

他英明睿智，打理朝政。她端雅賢惠，執掌後宮。

這座富麗堂皇的城池，也曾風雨飄搖，煙塵飛揚。

風雲過後，江山秀麗，天下安寧。

唯願餘生，攜手共度風流歲月，同享盛世繁華。

雄姿英發，金戈鐵馬

『黃沙百戰穿金甲，不破樓蘭終不還。』

那一年，他領兵十萬，御駕親征。

殘陽如血，烽火四起，刀光劍影，屍橫遍野。

他雄姿英發，指點風雲，金戈鐵馬，

所向披靡，盡現王者之風。

他平定戰亂，收復山河。

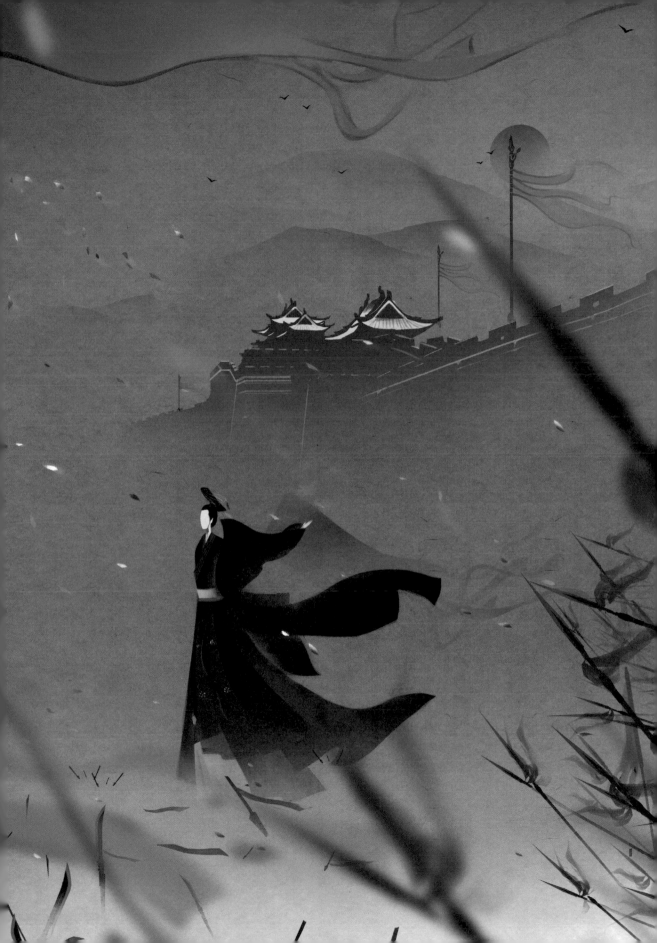

巾幗不讓鬚眉

她是梁紅玉，或是花木蘭，又或只是一位平凡的女將。

她卸下妝容，藏起珠釵，身披戰袍，手執弓箭。

戰馬嘶鳴，氣壯山河。她乃女中豪傑，巾幗不讓鬚眉。

世間多少男子，不及她的風骨，無有她的氣節。

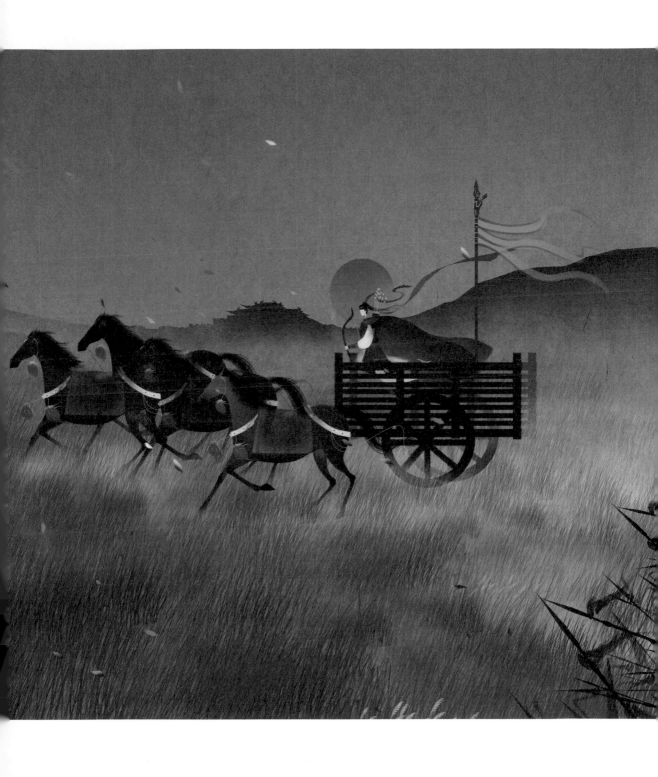

卸下偽裝的一刻

夜幕下的深宮寂靜無聲，瓊樓玉宇，繁星如水。

君王脫下龍袍，摘去寶冠，

偎依在他寵愛的妃子身側，脆弱溫柔。

白日裡，他受百官朝拜，氣吞山河，唯我獨尊。

此刻，他不是高貴莊嚴的帝王，只是一位平凡的男子。

擱淺政事，放下念想，一茶一酒，做簡淨真實的自己。

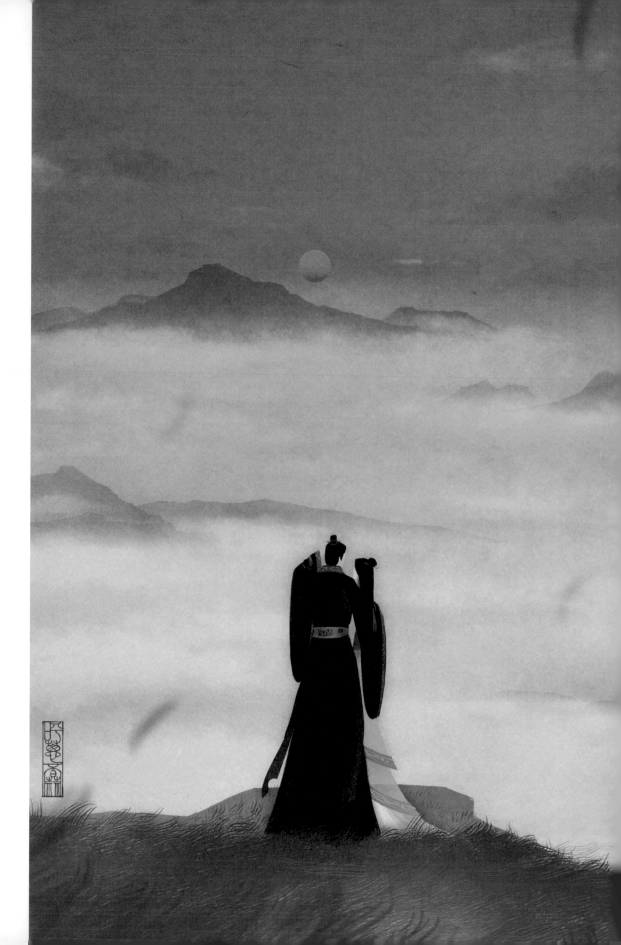

愛江山，更愛懷中的你

絢麗朝霞，與初升的紅日遙相呼應，驚豔了光陰。

萬物從夢中覺醒，或聚或散的山巒猶如幻境。

這如畫江山、浩瀚天地、草木山石、萬千臣民，皆屬他一人。

他愛腳下這片氣勢恢宏的疆土，

更愛懷中溫柔恬靜的美人。

弱水三千，只取一瓢飲

都說君王最是多情，亦最無情，
然弱水三千，他只取一瓢飲。
世事風雨飄搖，她一直與君攜手同行。
人生這場華麗的盛宴，她亦不曾缺席。
對著滿朝文武，君王舉盞，
與之許下相守白頭的誓言。

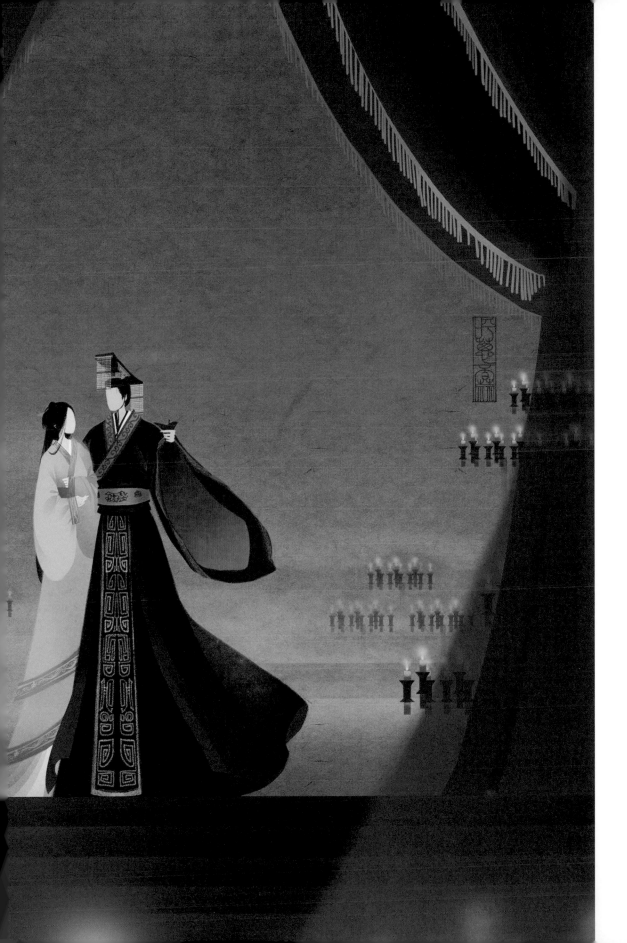

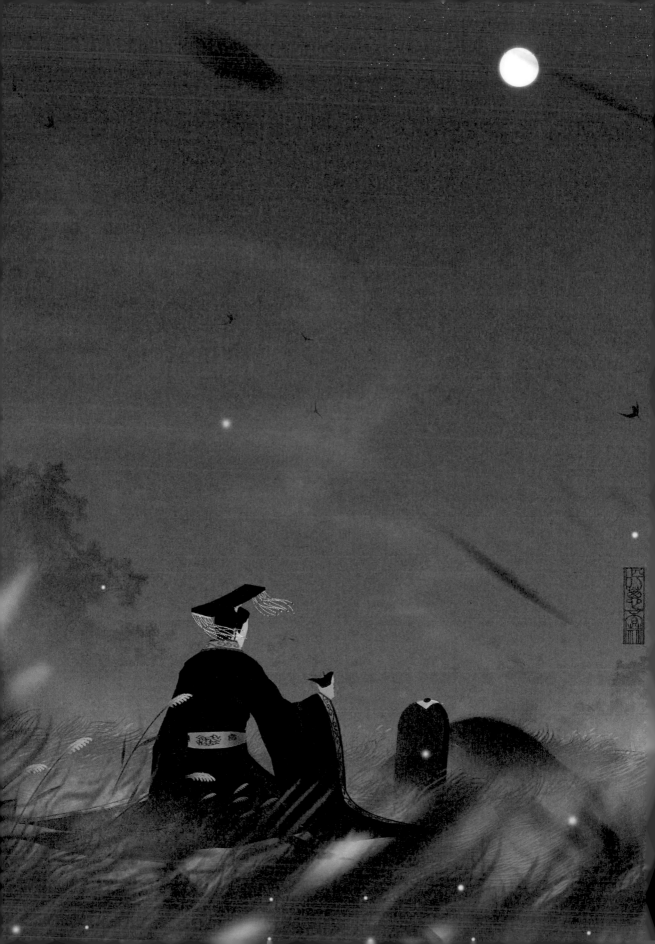

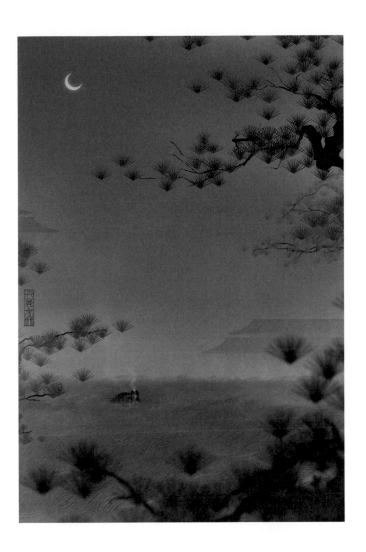

你不在，我只是孤魂

冷月寒松，荒塚萋萋。

佳人音容不在，孤魂渺渺。

回首當年，情深繾綣，只恨春宵苦短，一刻千金。

曾拜月盟誓：願得一人心，白首不相離。

如今物是人非，不勝悲戚。天上人間，何以相見。

縱有城池百座、臣民萬千，痛失愛妃，

他成了真正的孤家寡人。

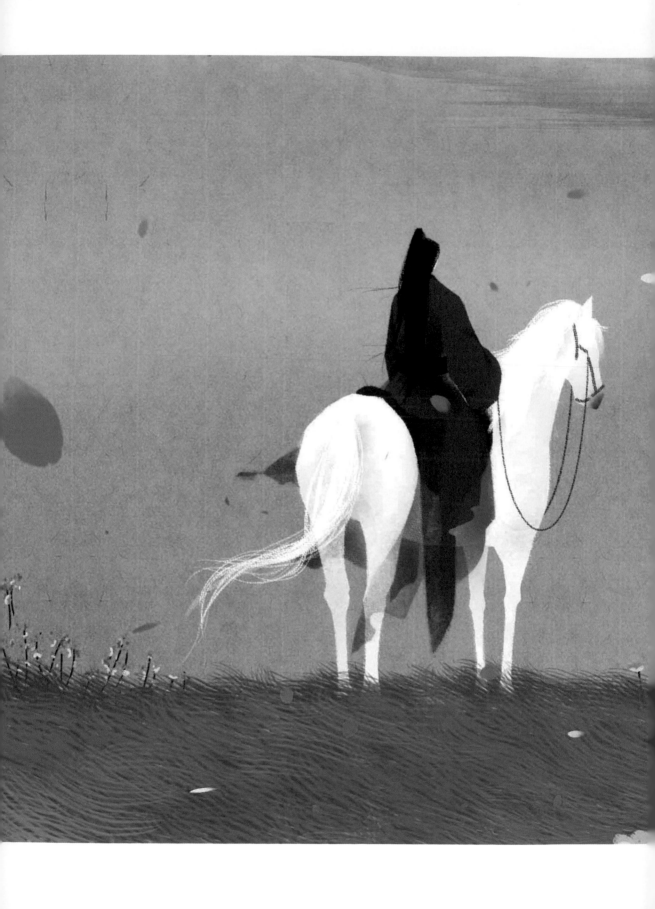

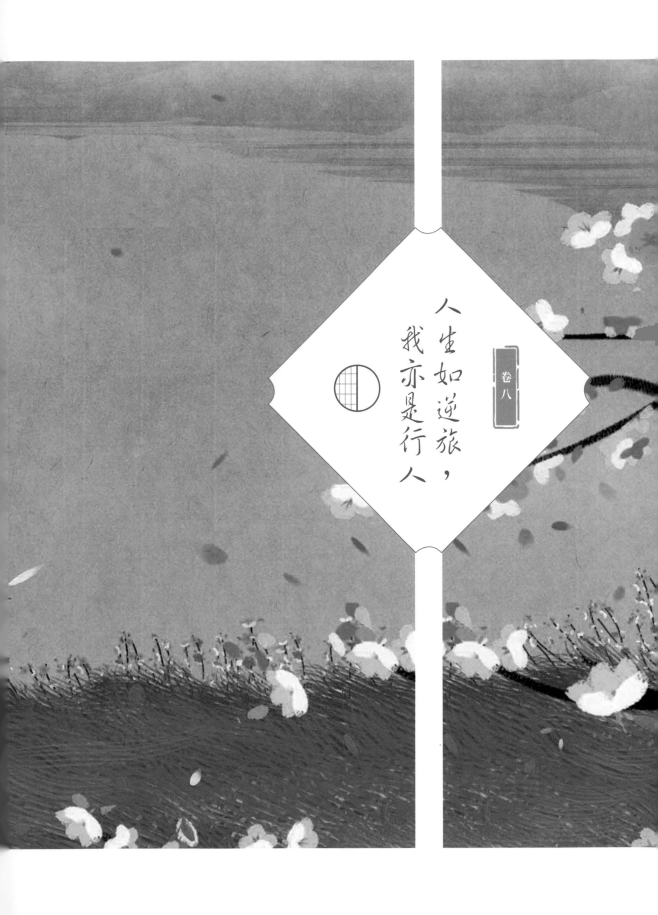

人生如逆旅，我亦是行人

卷八

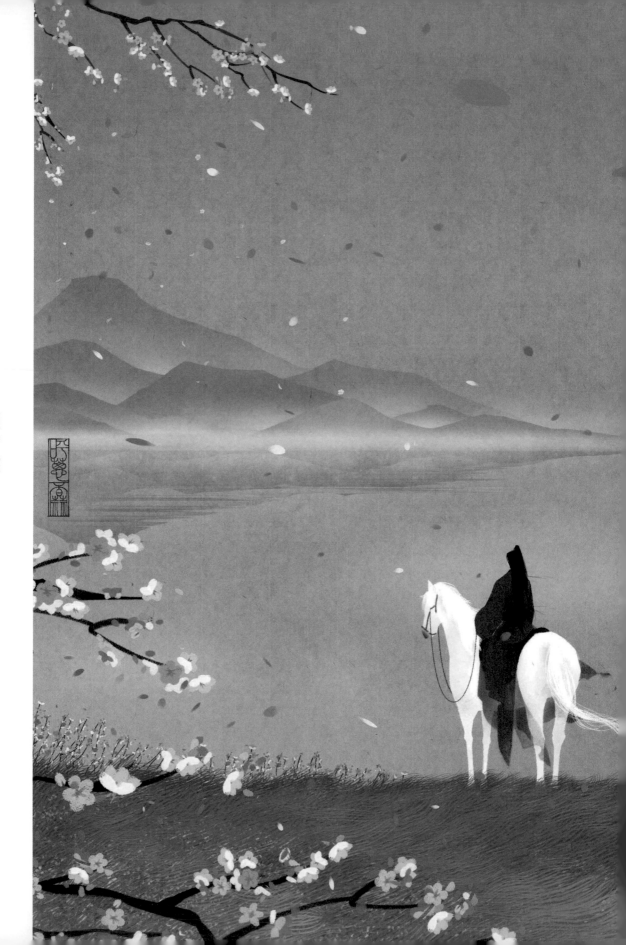

鮮衣怒馬，快意江湖

他鮮衣怒馬，神采飛揚，疾馳天下，快意江湖。

遠山如黛，桃之夭夭。煙水蒼茫，世事渺渺。

他拋擲了虛名浮利，重新做回了過客。

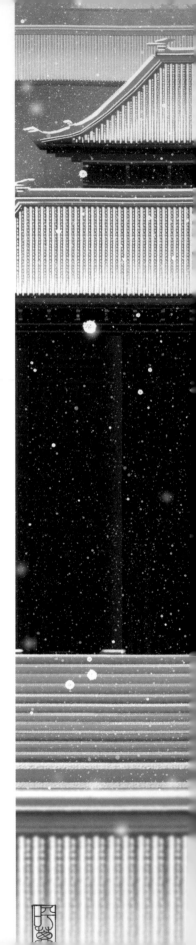

漫天飛雪，哪管人間悲喜

『昔我往矣，楊柳依依。今我來思，雨雪霏霏。』

多年戎馬征戰，而今歸返故里。

巍峨宮殿，不見戰火硝煙。漫天飛雪，哪管人間悲喜。

年輕的將軍，佇立風雪中，回首去年此時，

軍中將士浩浩蕩蕩，意氣風發。

如今獨剩他一人，悲傷感慨。

當真是『憑君莫話封侯事，一將功成萬骨枯』。

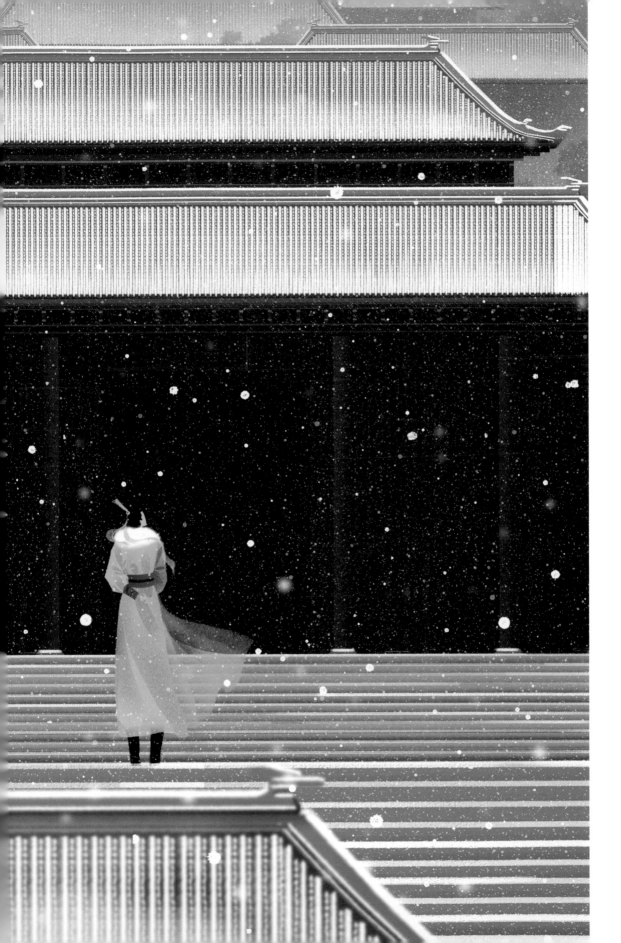

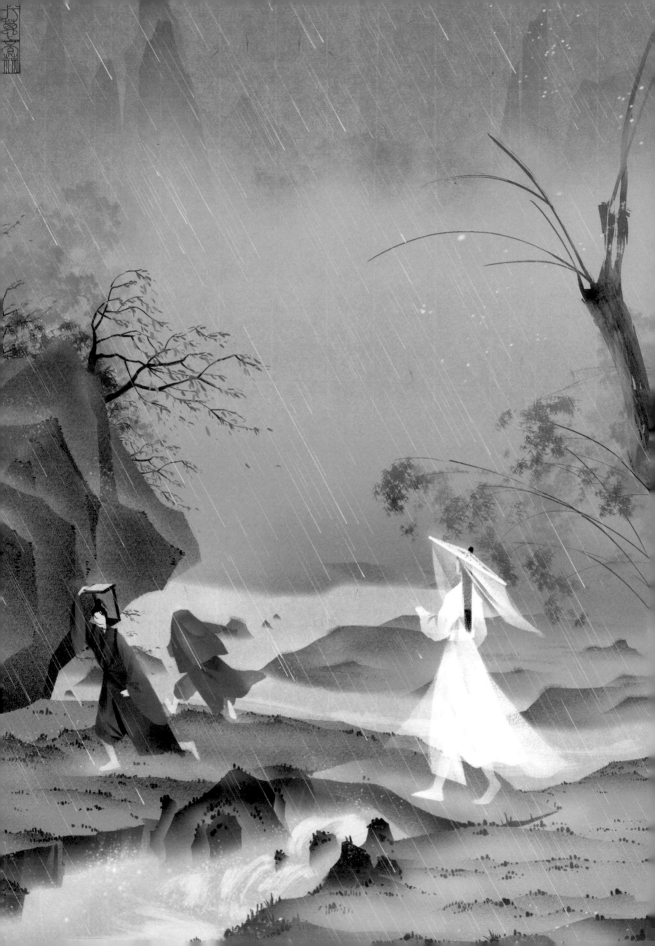

萬般功貴，不及一嶺梅花

蘇軾有詞：『莫聽穿林打葉聲，何妨吟嘯且徐行。

竹杖芒鞋輕勝馬，誰怕？一蓑煙雨任平生。

料峭春風吹酒醒，微冷，山頭斜照卻相迎。

回首向來蕭瑟處，歸去，也無風雨也無晴。』

他是大宋第一才子，疏朗曠達，一生宦海浮沉，漂泊無定。

竹杖芒鞋，披蓑戴笠，快意平生。

無功利營營，也無陰晴冷暖。

萬般功貴，於他不及一嶺梅花的語笑嫣然、

幾竿修竹的俊逸風流。

他高才雅量，卻又不合時宜。

世間無一人如他這般乾淨地走過，清澈地活著。

相忘江湖，各自安好

樓外忽驚花滿樹，東風幾度換年華。

都知紅塵喧囂，世事險惡，但年少輕狂，飛揚跋扈，

相約仗劍天涯，快意恩仇。

習慣了風餐露宿、披星戴月，

直到有一天厭倦了腥風血雨，人生百味皆嘗，

從此埋劍深山，相忘江湖。

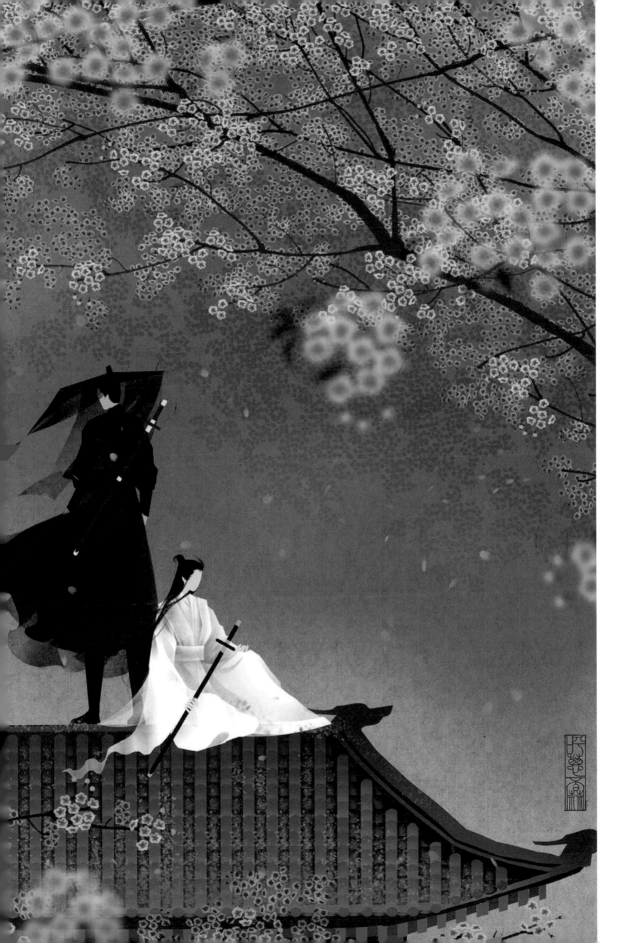

人間仙客自逍遙

『人間四月芳菲盡，山寺桃花始盛開。

長恨春歸無覓處，不知轉入此中來。』

他倜儻風流，瀟灑自如。身寄塵內，意出塵外。

他不慕功名，不為情縛，攜一管簫、一袖雲，

一個人青山踏遍，逍遙無羈。

人面桃花的故事與他無關，世俗紛擾與他無關。

他本人間仙客，莫問來處，不知歸程。

人生處處可參禪

《紅樓夢》中有一僧一道，攜著使命下凡塵，他們來去無蹤，時隱時現，度幾個眾生，修幾場功德。

一僧一俠，江湖遊走，不為成仙成佛，只為逍遙度歲。

人生處處可參禪，名山古剎、荒野破廟，乃至紅塵鬧市，皆可安身。

一切虛妄，皆會幻滅。

消除執念，方可入塵出塵，飄然來去。

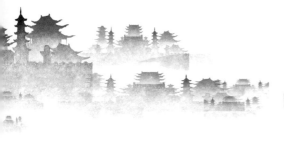

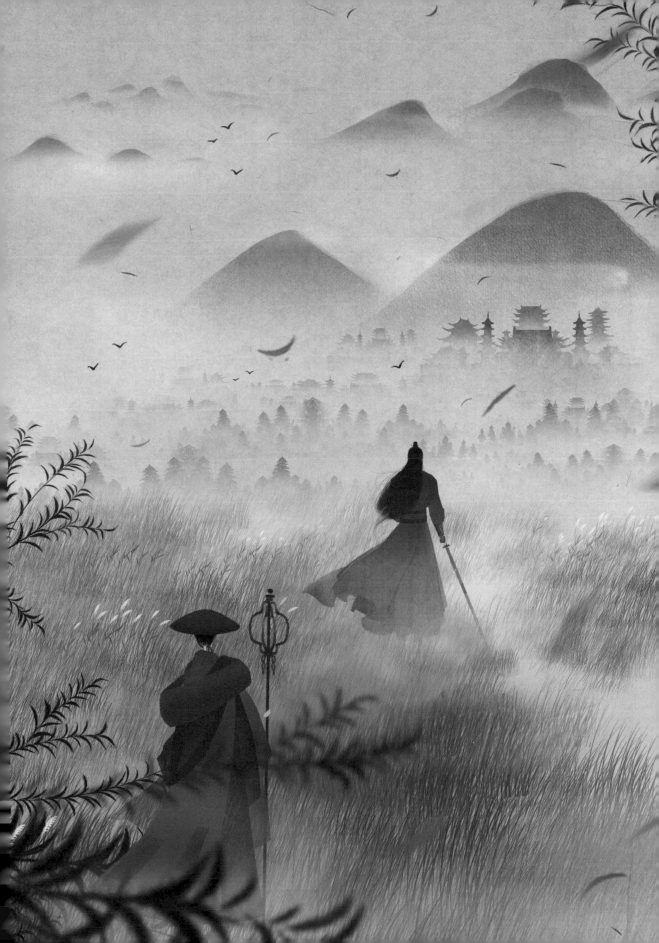

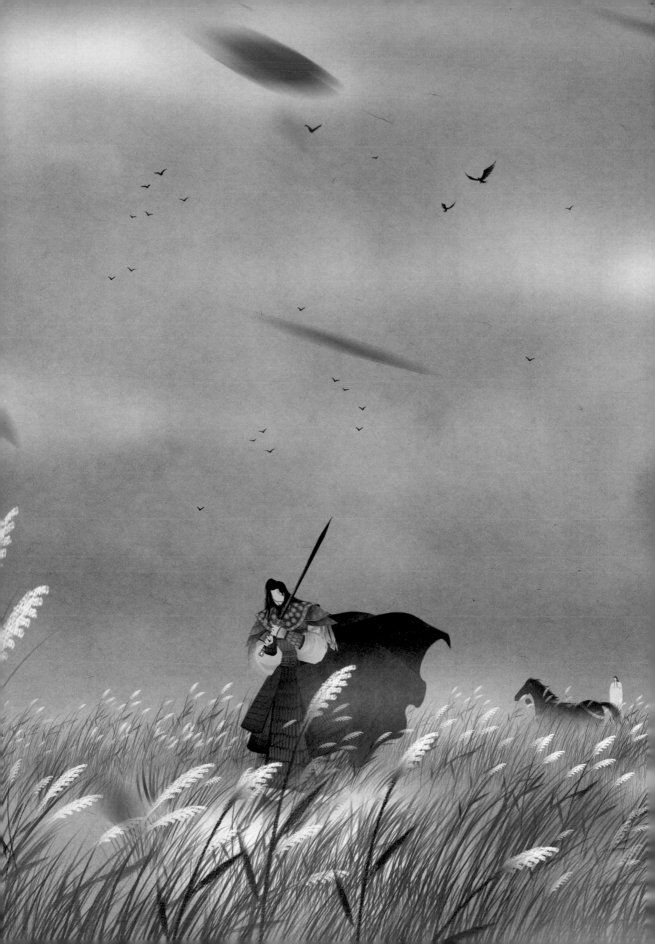

虞姬虞姬，爲之奈何

『力拔山兮氣蓋世，時不利兮騅不逝。

騅不逝兮可奈何，虞兮虞兮奈若何！』

西楚霸王項羽，駐軍垓下，兵少糧盡，四面楚歌。

他戀戀不捨地與名騅和虞姬訣別。

虞姬淒然起舞，忍淚唱：

『漢兵已略地，四方楚歌聲。

大王意氣盡，賤妾何聊生！』

虞姬自刎。項王悲慟萬分。

他愧對江東父老，不肯渡江。

贈送了日行千里、陪他征戰五載的駿馬。

天地蒼茫，西風蕭瑟。

項王笑曰：『天之亡我，我何渡為！』

說罷，拔劍自刎。

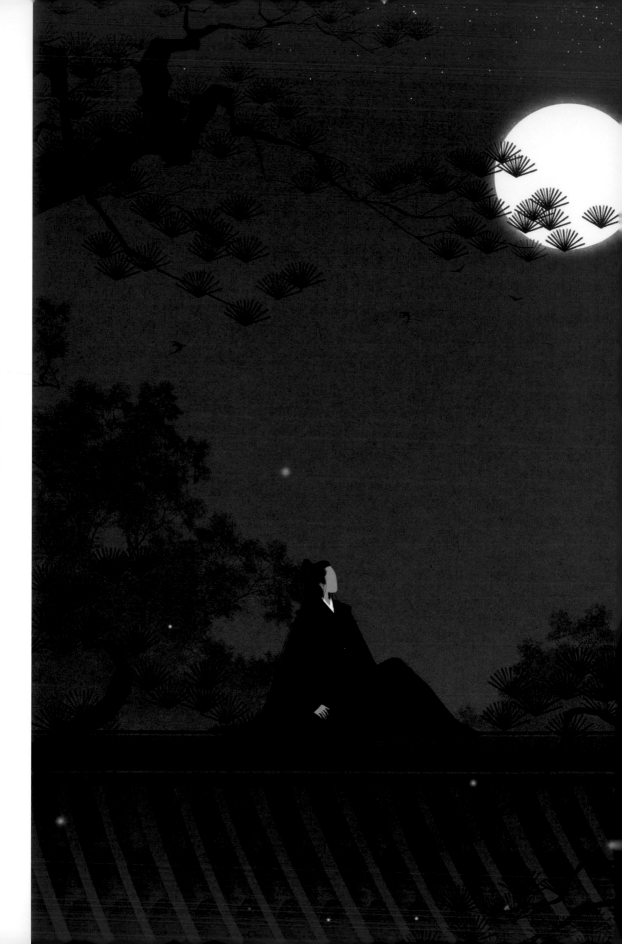

人生如逆旅，我亦是行人

人生如逆旅，我亦是行人。

曾幾何時，也守著柴門茅舍，白日耕種勞作，夜晚煮茶飲酒。平淡安逸，清簡無憂。

後來，一人一馬，一書一劍，山河踏盡，做了天涯倦客。

月圓之夜，回首多年雲水漂泊、居無定所。

故鄉柴門安在，明月相同，不知那一別經年的女子，是否依舊紅顏。

而明日，又將去往哪裡，寄身於何處屋簷？

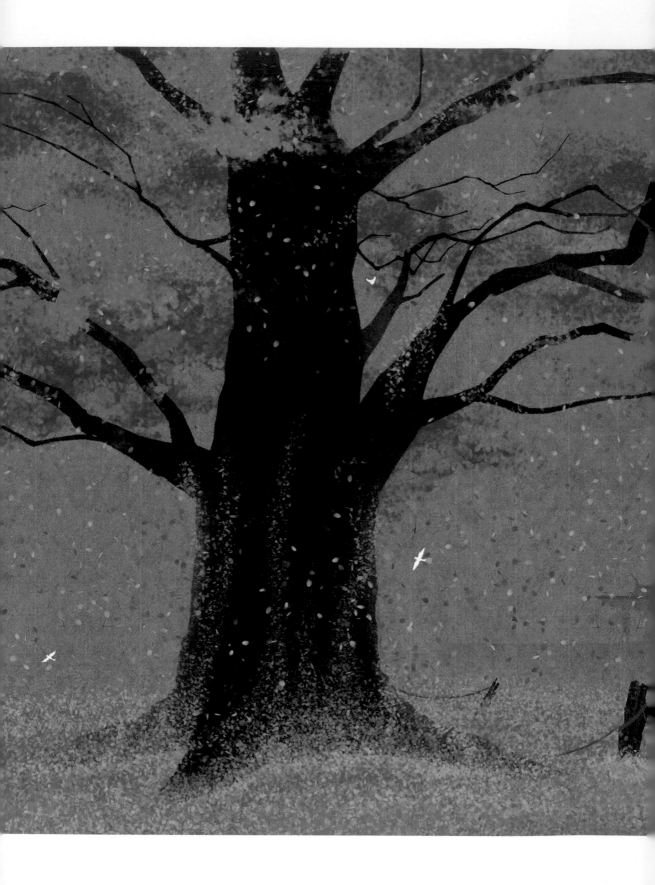

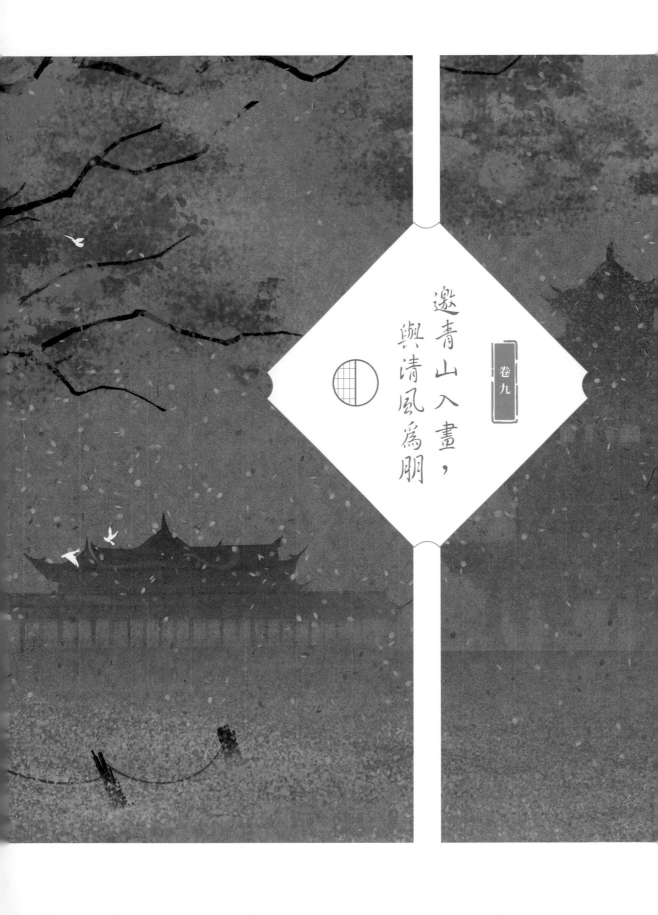

邀青山入畫，與清風為朋

卷九

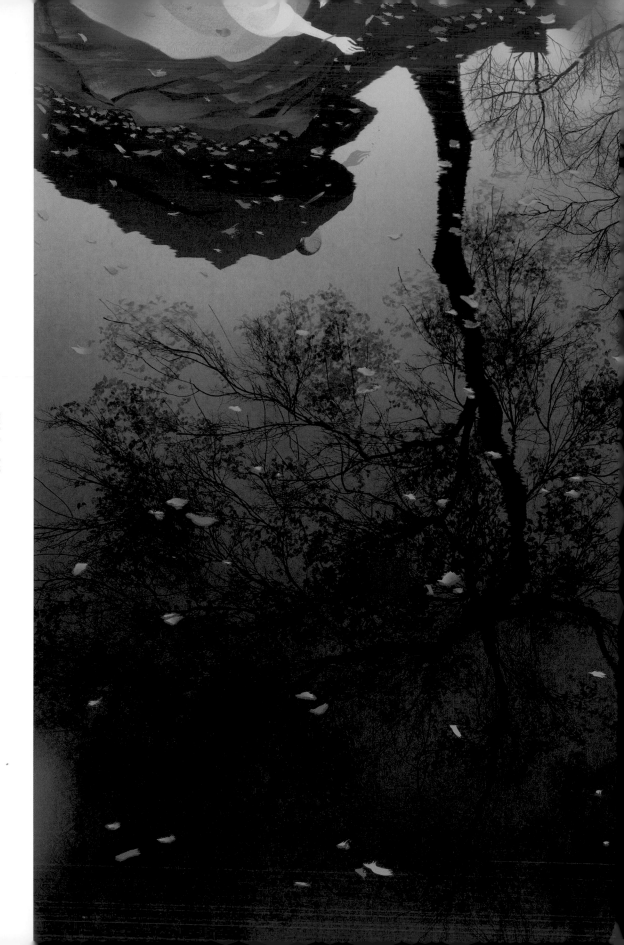

深秋又添離愁

『野曠天低樹，江清月近人。』

深秋，疏庭清院，落葉飄零，枝影橫斜。

野寂蟲鳴，池魚戲水。

她低眉淺歎，若有所思，亦無所思。

看似有情，實則無情。

明明只是一場無盡的守候，

緣何又添了，一段離愁。

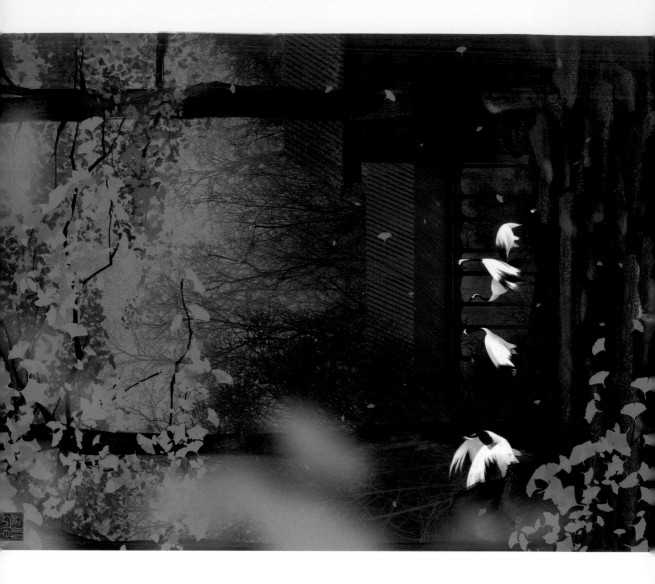

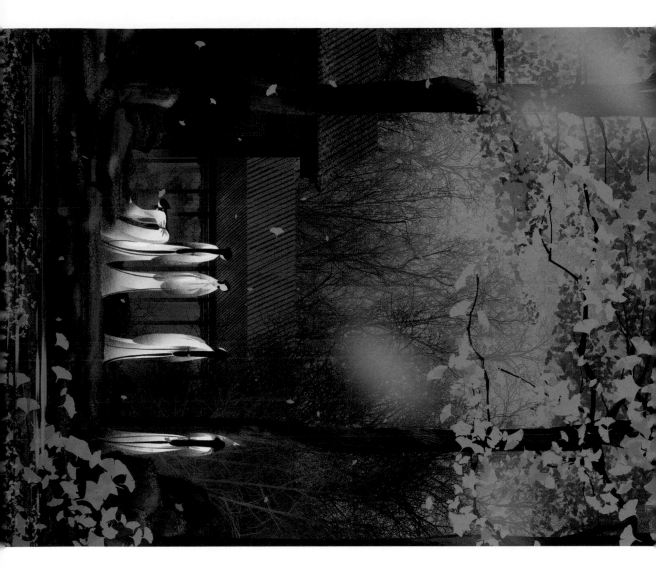

是鶴是仙，難分真幻

渡鶴橋——架於蝠池與月河之間的小石橋，似虹臥波。

早年府中豢養仙鶴，冬季鶴常漫遊園中，踱步橋上。

想當年，這裡殿宇巍峨，盛極一時。

今時，唯留幾隻仙鶴，打石橋上走過。

她們忽而幻化成玉骨清顏的白衣仙子，驚鴻照影，顧盼流連。

歲月流轉，往事低迴，

她們在等候一場美麗的初雪，

還是在守護當年那位權傾朝野的主人？

世事如夢，亦幻亦真。

雕欄玉砌，只是幻影

午後，光陰交織，一寸一寸，在塵間遊走。

雕欄玉砌，富貴功名，瞬息間只作幻影。

曾幾何時，這裡乃鐘鳴鼎食之家。

如今，人非物換，萬境皆空。

想來，紅塵中多少賞心樂事，終不能永久依恃。

是消逝，亦是重生

不知是誰家亭樹，有過怎樣的榮華，又經歷幾多無常。

塵世種種，恰如這長廊的雨、簷角的風。

有人在天涯奔走，有人在深情守候。

大雨之後，不知又有多少生靈塗炭，卻亦有風景萬千。

是消逝，亦是重生。

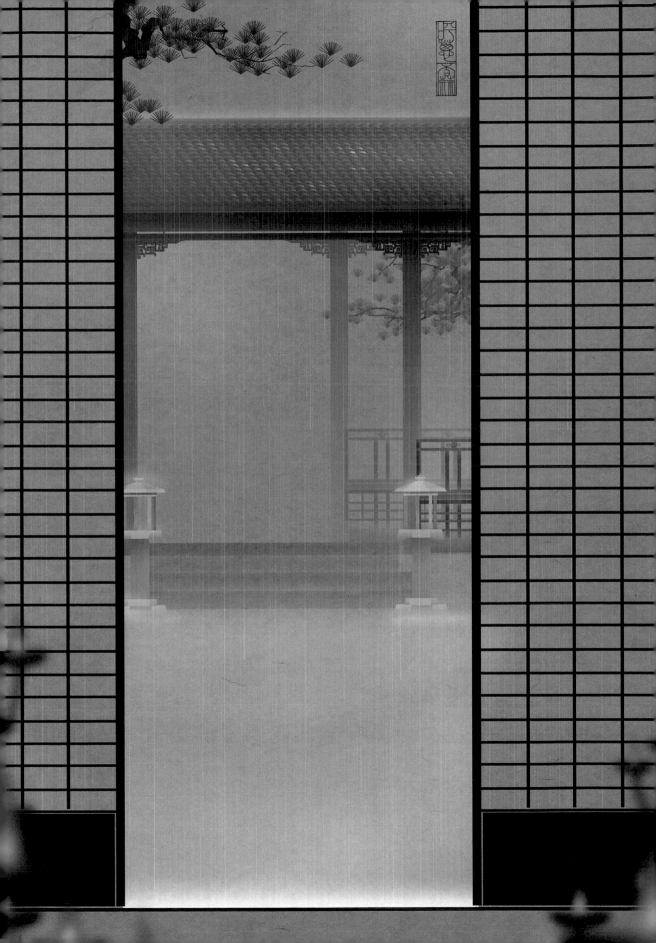

素顏修行

『碧雲天，黃花地，西風緊。北雁南飛。
曉來誰染霜林醉？總是離人淚。』

在這秋日深濃的庭院，有送別，有相聚；
或一個人靜掃落葉，素顏修行。

院內煮茶，飲酒聽戲。
倚著樓臺，看一場雁南飛，
等一個永不歸來的故人。

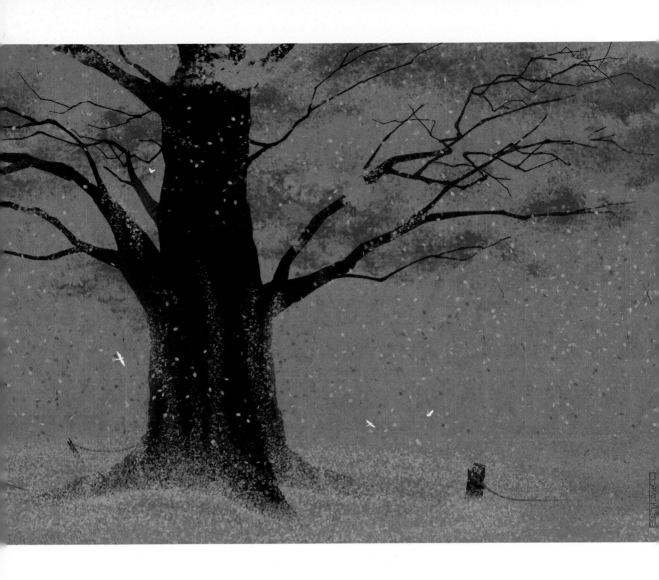

不念過往，不問將來

午後，光陰漫長，高院紅牆，枝影斜斜。

這裡，喧鬧時，有過客遊走；清寂時，有塵埃飄蕩。

這裡，也曾姹紫嫣紅，鶯歌燕舞，留下了溫柔的片段。

這裡，也曾亂雲飛渡，浮煙徘徊，聽得見無奈的歎息。

人世山長水遠，不念過往，不問將來，只在當下。

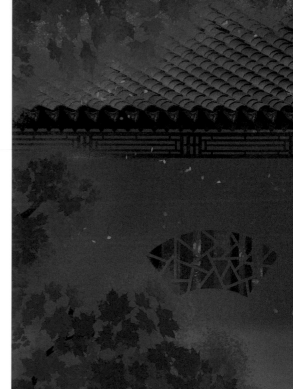

邀青山入畫，與清風為朋

結廬山林，遠避塵囂，曲徑通幽，不為人知。

亭廊橋榭，雲霞翠軒，萬紫千紅開遍。

是誰，不為功名所縛，不被情緣耽擱，修了林園，

邀青山入畫，與清風為朋。

它深邃寬厚，可容納萬千氣象，又不染紅塵煙火；

它寂寞清冷，只剩下時光的影子，靜聽歲月的聲音。

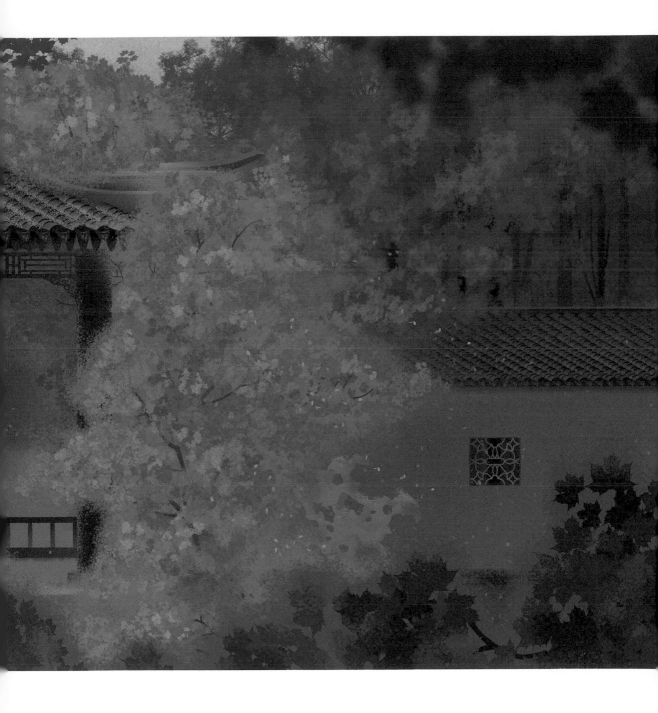

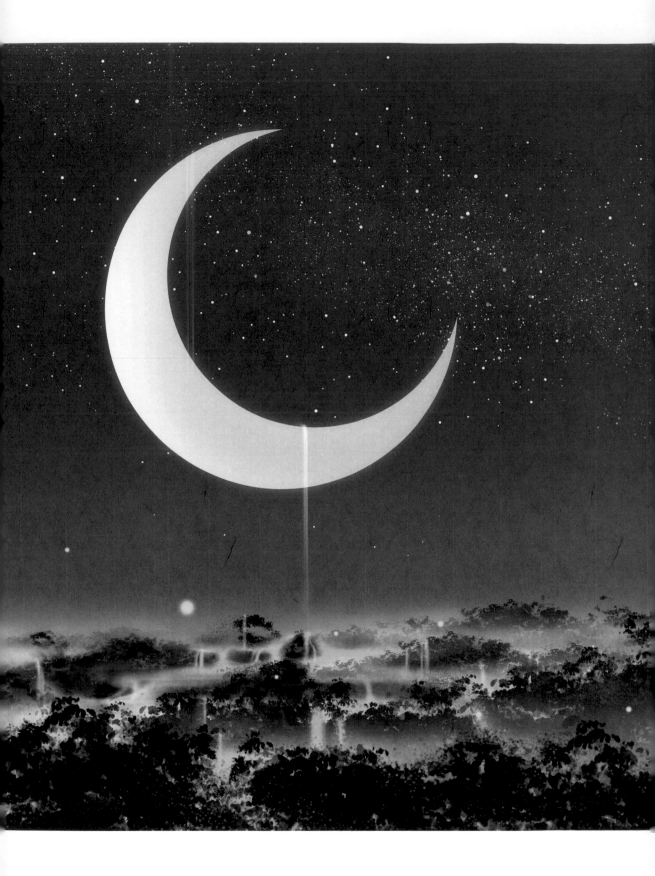

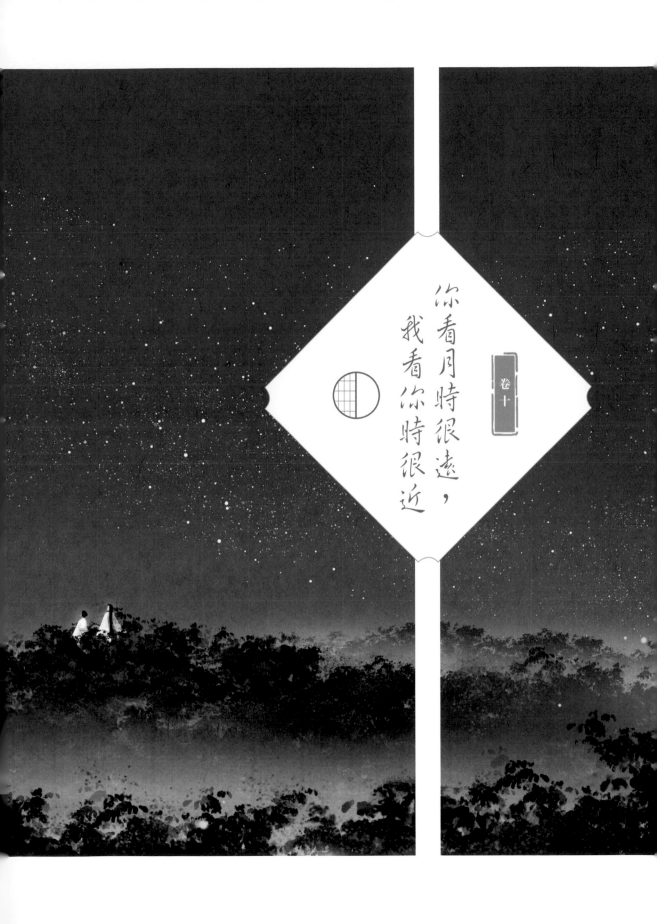

你看月時很遠，
我看你時很近

卷十

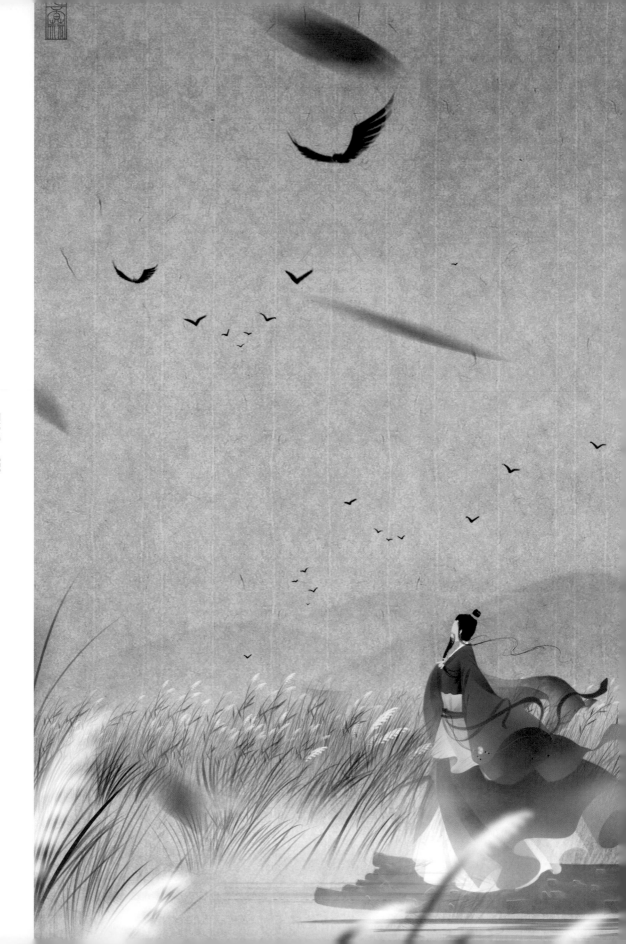

看大雁壯志高遠，山川明麗無極

薄霧輕繞，霜風如水。

他佇立江畔，看大雁壯志高遠，山川明麗無極。

他自是才情飛揚，胸有丘壑，詩詠歲序，詞寄光陰。

或歌『蒹葭蒼蒼，白露為霜。所謂伊人，在水一方』，

或歎『對酒當歌，人生幾何？譬如朝露，去日苦多』。

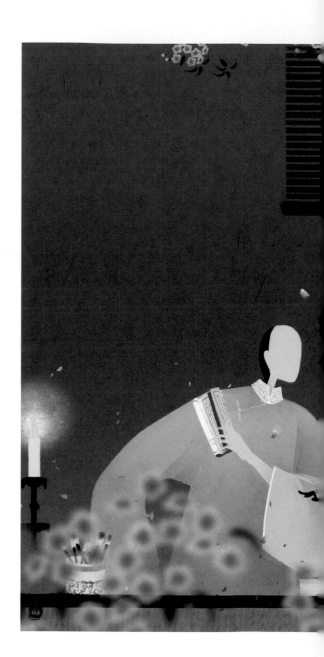

只願一生一世一雙人

他玉樹臨風，滿腹詩書。

他溫潤多情，瀟灑不羈。

他叫納蘭容若，一代詞客、大清才子。

他不要尊榮華貴，只願一生一世一雙人。

寂夜幽燈，小窗孤影，他唱：『我是人間惆悵客，

知君何事淚縱橫。斷腸聲裡憶平生。』

奈何，家家爭唱飲水詞，納蘭心事幾人知？

一卷經書，不爭河山

深山古剎，草木深深。

遠避塵囂，萬籟俱寂。

佛堂內，只聽到風聲雨聲，

寺僧坐禪誦經之聲，以及心裡的聲音。

『人生在世如身處荊棘林，心不動則人不妄動，

不動則不傷；如心動則人妄動，則傷其身、痛其骨，

於是體會到世間諸般痛苦。』

一盞清茗，一卷經書，不動凡心，不爭河山。

願你出走半生，歸去仍是少年

『獨在異鄉為異客，每逢佳節倍思親。

遙知兄弟登高處，遍插茱萸少一人。』

他是天涯的遊子，為了功名，遠赴長安。

一個人在異鄉，孤獨寂寥，佳節思親。

重陽之日，故鄉的兄弟登高採菊，佩戴茱萸。

亦會因缺他一人，而心生遺憾。

只盼早日功成名就，衣錦還鄉。

願他出走半生，歸去仍是少年。

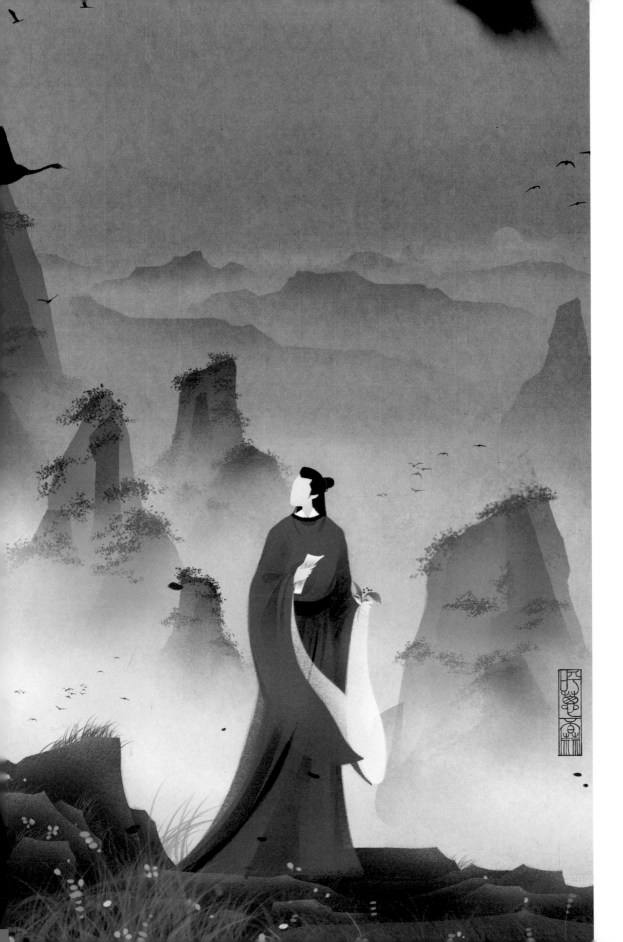

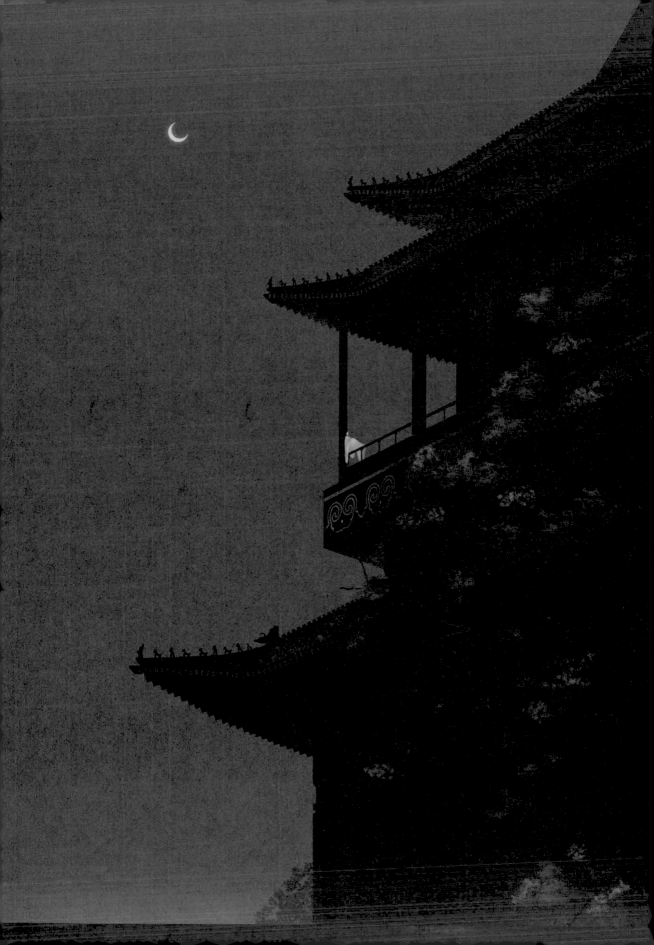

世間就是一場遇見，一場離別

她是寂寞的宮妃，也是樓頭的思婦。

一個人逃離觥籌交錯的宴席，

憑欄獨坐，月下淺酌。

彎月如霜，繁星若雨，高處不勝寒涼。

清風過處，是縈繞不去的往事，

是觸不可及的將來。

人世間，不過是經歷一場遇見、一場離別。

愛過，等過，擁有過，也失去過。

一來一去，一起一滅，歲月悠悠蕩蕩地過去了。

千年的緣分，不過一種境界

天際明月，水中倒影，有一種蒼茫的遠意。

千年的時光，千年的人物，渺小若塵。

千年的石橋，有來有往，有聚有散。

千年的緣分，也只是一種境界，一場幻象。

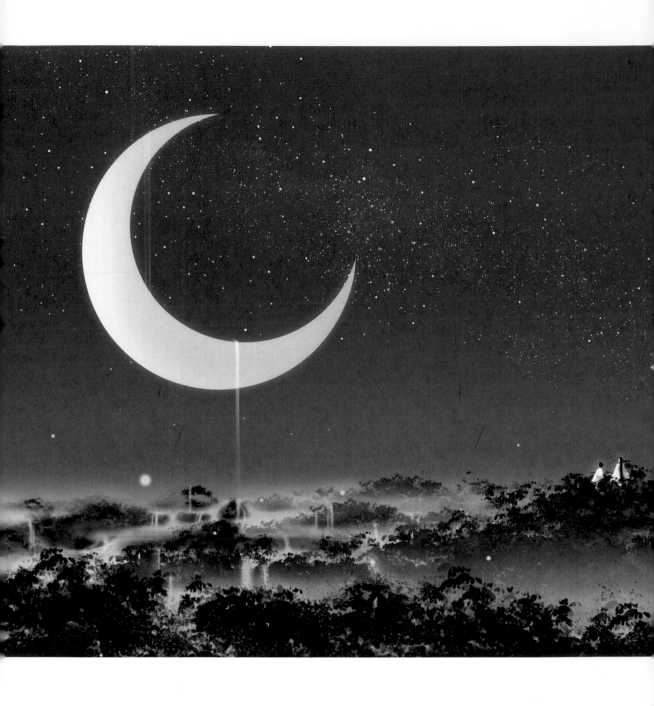

你看月時很遠，我看你時很近

萬物有情，故山河錦繡，草木溫潤。

星辰燦爛，鳥獸靈動。天地空曠，明月青山。

坐在巍然聳立的山巔，與彎月遙遙相對。

你看月時很遠，我看你時很近。

TITLE

朝暮集

STAFF

出版	瑞昇文化事業股份有限公司
繪者	呼蔥覓蒜
作者	白落梅

創辦人 / 董事長	駱東墻
CEO / 行銷	陳冠偉
總編輯	郭湘齡
文字編輯	張聿雯　徐承義
美術編輯	謝彥如
國際版權	駱念德　張聿雯

排版	洪伊珊
製版	明宏彩色照相製版有限公司
印刷	龍岡數位文化股份有限公司

法律顧問	立勤國際法律事務所　黃沛聲律師
戶名	瑞昇文化事業股份有限公司
劃撥帳號	19598343
地址	新北市中和區景平路464巷2弄1-4號
電話	(02)2945-3191
傳真	(02)2945-3190
網址	www.rising-books.com.tw
Mail	deepblue@rising-books.com.tw

初版日期	2024年1月
定價	990元

國家圖書館出版品預行編目資料

朝暮集/呼蔥覓蒜繪；白落梅著. -- 初版.
-- 新北市：瑞昇文化事業股份有限公司,
2024.01
304面；18x25公分
ISBN 978-986-401-697-6(精裝)
1.CST: 插畫 2.CST: 畫冊
947.45　　　　　　　　　112021326

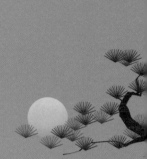
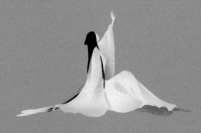

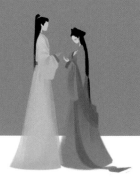